歐洲
藝術大師的家
artists' houses

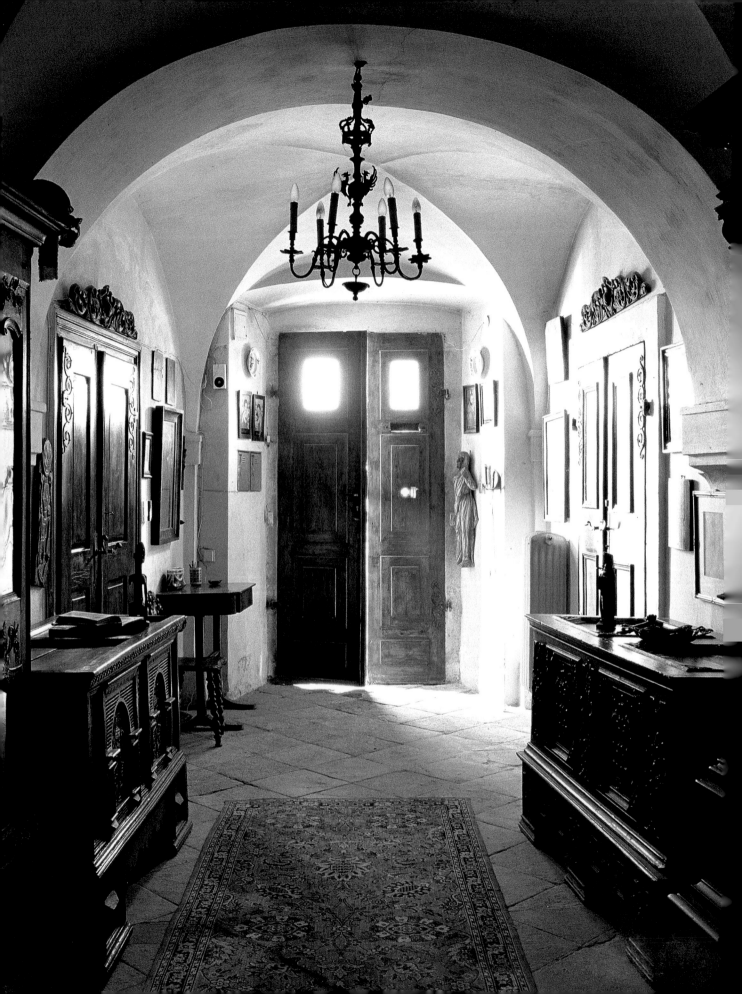

歐洲
藝術大師的家
artists' houses

作者◎吉拉德‧喬治斯‧勒梅爾
(Gérard-Georges Lemaire)

攝影◎傑‧克勞德‧艾米爾(Jean-Claude Amiel)

翻譯◎莊勝雄

太雅生活館

歐洲藝術大師的家 artists' houses　　　　生活良品 31

作　　者	吉拉德‧喬治斯‧勒梅爾(Gérard-Georges Lemaire)
攝　　影	傑‧克勞德‧艾米爾(Jean-Claude Amiel)
翻　　譯	莊勝雄

總 編 輯	張芳玲
主　　編	張敏慧
文字編輯	林麗珍
美術設計	陳淑瑩

電話：(02)2880-7556　　傳真：(02)2882-1026
E-mail：taiya@morningstar.com.tw
郵政信箱：台北市郵政53-1291號信箱
網址：http://www.morningstar.com.tw

Original title: Maisons D'Artistes
Text：Gérard-Georges Lemaire
Photographs：Jean-Claude Amiel
Copyright © 2004 Editions du Chene - Hachette Livre
First published 2004 under the title Maisons D'Artistes by du Chene-Hachette Livre
Complex Chinese translation copyright ©2006 by Taiya Publishing co.,ltd
Published by arrangement with Editions du Chene-Hachette Livre through jia-xi books co., ltd. All rights reserved.

發 行 所	太雅出版有限公司 台北市111劍潭路13號2樓 行政院新聞局版台業字第五○○四號
印　　製	知文企業(股)公司 台中市407工業區30路1號 TEL: (04)2358-1803
總 經 銷	知己圖書股份有限公司 台北分公司 台北市106羅斯福路二段95號4樓之3 TEL: (02)2367-2044　　FAX: (02)2363-5741 台中分公司 台中市407工業區30路1號 TEL: (04)2359-5819　　FAX: (04)2359-7123

郵政劃撥	15060393
戶　　名	知己圖書股份有限公司
初　　版	西元2006年8月01日
定　　價	480元

(本書如有破損或缺頁，請寄回本公司發
行部更換；或撥讀者服務部專線04-
2359-5819#232)

ISBN-13: 978-986-7456-97-7
ISBN-10: 986-7456-97-1
Published by
TAIYA Publishing Co.,Ltd.
Printed in Taiwan

國家圖書館出版品預行編目資料

歐洲藝術大師的家／吉拉德‧喬治斯‧勒梅爾
（Gérard-Georges Lemaire）作：
傑‧克勞德‧艾米爾（Jean-Claude Amiel）攝影：
莊勝雄翻譯. —— 初版. —— 臺北市：太雅，
2006〔民95〕　面；公分.—（生活良品：31）
譯自：Maisons d'artistes
ISBN 978-986-7456-97-7（平裝）
1.建築 — 歐洲
923.4　　　　　　　　　　　95013086

目 錄

最上圖
林布蘭(Rembrandt)在阿姆斯特丹的住宅。

上圖
貝克林別莊(Villa Böcklin)，位於菲耶索萊(Fiesole)。

前言

　　能夠歷經歷史洗禮和時間摧殘，並能或多或少保持完整的藝術家的房子，可說是相當罕見。這說來極其可悲，因為這樣的房子可以提供很豐富的寶貴線索，讓我們了解到它們見證的藝術家的個人生活，以及——更廣泛地來說——過去幾世紀來，藝術家社會地位的變遷過程。從這些房子，我們可以了解到，它們的主人過著什麼樣的生活、如何工作，以及他們如何同時以平凡個人和藝術家的雙重身分，向周遭世界呈現他們自己。

　　文藝復興時代，藝術家在社會中的形象獲得改變，再度回到古希臘與羅馬時代藝術家享有特權的地位(這種地位已經在中世紀逐漸消失)。像阿伯提(Leon Battista Alberti)這樣的作家，開始在文章中提到藝術家的住處和他們的「studio」(畫室，工作室)。我們從達文西的例子裡知道，這些畫室或工作室後來都成了近代科學與技術理念的焦點，像義大利古城古比奧(Gubbio)的一些工作室也是。不幸的是，這些文藝復興時期天才的住處，能夠完整保存下來的，實在太少。畫家曼特納(Andrea Mantegna)在帕多瓦(Padua)的房子仍然存在，在那兒還可以看到一幅建築平面圖，透露出他想要改變自己社會地位的野心，因為他企圖要把這棟房子從「幻影之屋」(house of simulacra) 變成「貴族之屋」(house of the nobility)。法蘭契斯卡(Piero della Francesca)位於波哥‧聖‧色波克羅(Borgo San Sepolcro)的房子更見證了這位畫家在購買了他的舊住宅後進行的擴建痕跡。位於佛羅倫斯的波那洛提之屋(Casa Buonarroti，也就是米開朗基羅博物館)，嚴峻的外表內隱藏著頌揚米開朗基羅家族的壁畫，是這位知名藝術家的姪孫，小米開朗基羅(Michelangelo Buonarroti the Younger)所畫。

　　從19世紀畫家馬可‧柯米拉多(Marco Comirato)的一幅平版畫裡，我們則見證了16世紀畫家丁多列托(Jacopo Tintoretto)因為生前的重大成就，而使得他的威尼斯住宅，得以像一座小王宮那般地俯視著聖薩河(Rio de la Sensa)。杜勒(Albrecht Dürer)在紐倫堡他那棟美麗的住宅裡終老，格雷考(El Greco)位於西班牙托利多(Toledo)的住宅有著燦爛光彩的天井，適度說明了他的成就。矯飾派畫家朱卡羅(Federico Zuccaro)把羅馬的朱卡羅宮(Palazzo Zuccaro)的正面設計成一張變形的臉孔，大門是一張張得很大的嘴巴，內部裝飾也是同樣怪異，有著奇怪的粉飾作品、壁畫、怪誕

圖樣和天花板圖案。藝術家渴望用他們的住處來表現出他們的藝術願景，這樣的例子不勝枚舉，而其中最終極的例子就是位於義大利阿雷佐(Arezzo)的瓦撒利屋(Casa Vasari)，屋內一連串的大幅壁畫，以圖像見證這位《傑出藝術家傳記》(Lives of the Artists)作者的品味與學問。

17世紀初，富有、同時又有影響力的大畫家魯本斯(Peter-Paul Rubens)，不僅在他的工作室裡僱用很多位助手和專業畫家，另外還在一座大花園裡興建了一棟同樣龐大的住宅。這棟氣勢宏偉的建築，一半是當時流行的法蘭德斯風格，另一半則像是一座宮殿，裡面收藏了他大量的藝術收藏，其中最好的古典雕刻作品則展示在一處靈感來自羅馬萬神殿(Pantheon)的大堂裡。林布蘭在他的阿姆斯特丹住宅裡也有同樣豐富的藝術收藏，我們是從他在答覆有關他嚴重困難的財務問題時所列出的財物清單中得知的。

過去幾世紀裡，我們也會不斷發現藝術家物質成就的豪華象徵，像是查理·勒布朗(Charles Lebrun)和他的妻子在兩人遲來的復和後，選擇巴黎豪華的「尊榮旅館」(hotel particulier)當作他們的婚姻住所，或是哥雅(Francisco de Goya)在1819年的馬德里郊區的「索爾多鄉間別墅」(Quinta del Sordo)，用來展示他的大型畫作，像是「土星」(Saturn)和「朱蒂絲和赫勒福爾納斯」(Judith and Holofernes)。

19世紀，藝術家的形象經歷另一次轉變，變得更多元、更兩極化、甚至相互矛盾。有些藝術家過著像波西米亞人似的放蕩不羈的文化人生活(波西米亞生活方式源自作家亨利·穆傑(Henri Murger)寫的小說《波西米亞人的生活情景》(Scénes de la vie de Bohéme))，其他的藝術家則忙著求名和利。德拉克洛瓦(Eugéne Delacroix)在福斯垣堡廣場(Place Furstemberg)興建一棟由他自己設計的畫室，傑利柯(Théodore Géricault)則比較喜歡巴黎北部的新雅典區(Nouvelle Athénes)。成功的學院派畫家住在豪華公寓或大宅院式的「尊榮旅館」，有著寬敞和優雅的畫室，讓他們可以在裡面接待尊貴的買畫客戶。畫家謝佛爾(Ary Scheffer)、史蒂文斯(Alfred Stevens)和杰羅姆(Jean-Léon Gérôme)都在巴黎過著奢華的生活，連工作時也是如此；在倫敦，雷頓爵士(Lord Leighton)興建一座雄偉的別莊，正中央則是令人嘆為觀止的阿拉伯廳；貝克林(Arnold Böcklin)則在蘇黎世興建一棟豪華住所，另外還在菲耶索萊(Fiesole)擁有一處文藝復興風格

的別莊，他就分別在這兩處豪宅與別莊之間來來往往；史圖克(Franz von Stuck)則在慕尼黑興建他夢想的宮殿。相反的，比較前衛的藝術家，或多或少都是被社會拋棄的人，所以就會發現自己被迫住在差了很多的環境中。大部分的印象派畫家本身沒有什麼收入，只好住在很簡樸的房子裡，米勒(Jean-Francois Millet)在巴比松的房子就是最好的例子。

越來越多的藝術家尋求讓他們的房子具有更大的象徵意義。米凱第(Francesco Paolo Michetti)將他居住位於義大利梅爾(Francavilla Mare)的修道院建築轉變成聚會所，出入的都是當時最傑出的藝術家和知識分子，包括鄧南遮(Gabriele d'Annunzio)、塞拉奧(Matilde Serao)和杜西(Totsi)。至於其他藝術家，則是因為他們創造的庭園，成了重要的靈感來源，例如，亨利·希德諾(Henri le Sidaner)位於位於吉伯洛(Gerberoy)的家，波那爾(Pierre Bonnard)位於坎尼特(Le Cannet)的家，特別是莫內在吉維尼(Giverny)的家。其他的藝術家則把他們的住處看作只是單純的暫時工作空間，所以房子的功能可以減少到最低，從梵谷的畫作《臥室與椅子》裡可以看出，這是他1888年在阿爾(Arles)家中畫的。更有一些藝術家，為了強調新的生活態度所帶來的新畫風，於是選擇過著游牧式的生活，以大自然作為他們的繪畫題材。他們作畫的地點包括楓丹白露、巴比松、阿望橋村和地中海等地或是深邃的天空下，像是漢特(William Holman Hunt)的帳篷，就座落在死海的沙漠中、路易斯(Frederick Lewis)位於開羅的摩爾人式住家，或是高更1902年位於馬爾凱撒斯島(Marquesas)阿圖奧納(Atuona)的傳奇性畫室兼住家，「喜悅之家」(La Maison du Jouir)。

隨著20世紀初現代藝術的爆發，藝術家住家變動的可能性(或是，不可能性)成級數增加，有的成了社區共同生活的體驗場所，像是，巴黎的洗衣坊(Le Bateau-Lavoir)和「蜂巢」(La Ruche)，或是成為藝術家的殖民地，像是巴伐利亞的莫惱(Murnau)或法蘭德斯的萊思聖馬丁(Laethem-Saint-Martin)，或是純藝術烏托邦，在那裡的藝術家住處本身就是一件藝術品，像是達利(Dali)在維也納的住處；或是現實的烏托邦，像是達達主義畫家史威特(Kurt Schwitters)的多種風貌的美爾滋建築。

寫於布拉格與巴黎

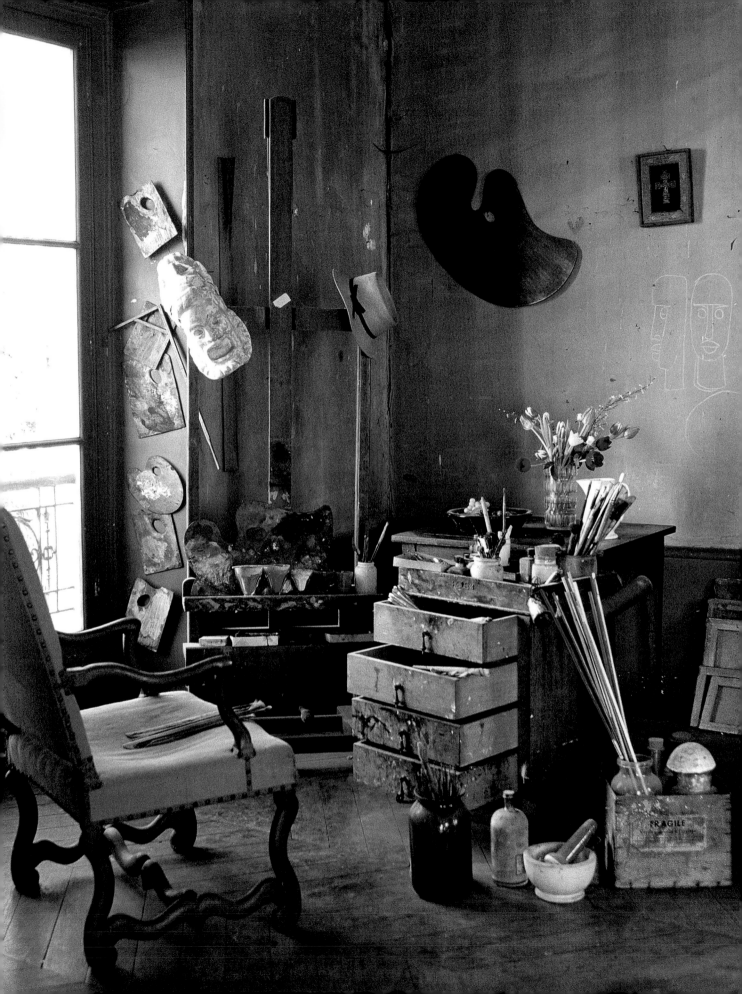

安德瑞·德朗
André Derain

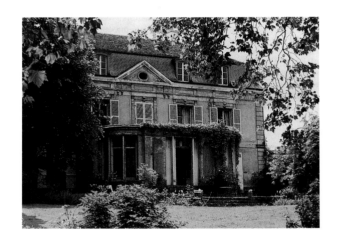

左頁
安德瑞·德朗的畫室，仍然保持他1954年去世時的情景。

上圖
德朗買下這棟位於香柏西(Chambourcy)的鄉間別墅，代表他人生中突然而來、且影響深遠的一項重大改變。他選擇離開奢華的上流社會和成功的象徵，放棄大多數朋友，成為隱士。香柏西好像一個鍍金鳥籠，供他一直住到老死，只在1940年大戰期間離開過一陣子。在他離開期間，長驅直入、攻進法國的德國軍隊，曾經對這座莊園大加洗劫。法國解放後，他因為被列入黑名單，只能在這兒和幾位親密友人在這兒尋求慰藉，並因此獲得支撐的力量，讓他得以開發新的藝術領域，特別是在雕刻方面。

右上圖
安德瑞·德朗

1901年，安德瑞·德朗(André Derain，1880～1954年)和他的朋友弗拉曼克(Maurice Vlaminck)發現梵谷的作品。這是重大的啟發，促使他們開始實驗新的繪畫技巧，以及大膽使用色彩，這使得他們兩人，再加上他們的老同伴馬諦斯(Henri Matisse)，成為野獸派的三大要角。1905年，他們的作品在「獨立沙龍」(Salon des Indépendants)展出，引起一陣嘩然。2年後，受到塞尚影響，德朗轉變成立體派，以《浴者》(Bathers，1907年)這樣的作品成為這個運動的先驅。不過，他並沒有像勃拉克(Georges Braque)和畢卡索那樣繼續追求綜合立體派的畫風，而是逐漸發展出他高度個人風格的具象藝術，偶爾也受到新古典主義影響，但更常表現出他對繪畫空間的幾何圖像的新詮釋。到了1920年代，他的名聲達到最高峰，並開始進行多項戲劇與舞蹈演出設計，且相當成功──他的這份熱情一直陪伴他終老。接著，突然之間，他退出了巴黎和上流社會圈，和大部分朋友與家人斷絕關係，隱居在香柏西──他購買的一棟鄉間房舍。他就在那處偏僻地方住了15年。

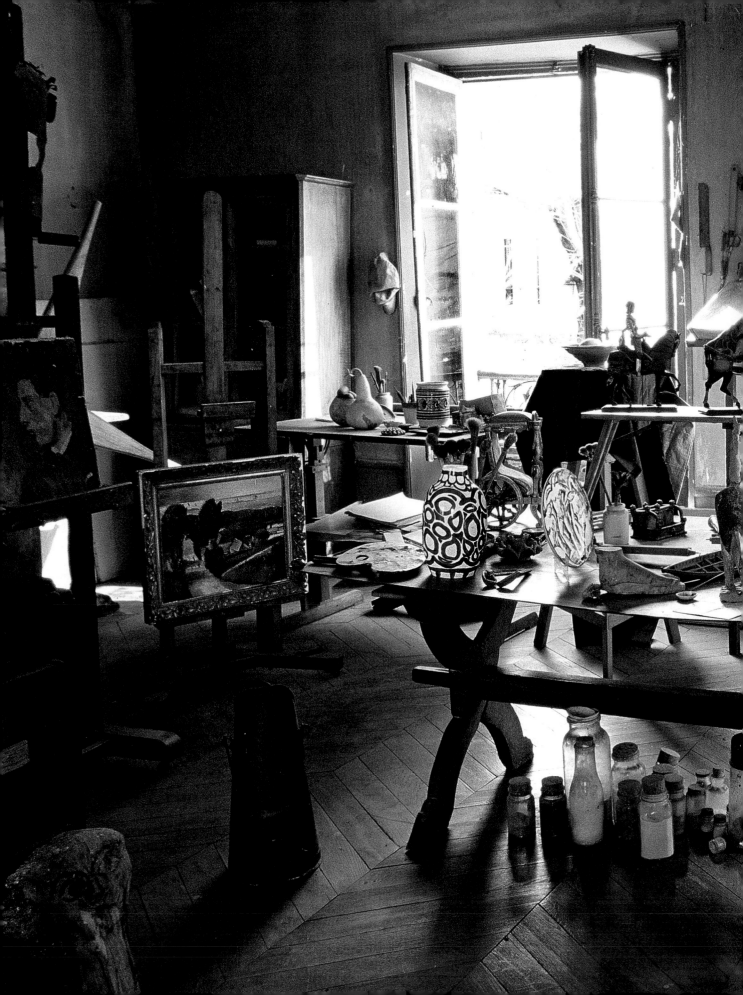

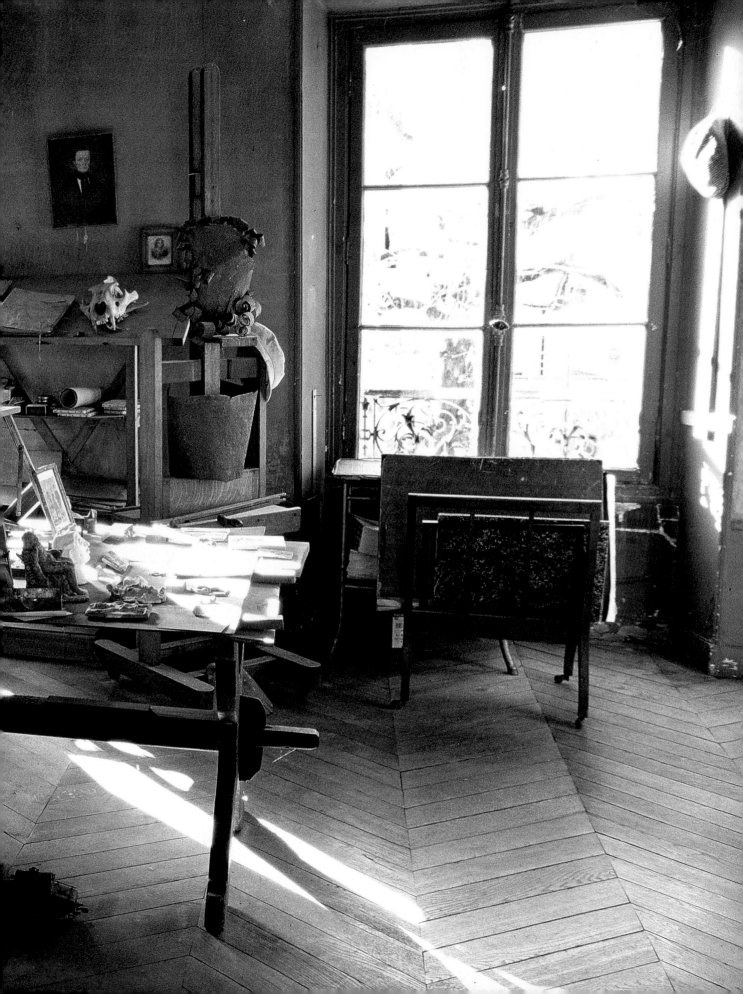

畫家最後的畫室：他在這兒創作的作品，最初受到兩次大戰之間的新古典主義啓發，後來在他早期的繪畫生涯中，則受到尚古主義、野獸派和立體派影響。當時，從畫室窗戶望出去是房子周遭大片的土地。德朗在1954年去世後，這間畫室就一直被恭敬地按照當時的情況保存下來，這間畫室見證了他晚年驚人的折衷畫風，好像是在他的繪畫生涯的末期，他一直在尋求整合他的各種不同的藝術風貌。除了見證他對自己藝術生涯的廣泛追求之外，這間畫室也見證了他對造型藝術的大膽開創。

右圖
德朗用來放置畫筆的大箱子，還留在畫室裡。

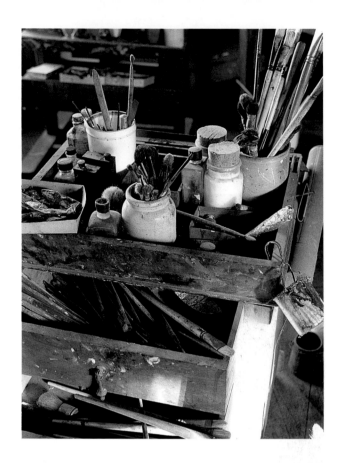

「畫家若不敢在風景中加進一隻鳥，
就表示他完全沒有想像力……」

安德瑞·德朗的手稿，現收藏於杜雪圖書館
(Bibliothéque Doucet)

安德瑞·德朗的隱居歲月

1935年，德朗作了一個影響到他後來歲月的重大決定。他首先處理掉其他產業——包括他在蒙特索公園(Parc Montsouris)替自己和勃拉克興建的房子、位於巴洛在(Parouzeau)的城堡，以及位於布里耶·夏利(Chailly-en-Brière)的另一棟房子——再購入「玫瑰園」(La Roseraie)，這是一棟很漂亮的17世紀末期的鄉間住屋，位於離聖日耳曼昂萊不遠的香柏西。這裡相當隱密，可以確保個人隱私，因為房子四周有大片土地，上面點綴著一些雕像，有一個湖泊，一處華麗的玫瑰花園，還有多棟18世紀的造價高且無用的怪異建築物，包括「愛的殿堂」(Temple of Love)。據德朗的姪女，姬妮薇·泰列(Geneviève Taillade)表示，除了這些，畫家本人又增建了「一處菜園、一處網球場和一處栽培橘子的溫室，用來繪畫大型畫作。」其他特色還包括，一艘有著茅草頂蓬的小船，是前任屋主買來的，還有一個小小獸欄，關著一些貓、狗和孔雀，還有羊隻在草地上漫步。

突然之間，德朗放棄了他在巴黎所有的生活，斷絕跟所有朋友的來往，甚至包括弗拉曼克在內。弗拉曼克是他早年一直到第一次世界大戰爆發前，住在夏圖時最親密的友人。德朗這種突然、而且劇烈的改變，發生在他的經紀人保羅·古勞美(Paul Guillaume)去世後不久，顯然此事令他大為悲慟。但這是他變成隱士的原因嗎？很令人懷疑。畢竟，他當時正處於藝術生涯的巔峰，且2年前才剛剛在紐約的杜蘭·魯爾畫廊(Durand-Ruel)舉行過一次大畫展，另外也在倫敦的杜思父子畫廊(A. Tooth & Sons)辦過畫展。

他的藝術生涯繼續跟以前同樣輝煌，在巴黎、斯德哥爾摩和倫敦還有多場畫展，瑞士的巴塞爾(Basel)美術館還替他辦了一次作品回顧展。他還替艾伯特·佛萊蒙特(Albert Flament)和達里歐斯·米豪(Darius Milhaud)的芭蕾舞劇《Salade》設計服裝和布景，在加尼葉歌劇院(Palais Garnier)演出。瑞士出版商也跟他簽了合約，要他替法國文藝復興時期作家拉伯雷(Francois Rabelais)的名著《巨人傳》(Gargantua and Pantagruel)畫插圖。但他大部分時間都用來畫巴黎的法蘭西島(Île-de-France)區的風景，在接下來的幾年當中，他更不斷前往不列塔尼作畫。雖然他繼續替劇院和芭蕾舞從事設計，以及在歐洲各地舉行畫展，但他實際上大部分時間都用來從事這些私人、不為人所知的計畫。接著，在1938年，他再度著迷於雕刻，大部分使用黏土創作古代或原始彩繪面具。

然而，隱居的這幾年，卻是德朗藝術創作最多產的時間。他在黑色畫布上畫出的靜物，展露出不尋常的力量，還有一些歷史畫作，像是《家變》(The Clearing)和《尤利西斯重返家園》(The Return of Ulysses)，甚至更為傑出。他也畫了一些美麗的裸女畫，風格獨特，這是由於他具有豐富的野獸派和立體派經驗之故。雖然他繼續規避巴黎社會，但他這時候已經開始接待一些親近的友人，包括法蘭柯伊斯·卡可(Francois Carco)，布拉斯·仙德拉斯(Blaise Cendrars)，詩人及道德家皮耶·列維第(Pierre Reverdy)，畫家巴爾塔斯(Balthus，他在1936年完成德朗的畫像)，音樂家亨利·索格(Henri Sauguet)，大導演榮·雷諾瓦(Jean Renoir)和賈克梅第(Alberto Giacometti)，他是德朗的最大仰慕者之一。

「德朗有製作器物的神奇才能：給他一個馬口鐵水壺，只要半個早
上的時間，他就可以替你敲出一個蘇美人頭飾；他有著鋼琴家的手
指，只要動動手腕，就可以替美麗的事物帶來生命；簡而言之，就
是那種會讓一個普通工匠高興一輩子的靈敏觸感──但這反而讓他
嚇壞了。他把兩手反綁在後，並且拼命抗拒。他故意選擇最普通、
最不可愛的表現方式，希望在把這種工藝才能抑制之後，能讓他的
藝術天分得以充分發揮。」

克萊夫‧貝爾(Clive Bell)，《德朗的影響力》(The Authority of M. Derain)，倫
敦，1922年

右圖
在香柏西生涯末期，德朗重新燃起對雕刻的熱情，他製作了大量作品，靈感則來自於古典藝術、非洲與南太平洋藝術。

下圖
德朗畫室內的顏料和畫筆。

右頁
《畫家與家人》(The Artist and his Family)，安德烈．德朗作品，1939年。德朗在1939年即將過60歲生日的那一年，他在美國展出作品，而不是在法國。他的模特兒，同時也是他多年來的情婦，蕾夢．克勞布里奇(Raymonde Knaubliche)，替他生了個兒子，安德烈，小名叫鮑比。這幅以黑色調為主的自畫像，傳達出他對自己這一時期的作品及私人生活的看法。畫中顯示出，他在這兒生活期間，周遭都是女人和動物，雖然都是很常見的，但又透露出怪異氣氛。同時，桌上有一個水果盤，裡面裝滿水果，簡單又謹慎的構圖，具體傳達出他追求完美藝術的理念。

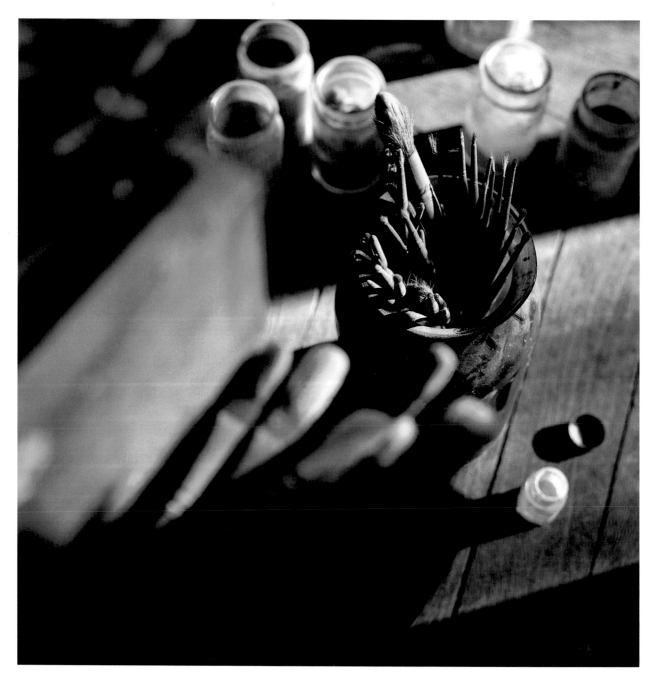

「追求古典世界的目的，只在於抽象表達理念。任何感覺如果找不到它自己的具體形式，那就是不存在，而只是一種幻覺或迷信。這些具體形式難道不能在今天召喚出那些相同的感覺嗎？如果這些事物代表的方式一直在變化之中，我們又怎能對它們有任何了解？我們必須屈從於對我們繼承事物的要求。藝術的主要角色完全在於，它有能力透過代表一種理念的物體，讓我們直接觸及靈魂。想想看這會是怎麼樣的情況：如果我們不停地質疑字母代表的意義，並且不斷地重新界定它的定義──我們將會喪失閱讀、寫作或甚至思考的工具。」

摘自賈斯頓・戴爾(Gaston Diehl)收錄的《德朗語錄》，1943年，6月10日，巴黎

「也許，德朗比畢卡索更了解到，如果無法在當代精神中找到呼應，傳統也就喪失它所有的價值。儘管如此，他還是比畢卡索更高興、而且搖搖晃晃地站立在擬古派與與學院派深坑的邊緣。」

《德朗》(Derain)，作者卡洛‧卡拉(Carlo Carrà)，1924年

1940年，雖然法國這時已經處於戰爭邊緣，但對德朗來說，這是個還不錯的一年，他在紐約馬諦斯畫廊舉行個展。但在戰爭開打後，德國軍隊快速向巴黎挺進，他發現自己被迫離開香柏西，逃難到諾曼地，後來，隨著戰事發展，又轉到沙藍特(Charente)和阿列日(Ariège)。9月，他和家人先是前往法國中部著名溫泉療養地維希(Vichy)，接著來到奧布桑(Aubusson)，在那兒，他對綴錦畫《狩獵》(The Hunt)作了最後修飾。10月1日，他回到香柏西，發現他的房子遭到德國佔領軍洗劫，同時也被德軍徵用，他的很多作品和大部分家具遭到破壞。德朗把僅存的東西搶救回來，並暫時住到村裡的麵包店。最後，他回到巴黎，先是住在一位友人家裡，然後租到惠斯曼路的一間公寓。他繼續作畫，在羅亞爾河岸和楓丹白露的林子裡尋找靈感，但再也沒在法國開過畫展。

1941年11月，應阿諾‧布里克(Arno Brecker)邀請，他前往德國，同行的還有一群藝術家，包括保羅‧貝蒙多(Paul Belmondo)，弗拉曼克，馬塞爾‧蘭杜斯基(Marcel Landowski)，唐吉(Kees van Dongen)，德‧謝貢查克(Dunoyer de Segonzac)和歐森‧福萊茲(Othon Friez)。當火車緩緩駛出巴黎東火車站時，他口袋中放了一張被驅逐出境的幾位藝術家的名單，他曾經為了爭取他們的自由而奔走，但結果徒勞無功。途經巴伐利亞和奧地利時，他對當地美景大為讚嘆。11月4日，他寄了一封信給他的妻子艾莉絲，「我在維也納寫信給你，這是一個極其美麗的城市，很後悔以前沒來過這兒。我們住在慕尼黑，受到熱情款待。我應該說，甚至是很豪華的招待。我在那兒看到一些極有趣的作品，有些完全挑戰我們的想像力。」

1943年，他終於收回香柏西的房子，並且完成了一些重要的作品。他在這兒再度回復平靜生活，家中擺設和裝潢變得很拘謹，並且帶有古典風。「這些家具，」姬妮薇‧泰列解釋說「全都來自他以前的住處，就是他在巴黎杜安尼街興建的一棟房子，對面就是勃拉克的家。這包括一些早期的古董桌，顏色很暗沈，造型古樸，其中一張來自某處修道院。另外還有很多樂器，其中包括一架很不錯的路易15鋼琴、一架小風琴、一架小型平式鋼琴，還有一架直立鋼琴，是從作曲家薩替(Erik Satie)家中買來，甚至還有一把獵號，德朗有時候會拿來吹上幾個音符，自己取樂一番。」

不過，解放之後，由於曾經前往第三帝國訪問，使德朗面臨嚴重問題。政府部門傳喚他去問話，他拒絕出席。雖然最後洗清了他通敵的嫌疑，但他還是被無情遭到排斥，並且因此受了很多苦。他斷絕跟政府當局所有的往來，拒絕在國內出售他的任何作品，而且不在巴黎展出他的作品，這種情況一直持續到1949年。

德朗的畫室座落於香柏西住宅的2樓，就在1間大臥室裡，有4扇窗子採光，他並且拆掉通往餐廳的走廊，把這些窗戶擴大。這間畫室跟這棟大房子的其他地方呈現出不一樣的味道。畫室裡透露出充滿想像與自由奔放的氣息，並且在雜亂中自有規劃。在這兒，四周擺滿非洲面具(他是第一位看出這些面具美學價值的歐洲藝術家)，另外還有他自己製作的面具，一些中世紀雕像，他就在其中作畫和雕刻，設計舞台布景，替一些書籍畫插圖和製作版畫。一樓本來用來栽種橘子的溫室，則改建成繪畫大型畫作的畫室，像是他的「黃金時代」系列，就是1946年在這兒完成的。

2年後，榮‧雷馬利造訪香柏西，並記下當時的情形，「1948年10月某天早晨，我發現自己好像置身在一位煉金士的實驗室中，四周都是超寫實主義先驅大師博施(Bosch)怪物圖像、來自非洲貝南的銅像、羅馬式雕像、黑人的神像，以及一些古稀古怪的民藝品，全都在弗拉曼克著名的剛果面具發出的魔法燈光照射下。窗戶看出去是一成不變的森林，他經常試著想要去解開它的神祕。德朗很難得的展示他最神祕的一些作品，充滿新興感的即興式作品，或是過去20年來他一直在進行、但尚未完成的一幅很大裸女畫……「我深深著迷了，」他坦白承認：「每位藝術家都有他自己的牢房。」還未完成的素描，散置在地板上，卻透露出全新的驚人力量，吸引了我的注意。很大的構圖，畫的可能是位舞者。「沒有人體，一切都不真實。」德朗如此解釋著。

德朗大約在1953年完成他的《自畫像》。畫中是一位被生命打敗的老人。第二年，在歷經一段長而痛苦的病痛，並且因而影響到他的視力之後，他不幸在加奇斯(Garches)被卡車撞到，並因而死亡。德朗臨終前，他最忠心的弟子賈克梅第問他想要什麼。「一塊藍天，和一輛腳踏車。」這就是他的回答。

「如果不細加觀察，乍看之下，德朗的畫室好像是這位浪漫藝術家的小
小閣樓。一個充滿危險的世界？但卻如此有人情味！充滿灰塵和蜘蛛
網，沐浴在最溫暖的陽光中……安德烈·德朗並不浪漫，但卻擁有強烈
的戲劇感，在經歷一段又一段的戲劇性人生歷程後，他再度發現，通往
古典主義的第一條道路，就隱藏在學院派、裝模作樣的迂腐學風和賣弄
者造成的迷霧中……」

安德瑞·薩蒙(André Salmon)，1924年

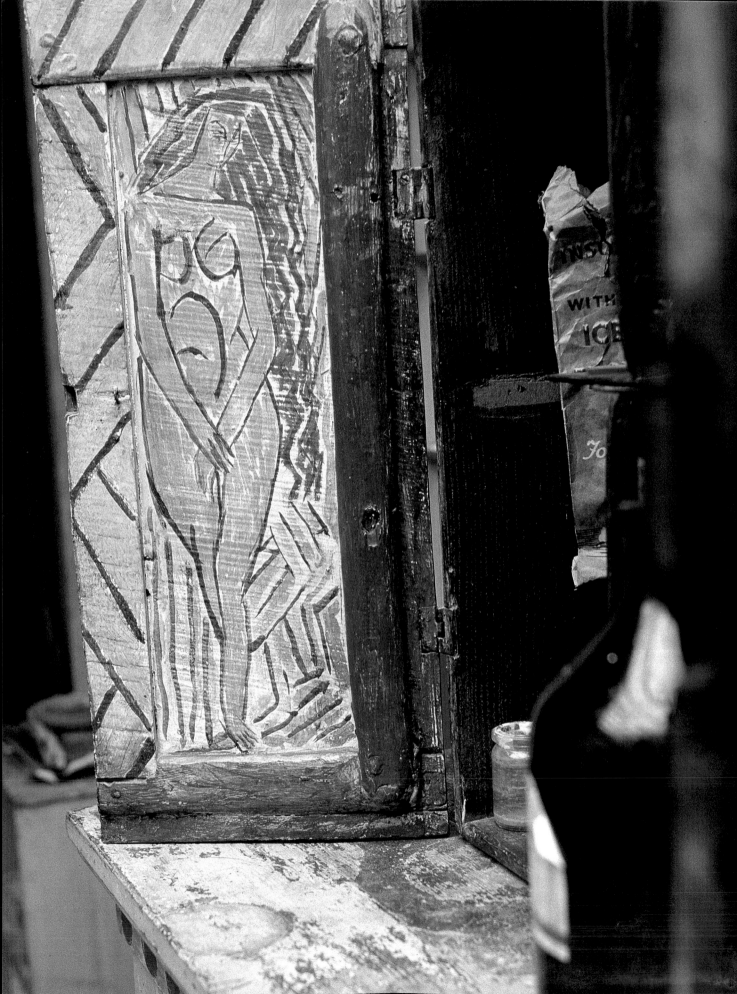

布倫斯伯利文藝圈
Bloomsbury Group

凡妮莎‧貝爾在農舍中親手繪畫的很多作品之一：她自己畫室的一扇門板。

上圖
1916年夏天，凡妮莎‧貝爾在妹妹——英國名作家維吉妮亞‧吳爾芙鼓勵下，買下這棟被稱作查爾斯敦農莊的農舍，位於薩塞克斯郡的勞恩斯鎮，距路易斯不遠。就在那兒，她自己、畫家鄧肯‧格蘭特、畫家及藝術評論家羅傑‧佛萊，共同努力從事他們的藝術創作，同時也在房子的每一個表面上進行重新裝飾性的繪畫。因此，查爾斯敦不僅成為布倫斯伯利文藝圈的美學宣言，同時也是把他們的生活哲學變成具體行動的舞台。布倫斯伯利文藝圈的所有成員——萊頓‧史特雷奇、凱恩斯、大衛‧加尼特，當然，還有吳爾芙夫婦(雷納德和維吉妮亞‧吳爾芙)都是農莊常見的客人。

右上圖
凱恩斯(坐者)、鄧肯‧格蘭特(左)，以及克萊夫‧貝爾(右)，1919年合影於薩塞克斯。

很少有知識分子和作家組成的團體，像英國的布倫斯伯利文藝圈(Bloomsbury Group)在20世紀前半時期發揮如此廣大的影響。這個藝文團體的靈魂人物是維吉妮亞‧史蒂芬(Virginia Stephen，1882～1941年)，也就是英國著名小說家維吉妮亞‧吳爾芙(Virginia Woolf)，因為她後來嫁給出版商雷納德‧吳爾芙(Leonard Woolf，1880～1969年)。這個團體的所有成員都很強烈質疑他們所承接的維多利亞時代的主流價值，並全力推動改革當時的社會道德觀(特別是性自由)、政治制度以及經濟體系。維吉妮亞的姊姊凡妮莎(Vanessa，1876～1961年)，嫁給藝術評論家克萊夫‧貝爾(Clive Bell，1881～1964年)，同時準備對藝文界發動類似的革命。除了他們夫婦，再加上兩位友人，本身也是藝術家的鄧肯‧格蘭特(Duncan Grant，1885～1978年)，以及畫家兼評論家羅傑‧佛萊(Roger Fry，1866～1934年，他的年紀較大，很快成為他們的良師益友)，他們仿效法國印象派畫家塞尚和馬諦斯組成的一個藝文團體。凡妮莎‧貝爾帶著家人搬到查爾斯敦(Charleston)後，在格蘭特和佛萊幫助下，她開始在農舍的每一個表面上畫上一些裝飾性的圖畫。她也替她的子女建立起一套生活和教育方式，成了布倫斯伯利精神的具體象徵。查爾斯敦本身成為一個不斷變化的藝術世界，所有的房間和牆壁都由貝爾、佛萊和格蘭特親手繪畫，充分反映出他們的完整哲學，就是不受教義與教條束縛的倫理與美學的組合。然而，查爾斯敦從來就沒有被當作是布倫斯伯利文藝圈的博物館或紀念館，而是一直被當作是一個既單純、又平常的展示空間，用來呈現跟英國藝術的「英式風格」完全不同的一種藝術視野。

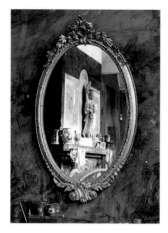
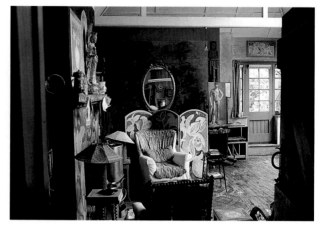

查爾斯敦：美學烏托邦

史蒂芬家族的兩姊妹，維吉妮亞和凡妮莎，在20世紀初期、英國文化殿堂裡占有極其重要的地位。維吉妮亞嫁給作家兼出版商雷納德‧吳爾芙，凡妮莎則嫁給藝術史學家和評論家克萊夫‧貝爾。維吉妮亞‧吳爾芙的小說現在被當作是愛德華時期的傑作，凡妮莎‧貝爾的畫則是英國後印象主義最純淨的表現。她們兩人都全面拒絕接受維多利亞時代的英國精神，贊成根本改變社會與家庭關係，特別是婦女解放和性革命。

史蒂芬兩姊妹都在布倫斯伯利長大(從1905年開始，以她們兩人為主的這個藝術團體組成時，就以這個地名作為團體的名稱)，這地方距大英博物館(British Museum)很近，第一次世界大戰爆發後，迫使他們必須找個鄉間地方來避難和度過夏天。雷納德和維吉妮亞結婚後，夫婦兩人就搬到芮珍希(Regency)，靠近歐斯(Ouse)河谷的亞斯罕(Asheham)，維吉妮亞就在那兒寫下她早期的一些小說。她的姊姊跟丈夫鄧肯‧格蘭特經常前往那兒參加週末的聚會，定期參加這些聚會的還有經濟學家凱恩斯(John Maynard Keynes)和傳記作家與評論家萊頓‧史特雷奇(Lytton Strachey)，史特雷奇就在那兒寫下《維多利亞時代四名人傳》(Eminent Victorians)的前面幾章。不久，吳爾芙夫婦搬到河對岸的羅德梅(Rodmell)，住在「僧侶屋」(Monk's House)，這是一棟農舍，後來成了維吉妮亞最喜歡的避風港。詩人雷曼(John Lehmann)曾經描述，在樓上一間可以看到花園(園裡一邊是蘭花，另一邊是金魚池塘)的房間裡用完餐後，維吉妮亞就會在壁爐旁坐下，抽起她自己親手捲的濃烈的香菸，然後打開她的話匣子。

維吉妮亞試著說服她姊姊向她看齊，在薩塞克斯郡(Sussex)找一棟房子，她在1916年寫信給她姊姊，「我希望你離開威塞特(Wissett)，把查爾斯敦買下來，」她在信上說，她相信凡妮莎可以使它變得「極其神聖」。當然，這位《雅各的房間》(Jacob's Room)的作者找出好房子的功夫一流：查爾斯敦這棟18世紀的農舍位於南勞恩斯(South Downs)郊外，距亞斯罕不遠，不僅有一個四周有圍牆的大花園和一個池塘，還有一棟小農舍，可以用來招待實客。

凡妮莎對查爾斯敦可說是一見鍾情，1916年10月，她帶著她的子女、愛人鄧肯‧格蘭特以及作家大衛‧加尼特(他當時是凡妮莎和格蘭特兩人的共同愛人)再度拜訪查爾斯敦。回來後，她很興奮地向她的朋友羅傑‧佛萊透露，「這地方美麗極了，很踏實、單純，有著完美的大窗戶和美麗的瓦屋頂。池塘絕美透頂，楊柳垂岸，花園四周都是石砌的圍牆，有一片小草坪傾斜向下通向花園，草地上還有一些灌木叢。」她當然知道，這地方需要費很大功夫去整修，而且，房子裡的壁紙十分可怕，但她已經下定決心，「這將會是很奇怪的生活方式，但……會是很不錯的一種，因為可以趁機繪畫。」結果，重新裝飾這棟房子，成了她一輩子的激情工作。據安姬莉卡‧加尼特(Angelica Garnett，凡妮莎和鄧肯‧格蘭特所生的女兒，在查爾斯敦出生，後來並且嫁給大衛‧加尼特)說，凡妮莎裝飾這棟房子的風格完全符合布倫斯伯利文藝圈的風格，經常讓她的朋友們深深著迷，並且主動幫助她把這棟房子轉變成一個精神避難所，並且是逃避外面殘酷世界的避風港。凡妮莎專心裝飾工作，大衛‧加尼特和鄧肯‧格蘭特則負責照顧農場和牲口。羅傑‧佛萊聽到凡妮莎宣布說要替她的子女成立一所小學校後，大為關心，立即趕回倫敦，找來一位僕人和一位女家庭教師。不過，最後，他還是放下心來，全力幫助她實現她的各種想法。

對於美學，布倫斯伯利文藝圈的藝術家和評論家全都認為，所有的現代創作者都應該以徹底批判英國藝術作為起點。他們下定決心，並且盡全力挽救英國藝術，不讓它淪入島國的偏狹深淵。在組成這個團體和制定它的目標上，羅傑‧佛萊扮演很重要角色。這位才華洋溢的藝術史學家在紐約大都會美術館(Metropolitan Museum of Art)服務過一段時間後，決心當一名獨立的畫家。他構思發動一項運動，並且替它冠上「後印象派」(post-impressionism)的名稱，這是個人風格很強烈的一種藝術本質，從塞尚、野獸派和立體派那兒得到很大的啓發。倫敦的葛拉夫頓畫廊(Grafton Galleries)請他辦了一場大規模的法國美術展，展出從竇加(Degas)一直到畢卡索的作品，引起很大的注意。

「鄧肯，就像一位水手，總是默默埋頭於自己的工作中。『藝術創作
是他最熱中的活動──他從來沒有對自己完成的作品滿意過，他總
是不斷創造出新作品。』這是對契訶夫(Chekhov)的讚美之辭，但
也同樣適用於鄧肯。鄧肯的所有創作計畫，總是獲得凡妮莎的支持
──他們很和諧地一起作畫，工作期間極其愉快，很少停下來休
息。在他們努力下，查爾斯敦終於得以改頭換面。」

大衛‧加尼特，《林中花朵》(The Flowers of the Forest)，1955年

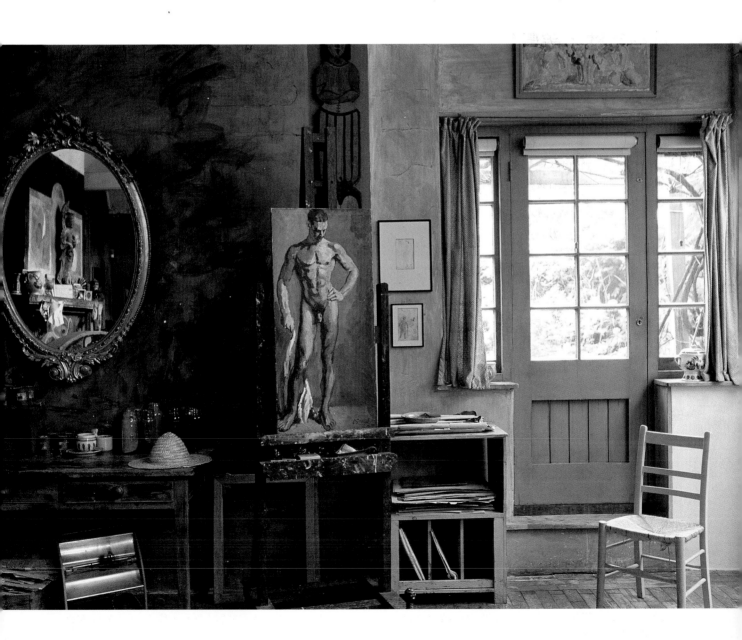

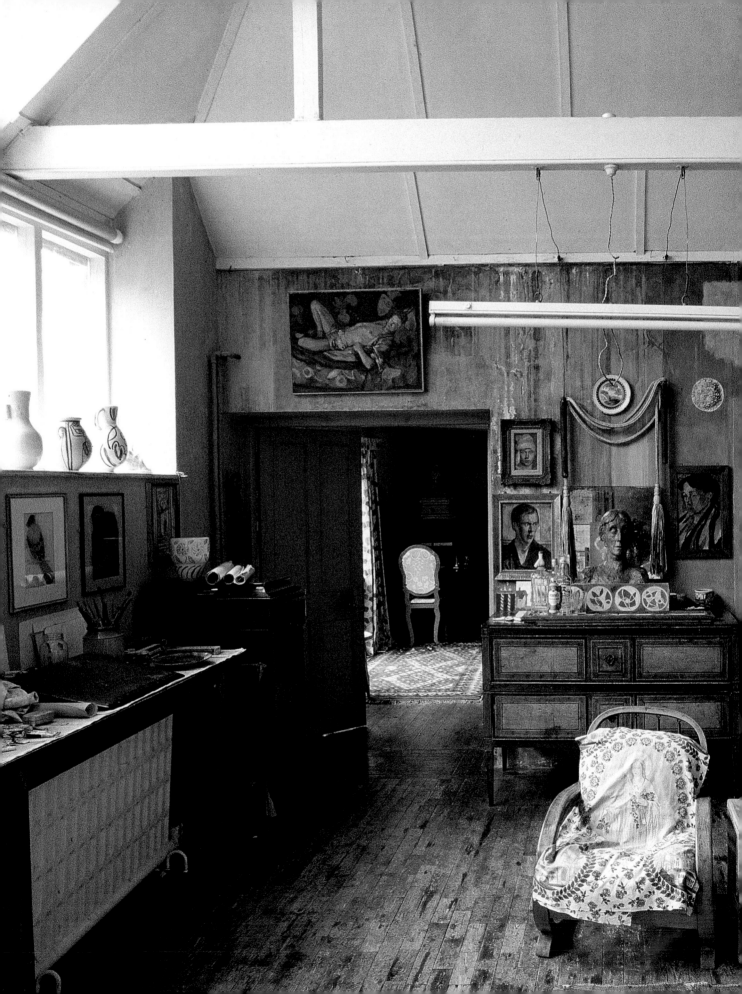

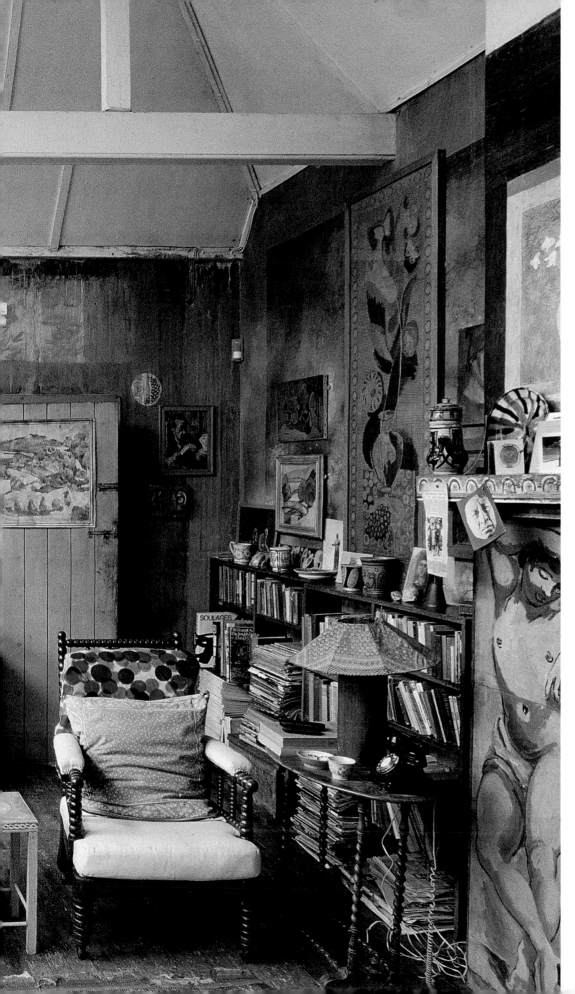

鄧肯‧格蘭特在1977年去
世時留下的畫室情景,畫室
裡有他的藏書,和他收藏的
畫(大部分都是布倫斯伯利
文藝圈同伴的作品),還有
他的一些陶製品。

「我希望，你不要老是把你最好的作品，只是拿來裝飾你房子裡的某些很古怪的角落。」

羅傑·佛萊，寫給凡妮莎·貝爾的信，不列塔尼，1920年9月初

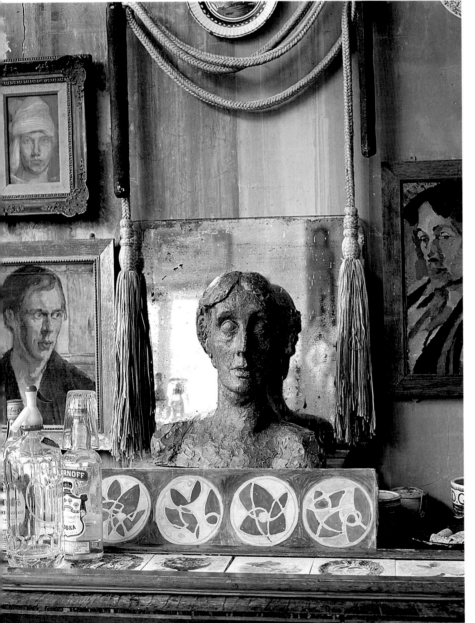

左圖
凡妮莎·貝爾的頭像，放在鄧肯·格蘭特畫室的五斗櫃上。

上圖(2張)
布倫斯伯利文藝圈成員家人的照片與圖畫，包括凡妮莎·貝爾(最上圖)，全都放在格蘭特畫室的壁爐架上。

鄧肯‧格蘭特在他畫室壁爐的每一個表面都
畫上他的裝飾畫,但裡面家具的選擇則完全
出自舒適的考慮,所以這是一間呈現折衷主
義精神的房間。

「在查爾斯敦,我們習慣在吃完晚餐後,就在那座古怪的壁爐前圍坐成半
圓形。壁爐是羅傑‧佛萊設計與建造的,用來燒木頭取暖,奇怪的是,
那間房間真的很冷。我們每個人都低著頭看自己的書,而且其中一定會
有某個人看的是法文書。」

克萊夫‧貝爾,《老朋友》,1956年

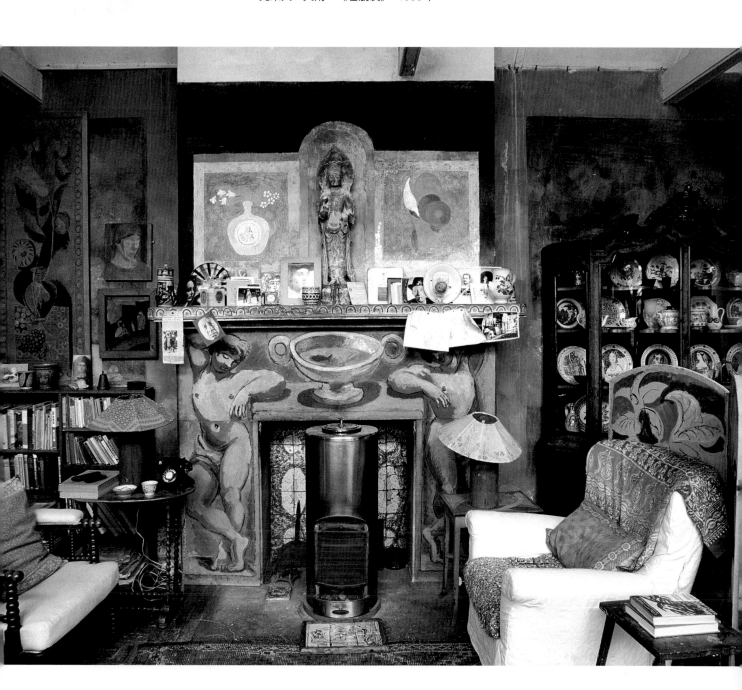

「查爾斯敦絕不是一個男人至上的地方；我在那兒騎著腳踏車在大雨中疾馳，
發現嬰兒就睡在搖籃裡，凡妮莎和鄧肯坐在壁爐前，罐子、酒瓶和碗盤散落在
他們身邊。鄧肯前去替我鋪床……每個人都覺得好像隨時都處在行動邊緣。在
某個比較有次序的角落裡，鄧肯架起他的畫架，邦尼(大衛‧加尼特)則忙著寫
小說。妮莎很少離開她的小寶寶，只有偶爾到外面去一下，然後，馬上又回到
屋裡……忙著洗餐巾、瓶子，或準備三餐……」

維吉妮亞‧吳爾芙，《日記》，1919年3月5日

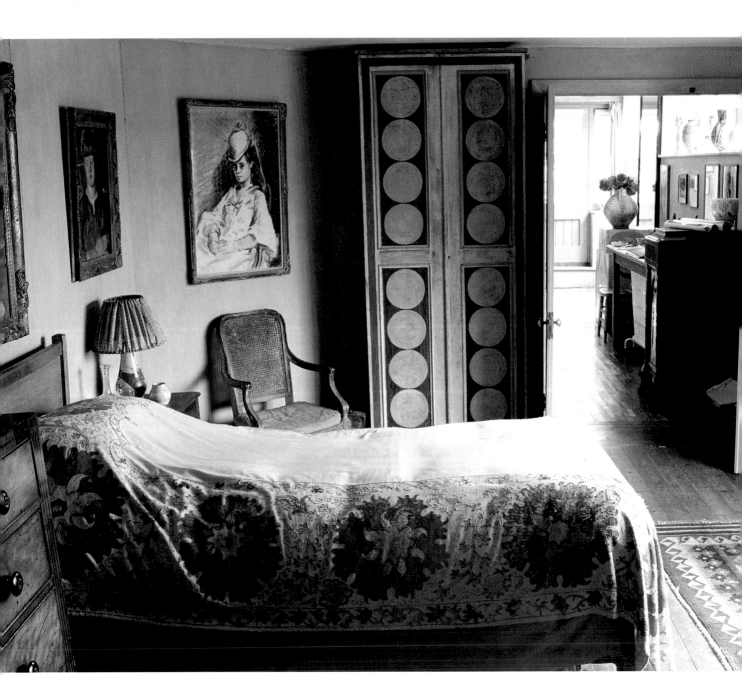

《模特兒畫像》(Portrait of a Model)，凡妮莎·貝爾，1913年作品。在這個時期，凡妮莎·貝爾也創作更前衛的作品，甚至在1915年和鄧肯·格蘭特一起創作抽象畫。她在查爾斯敦創作的很多風景畫，顯示她渴望重返比較受到拘束的後印象派世界，羅傑·佛萊從1910年起就一直有這樣的願望。

「對於查爾斯敦，只有一件事是我不喜歡的——你需要作這麼多家事嗎？因為該死的政府已經迫使鄧肯和邦尼(大衛·加尼特)像奴隸般辛苦工作，難道還需要把你也變成奴隸嗎？你為什麼不多畫些？」

克萊夫·貝爾寫給凡妮莎·貝爾的信，1916年12月

　　同時，他就是在這次畫展遇見凡妮莎和克萊夫·貝爾，並很快成為他們的良師益友。第二年，他在格拉夫頓畫廊舉辦另一場畫展，這一次，他全力展出法國與英國現代派藝術作品。這次畫展徹徹底底震撼了英國藝文界，讓年輕藝術家極度興奮，鄧肯·格蘭特回憶說：「那一刻真的把英國所有比較年輕的畫家全部團結起來，變好像是一場集體運動。他們一致認為發生了某種變化，他們一定要面對這樣的變化，我想，就是這股熱潮導致後來的歐美茄工作坊。」

　　歐美茄工作坊(Omega Workshops)在1913年7月成立，羅傑·佛萊在這時候決心發動一項運動，把當時的專業藝術家從純藝術重新導向實用藝術。為了達到這個目的，他成立一家經紀公司，創作範圍極廣的各種藝術作品，而且這些作品都能夠傳達出布倫斯伯利文藝圈的美學價值感。這些計畫本質純是烏托邦式的，在它的工作坊生產出來的物品全部不具名，藝術家每個月可以領取固定工資，讓他們得以專心從事自己的藝術創作。羅傑·佛萊在他的歐美茄工作坊目錄的前言裡，對他的這些理念作了這樣的說明：「藝術家的藝術創作，不僅是為了需要，也是為了帶來喜悅，長久下來，人類將不再滿足於在擁有真正的藝術作品的同時，卻不能分享這樣的喜悅，不管他們有多麼謙卑或不矯飾。」溫德罕·路易斯(Wyndham Lewis)，年輕的法國雕刻家亨利·戈迪埃·布爾澤斯卡(Henri Gaudier-Brzeska)，大衛·邦伯格(David Bomberg)，潔西與弗德瑞克·伊契爾(Jessie and Frederick Etchells)，鄧肯·格蘭特和凡妮莎·貝爾全都參加這項新實

驗，生產了家具、陶瓷、紡織品，以及另外很多工藝品。

　　查爾斯敦成為歐美茄工作坊理想的具體化身。但除了表現這種民主美學之外，最重要的是，它是一種極為特別的生活形態，不但古怪，還略帶破壞性。凡妮莎和其他成員採納了盧梭在他的著作中揭示的多項生存與教育戒律，根據個人自由原則過著無拘無束的生活，唯一的限制是必須尊重別人的自由。

　　維吉妮亞雖然贊同姊姊的理念，但有時候還是會被她那漫不在乎的態度嚇壞了，因為凡妮莎經常會超越、甚至是最基本的禮儀，而且還滿心歡喜地不加掩飾，「妮莎住在勞恩斯郊外4哩處，像一隻老母雞般生活在雞、鴨和孩子之間。她再也不想好好穿上衣服——甚至連洗個澡也讓她覺得苦惱。她的子女不斷問她問題，她則不斷發明出答案，永遠不去了解事實真相。」維吉妮亞很驚訝地發現，在所有這些混亂情況當中(但無可否認的，這種混亂卻具有如圖畫般的美麗)，她的姊姊還必須負責照顧農莊庭院和學校，管理一個三角家庭(指夫婦雙方與一方的情人共居的家庭)或甚至四角家庭，但仍然還要抽出時間來，不僅從事她自己的繪畫，還要在房子的每一時空間填上不同顏色的色彩。凡妮莎經常造訪倫敦，因為她在那兒有間畫室，也經常出國，但即使如此忙碌，她還是不停地努力要讓她的鄉間農莊變得越來越討人喜歡。在畫完鄧肯·格蘭特房間裡的壁爐兩旁突出的部分，以及它兩邊的房門之後，她開始逐步改變房子裡的每一間房間。

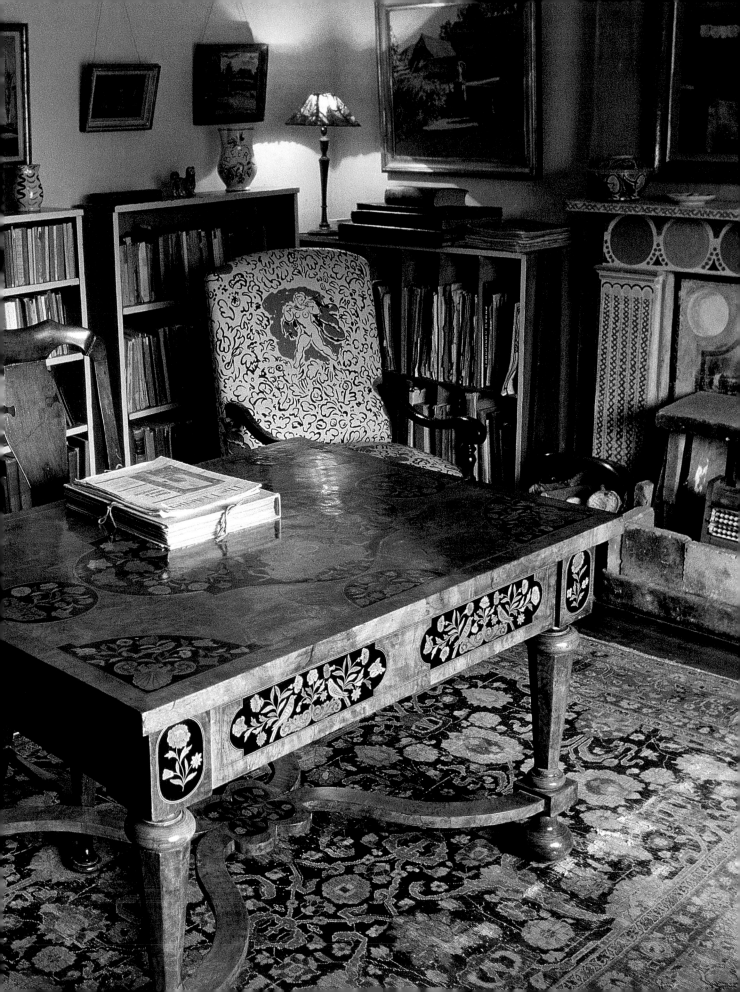

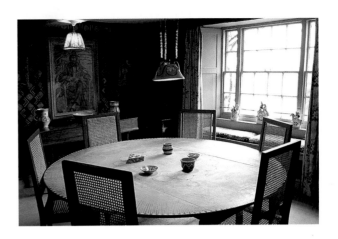

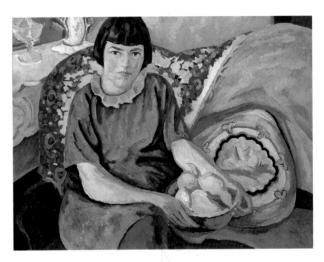

最後的修飾工作,則由這幾位藝術家在1920年代和1930
年代完成,特別是鄧肯‧格蘭特設計了多款裝飾布料和陶瓷
器。凡妮莎‧貝爾的風格,跟格蘭特一樣,變得越來越鬆
散、更為簡單和更流暢。他們越來越喜歡神話題材,用一種
抒情、疏遠的態度來處理這些題材,替它們注入更多自由和
嬉戲式的歡樂。

每個房間裡都充滿灼熱色彩的窗簾布和從法國、義大利、
希臘和土耳其旅行時帶回來的外國物品,另外還有大量由凡
妮莎、佛萊和格蘭特自己創作的作品。他們在家具上作畫,
讓他們的想像力盡情發揮,並且安排室內裝飾,選擇最有戲
劇效果的色彩,創造出安詳、和諧和略帶古怪的氣氛。屋裡
的陶製品則來自歐美茄工作坊。吊詭的是,這樣的和諧卻一
點兒也無助於統一成某種風格或概念。相反的,這成了極特
殊的折衷風格。只有凡妮莎‧貝爾的房間(後來改成圖書室)
表現出某種程度的同質性,和其他一直不斷在變化裝飾的房
間形成強烈對比。

1939年,查爾斯敦進行大整修,外表和氣氛同時都有改
變。臥室都作了不同的安排,貝爾和格蘭特決定把倫敦他們
各自畫室內的一些畫作拿來作為裝飾。克萊夫‧貝爾則把他
收藏的一些法國名畫掛在他的臥室裡。這時候的查爾斯敦成
了小而精彩的現代藝術畫廊,英國後印象派畫家的作品,和
一些新舊現代派大師的作品,被隨心所欲地肩併肩掛在一
起。圖書室裡的安排也同樣不按牌理,那兒有一些珍貴的藏
書,以及拜倫、伏爾泰、皮普斯(Pepys)、艾略特等人的初
版書,當然,也有布倫斯伯利藝文圈成員的著作,且全都是
雷納德‧吳爾芙的霍加斯出版社(Hogarth Press)出版的。沒
有任何東西是固定或是永遠不會改變的;所有東西都是整個
展示的一部分,且一直在不停地改變或移動。生活和種種必
要的古怪念頭與多變特性,是這棟可愛的老舊農莊的唯一仲
裁者和守護神,所以,農莊內才會有這麼多古怪、但卻又令
人振奮不已的裝飾。

「餐廳是我們所有思想與活動的磁吸中心,凡妮莎‧
貝爾則是餐廳的負責人。早餐時,她總是第一個到,
獨自一人在那兒坐上一段時間,享受她的個人時光。
她都是靜靜梳洗、穿衣,幾乎有點隱祕地,同時習慣
性地坐在圓形餐桌遠端的位置上,若有所思地看著餐
桌中央的靜物擺設,或是看著窗外的池塘和天空。」

安姬莉卡‧加尼特,《善意欺瞞》(Deceived with Kindness),
1984年

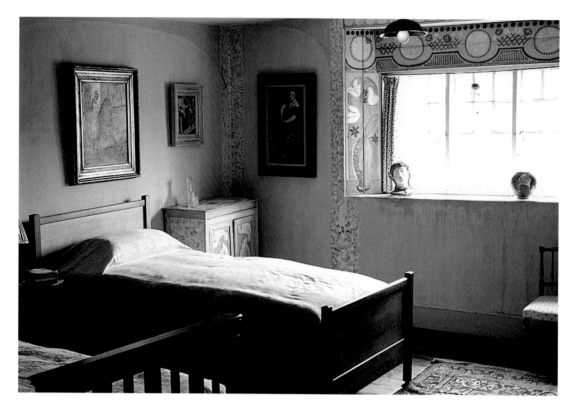

「鄧肯・格蘭特已經完成一半的畫作，或是朱利安(Julian)的母親，凡妮莎，或是他的哥哥昆丁(Quentin)未完成的畫作，全都隨便地堆放在畫室裡，老舊農舍的房門和壁爐全都煥然一新，被畫上水果和鮮花，以及美麗的裸體，而且全都出自同一雙手，低矮的方桌是用羅傑・佛萊在他的歐美加工作坊(Omega Workshops)裡燒出的瓷磚製成，整個房子裡全都充滿自由、色彩鮮艷的後印象派風格，因而營造出相當和諧的氣氛，房子裡觸目所及皆是如此，從每個人用來喝咖啡的大大的早餐杯，到早上被拉開來的臥戶窗簾，而且拉開這些窗簾的並不是走起路來悄無聲息的男僕或女傭，而是自己親手把它拉開，讓薩塞克斯的陽光照進來……」

約翰・雷曼，《輕聲細語的畫廊》(Whispering Gallery)，1955年

「他渾身充滿令人難以置信的魅力，他的藝術天才似乎滿溢出來，溶入到他的生活與個性中，他有趣、很古怪和難以捉摸。」

凡妮莎‧貝爾談鄧肯‧格蘭特，1937年3月7日

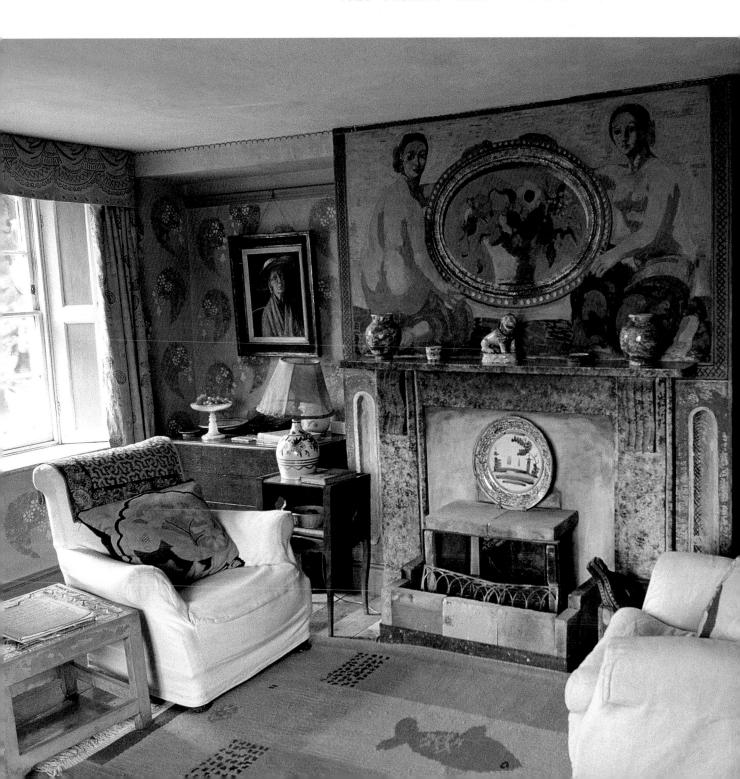

「妮莎似乎已經把文明拋到一旁去了，就那樣光著身子到處
走動，完全不會覺得不好意思，而且精神十足。事實上，克
萊夫現在也認為，她不再是位體面的淑女了。我想，這樣的
改變真的很好。」

維吉妮亞·吳爾芙談凡妮莎·貝爾在查爾斯敦，時間大約在1916年

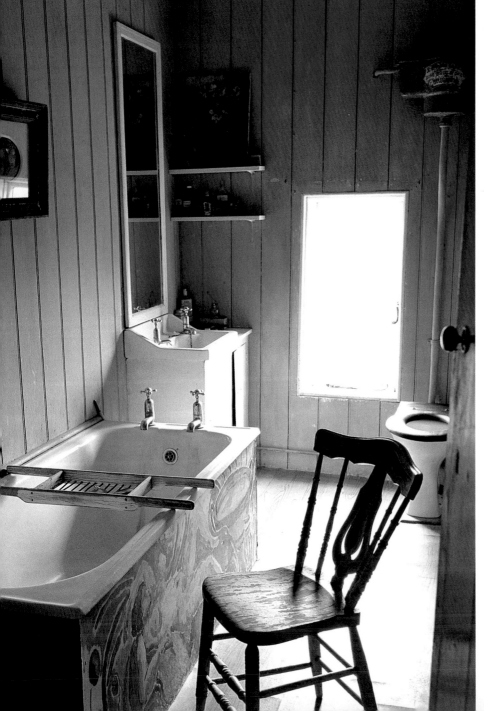

「唯一的缺點是，浴室裡只有冷
水，沒有熱水；洗手間不好……」

維吉妮亞·吳爾芙，寫給凡妮莎·貝爾
的信，1916年9月24日，星期日

上圖
浴室的瓶子。

左圖
一樓浴室。即使是這間簡單的浴室，
查爾斯敦的居民也對它引以為傲，除
了替浴缸美化一番，還在裡面擺上一
些藝術品。

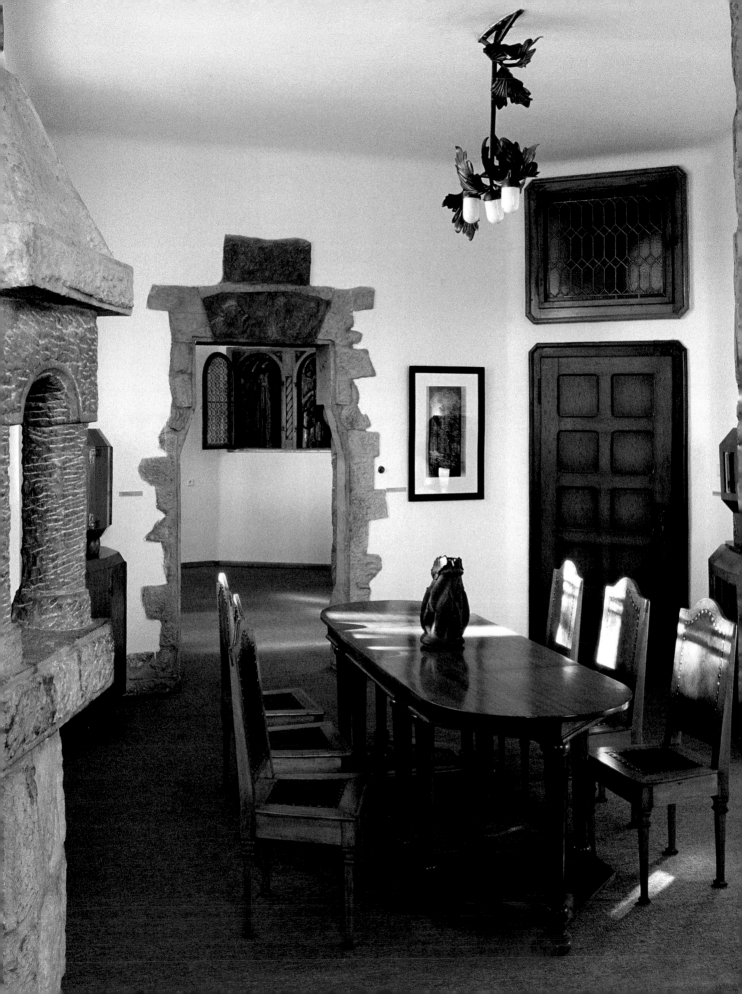

右圖
法蘭提塞克‧畢列克在他位於奇諾夫的的夏日畫室裡，這是他精心興建的一棟農舍，反映出他和波希米亞文化的親密關係。根據他的看法，布拉格這個大城市，簡直就是「地獄」，所以，他在奇諾夫興建他的主要住所：一座別莊，當作他的避難所，在這兒，藝術被用來傳達一種神祕──因此，也是救贖的世界觀。

法蘭提塞克‧畢列克
František Bílek

左頁
一樓餐廳的家具與裝潢，包括一盞枝葉形狀的吊燈，模仿橡樹葉的造型，由畢列克親自設計。

上圖(2幅)
畢列克別莊，鄰近布拉格的貝維德雷。畢列克畫出建築圖，並且設計屋內與屋外的裝潢。

法蘭提塞克‧畢列克(František Bílek，1872～1941年)還未完成他在巴黎的2年獎學金學業，就被迫放棄，回到祖國波西米亞(目前為捷克共和國的一部分)，並在奇諾夫(Chynov)的森林裡興建他的畫室。1898年，他就在當地興建一座農舍，他自己畫出平面圖，以確定蓋出來的畫室能夠符合他的要求：那必須是一座雕刻作品，同時也要能夠配合他的宗教信仰和他對大自然的神祕喜愛。在建物正面，他雕出一個淺浮雕，是一名跪下來替她的小嬰兒換尿布的婦女，旁邊刻有這樣的文字：「我們受到保護。」這棟很有創意的建築，一般被視為是分離主義建築(Secessionist architecture)最早的範例。後來，畢列克搬到布拉格，他再度設計自己的房子，希望能夠提供他一處避難所，避開外面世界的文化與政治紛爭。對他來說，這是地球上的一座殿堂，是整個高度複雜的精神與象徵計畫的一部分。把宗教理念，和他刻的作品中對大自然的探索，溶入他的別莊和畫室，畢列克創造出一種結構，用它的力量與熱情同時結合世俗世界，並且又能夠和神聖的神祕大自然和諧共存。畢列克這種二元性哲學，表現他的建築物和裝潢的每個元素中，包括所有家具的設計，甚至連門鉸鏈在內，全都是他親手設計。

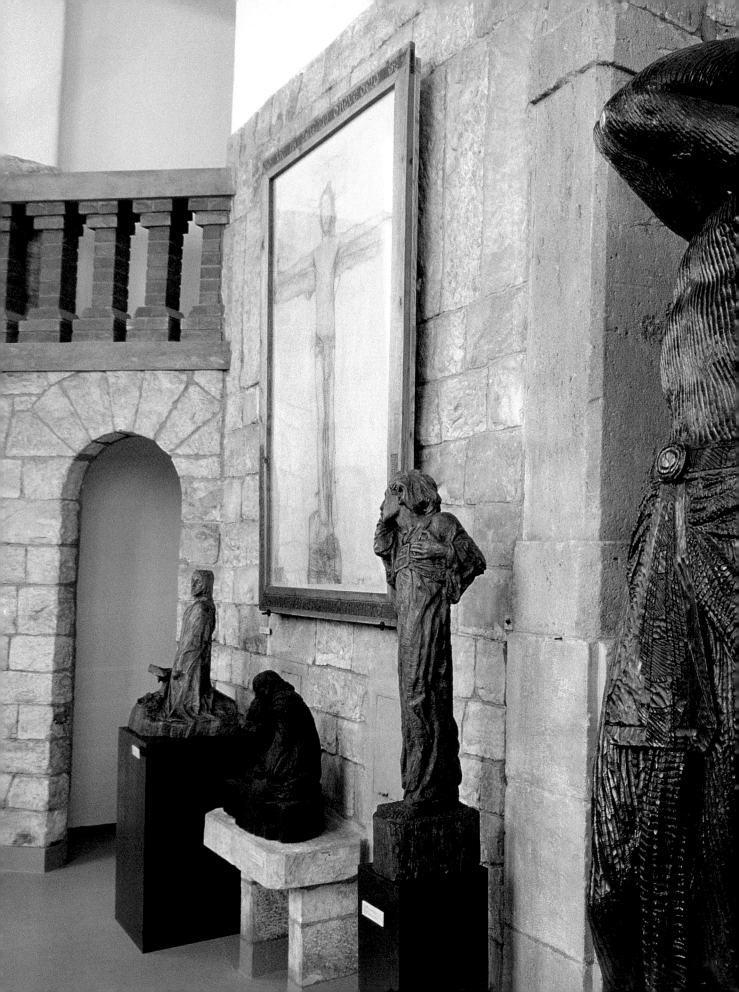

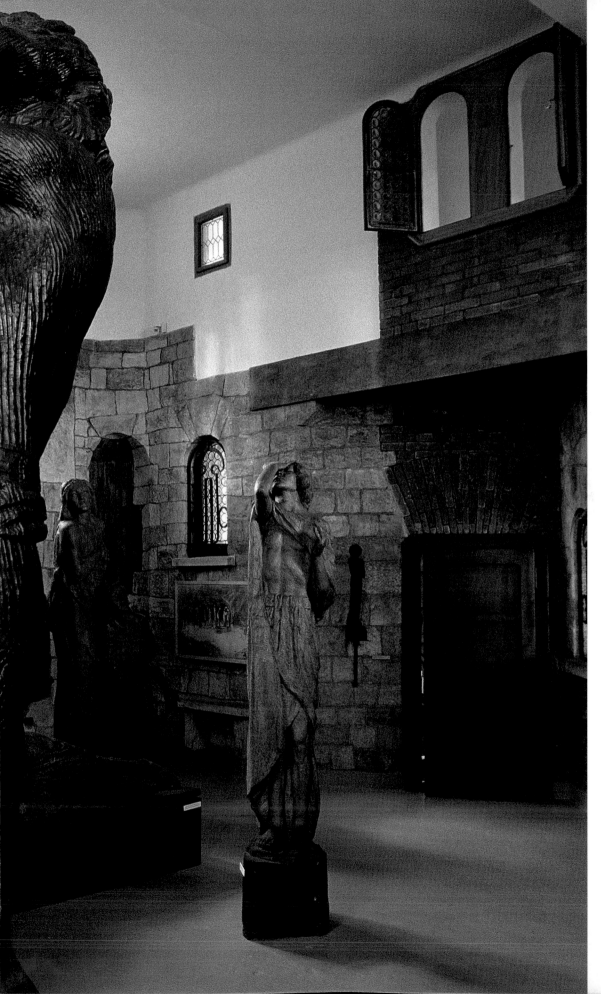

這是畢列克的畫室，人們可以從上面的圓拱型窗戶向下觀看這間畫室裡的一些大型雕刻作品，而且，這些圓拱窗戶的作用就像走廊。20世紀最初的10年當中，畢列克的作品出現重大轉變，成為他的藝術觀點的獨特標記；他的人像常常擺出高度戲劇效果的姿勢或手勢，傳達出強烈的痛苦，並造成這些人像扭曲變形。《哀痛》(Woe，印度木材，1909年)這座女性雕像，長袍用一個大飾扣扣在胸前，她一手抓頭，另一手按住乳房，兩眼緊閉。畢列克另外的女性站立雕像，全都表現出相同的受苦精神，創造出三度空間的悲劇。在這個時期，畢列克完全拋棄對基督教的所有明確圖像，轉而創造出他個人的宗教圖像。

右圖
畢列克親自設計的畫室大門。

最右圖
畫室一景，顯示出畢列克一些最
被人懷念的作品：他的雕刻作品
的特性是具有強烈的感傷力，以
及他偏愛採用自然材料，特別是
木頭，有時用來雕刻，有時則保
留它的原貌。

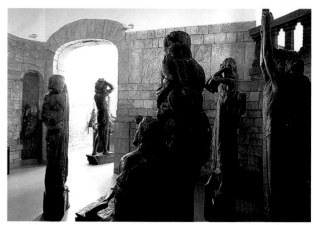

法蘭提塞克·畢列克
在布拉格的避難所

年輕的法蘭提塞克·畢列克註定要轉行從事雕刻，1887年他在布拉格美術學院就讀時，因為色盲而被迫放棄繪畫。他接著改讀裝飾藝術學院的雕刻課程，而且由於他在這方面的才能十分顯著，因而獲得前往巴黎進修2年的獎學金。1891年，在巴黎一群捷克藝術家(包括阿豐斯·慕夏Alphonse Mucha)鼓勵下，他進入柯樂西藝術學院(Académie Colarossi)就讀。但他覺得不滿意，很快就退了學，繼續自行學習繪畫和雕刻。在這段期間，畢列克完成《各各他》(Golgotha，耶穌受難地)雕刻作品，並引發兩項爭論：第一，他雕刻出來的是一位飢餓、沮喪的耶穌，而不是以往那種浪漫的理想形象，第二，使用真正的鐵絲和繩子作為材料。這座違背傳統的雕刻作品激怒了發給他獎學金的董事會，他們立即取消畢列克的獎助資格，強迫他回到奇諾夫。

懷著被羞辱的心情回到祖國後，這位車輪製造工匠的兒子，看中一處舊靶場的樹林子，並且發現自己原來是建築方面的天才，他於是親自畫出建築圖，著手在這塊土地上興建他自己的住屋和畫室。後來，他離開這處偏僻的樹林子，前往捷克首都布拉格，把奇諾夫的房子當作是很安靜的夏季工作坊。他買下緊鄰布拉格城牆的一小塊土地，可以用來興建另一棟房子和畫室。畢列克對於必須搬到這個大城市感到很惶恐。「這是地獄，老是喧囂吵雜，這些人好像受到罪惡的驅策和詛咒，老是發狂似地急急趕路，我的熱情和貧窮，使我忍不住哭泣和祈求我們得到救贖。」他於是下定決心，決定不惜代價，要在這座城市裡重新創造出他在奇諾夫林子裡享受到的和平與安寧。他構想出「理想」住宅的理念，並且寫信告訴他的朋友，「我想要用自己的雙手興建一座新殿堂——在地球上的天國殿堂。」

1910年，他畫出第一幅草圖，2年後，他終於能夠搬入居住，但工程尚未完成。1912年1月，他向一位朋友承認說，「目前我還沒有樓梯，8月間我會從奇諾夫帶些梯子回來，以防萬一。畢竟，我們還年輕，沒有樓梯並沒有什麼關係。」跟他在奇諾夫設計的房子一樣，這棟新屋的正面是傳統的磚造，但這並不能阻止他採用混凝土來建造屋頂和支柱。也跟奇諾夫一樣，這棟新建築也用來表現靈魂的活動與奔放。在他眼裡，建築應該「用我們的兄弟都能夠了解的語言來模仿

大自然。」這個神聖的任務就落在這樣的信念：「藝術是一種文字，我們用它來書寫大自然。」這種根深蒂固的自然主義，是對人類世界和神的國度認知的一種隱喻，而大自然則是這兩種世界之間的連接者，或者——更好的是——是它們更高深層次的融合。讓他覺得極其遺憾的是，這種神聖的連接已經被破裂了，「我們沒有選擇大自然的生活，我們沒有透過大自然的媒介來積極回應生命的大力呼喚；我們反而用一種比巴別塔(Tower of Babel，譯註：聖經記載，很久以前，所有人類本來都說同一種語言，但後來人類不自量力地想要建造一個叫巴別的高塔，直達天堂，上帝震怒了，決定混亂人類的語言，讓他們說著彼此聽不懂的話。)更無恥的挑戰來回應這樣的呼喚——我們已經把人類低俗品味的殘渣用力投擲在上帝臉上。」

這棟建築物興建在橢圓形的地基上，如此才能容納當地本來就有的坡度，並且屋頂極其平坦，這在布拉格顯得極其與眾不同。房子正面朝東，也呈現橢圓形，包含了畢列克的摩西大雕像(布拉格市政府在1934年買下這個偉大的雕像，但被德國納粹在1940年破壞，不過，最後在1945年利用模再度複製)。房子的另外三面則是平的，裝飾著看來很有力的埃及圓柱，但長度縮短，所以沒有支撐屋頂的功能。畢列克之所以選擇古埃及藝術作為裝飾，是因為他認為，古埃及的土地是聖經特許的舞台。他的入口有兩根大圓柱，被認為是代表耶路撒冷的所羅門神殿殿前的兩根柱，雅斤(Jakin)和波阿斯(Boaz)。

他認為這些白色列柱象徵成長與生命，如同他在1912年所作的解釋：「生命就像成熟的麥田，提供我們同胞每天的麵包。這棟建築的軸心是一個大雕像——摩西，舊約的先知——面向它傾斜的這些柱子就像一塊塊的麥田。柱子上頭有一些麥穗圖案。其中有些柱子的頂部被截斷，因為它們並沒有支撐屋頂功能。」畢列克的朋友，詩人歐托卡·布里吉納(Otokar Brezina)，同時也是《麥神》(The Apotheosis of Corn)作者，則把麥田視為是這位藝術家的避難所和家，「天呀！兄弟，你讓他夢到一個如天堂般的美麗夏天，獨自一人，隱藏在一排排田埂中。」畢列克也引進樹木的主題。

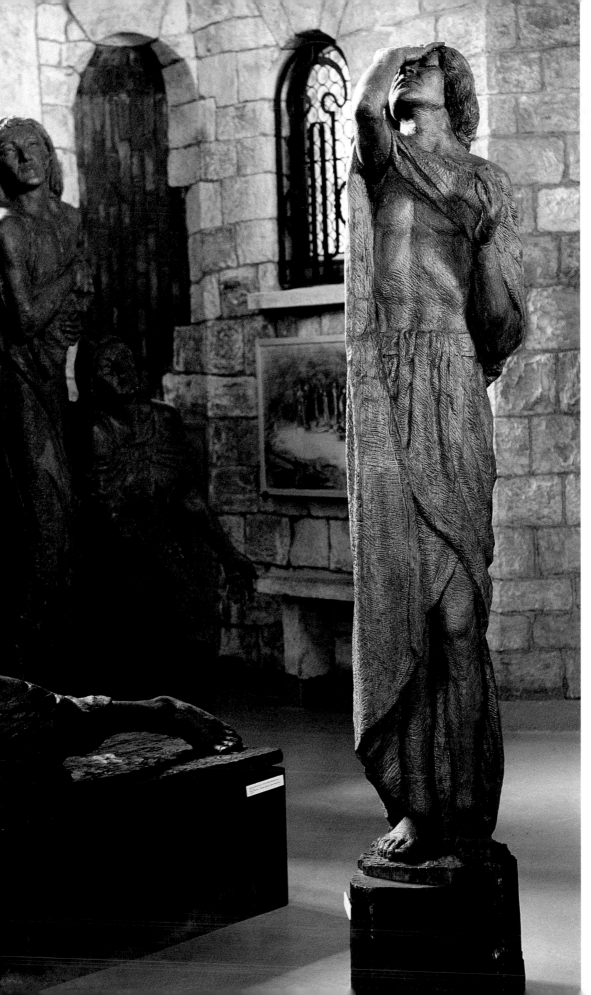

3尊高度象徵性的櫸木人像，組成著名的一組雕像作品，名為《未來的征服者》(Future Conquerors)，副標題是「七聖靈的寓言」(Allegory of the Seven Spiritual Senses)，作品完成時間為1931～1937年。畢列克搬到布拉格後開始展現的強烈美感，在往後的30年當中幾乎完全沒有改變；相反的，他和他所用的雕刻材料之間的關係，本來就已經很複雜和深刻，後來變得甚至更豐富，因為他後來混和採用多種不同的材料，色彩的使用也更豐富。就某些方面來看，畢列克重新採用巴洛克傳統，把它應用在自己的作品中，讓他的作品在三度空間中流動，他的系列雕刻作品都運用了很獨特的空間感，因此能夠讓這些人像之間的肉體、感情與精神關係，在一種感染力中表達出來，在神祕氣氛中混雜了感官享受。他對人體的尊重，主要來自於他對中世紀作品的認識，而且，他的作品呈現出來的有如解剖學的真實感，更把他的人像作品提升到崇高境界。

在畢列克畫室中央豎立著他最著名的雕刻
作品之一,《驚奇》(Amazement,
1907年)。畢列克選擇讓畫室牆壁保留原
石狀態,這增強他了他對他使用材料——
主要是木頭(在這方面,他使用的不同木頭
的質量,已經多到誇張的程度)——和塗上
顏料的灰泥之間的關係。大大的拱門也是
石頭製成,把畫室的兩邊連結起來,這些
石材都是從當地一處廢爐搬過來的,也突
顯出畢列克的民族主義色彩。

「一個國家可以沒有精神藝術而存在嗎?不行!很明顯的,我們國家為什
麼無法復興,是有原因的。為了重振人性和藝術精神,它應該把全部生
命和精力,用來從事它在5百年前放棄的工作!」

法蘭提塞克・畢列克,死後出版的文章

下圖
畢列克畫室中的一座雕刻作品。畢列克認
為，雕刻表達生命，而生命則是透過形狀、
體積和色彩表現出來。

「所有的外來事物都沒有替我們國家帶來好處。它們對我們的環境造成破
壞，它們替我們帶來怪物和疾病。」

法蘭提塞克‧畢列克，1920年

右圖
房子入口的大廳和樓梯，有一根畢列克設
計的折衷主義的柱子，柱子融合了多種風
格，但卻又不固守任何一種。畢列克別莊
的建築所產生的凝聚力，在於一種形而上
學的視覺，而不是某種格式化的風格。畢
列克從中世紀藝術得到不少的靈感，讓他
能夠自由使用彩色玻璃，同時又能不斷地
採用其他原創材料。結果產生介於融合與
固守傳統的二元風格。他的視覺效果也許
可以和高第(Gaudi)相提並論，不過兩人在
執行上，倒是沒有共同之處。

「祝福那些自許為主的羔羊、和願為主受苦的人；願尊貴、榮耀和力量永遠屬於他們。」

法蘭提塞克‧畢列克刻在他書架上的文字

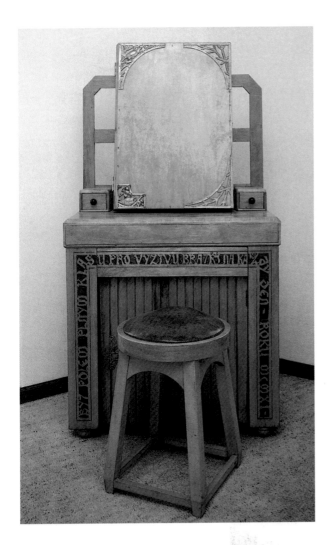

畢列克在1911年替他的妻子
設計這張梳妝臺,材料是純
樺木、金屬和鏡子。鏡子的
形狀模仿放在書架上的一本
書。畢列克的家具設計完全
著重在精神層面,並不遵守
任何實質主題。每一件家具
作品都是個別構思出來,分
別表達出這位藝術家的每一
個哲學面相。它們的材料通
常是淺色木材,有時候則採
用材質細緻的深色木頭,像
這張梳妝臺。畢列克有時候
也會深入研究捷克民間藝
術,尋找他的裝飾題材,但
他總是能夠把它們加以簡化
和變化。

「我們的存在,是邁向永恆真相的一場惡夢。」

法蘭提塞克‧畢列克,《人體力毅力》(The Persistence of
the Human Body III),1889年

畢列克經常採用樹木作主題(這是他的最愛),不管在屋內
和屋外,經常可以見到他設計的橡樹子和橡樹葉的圖案,他
也用它們來裝飾房門、門框、壁板以及極其精美的門鉸鏈。

畢列克的房子有各種不規則的窗子,並從這些窗子突出各
種大小不同的陽台,還有一個大大的露台,就蓋在一處冬天
花園上面。跨過別莊的門檻,訪客沿著走廊走下去,就來到
餐廳和客廳,並有多處出入口通往不同的房間,而這些房間
都成不均勻的排列。訪客越深入屋子裡,視野就越多變化,
造成多重視角的印象,但事實上,房間的排列其實相當簡
單。跟建築物的外表一樣,它的內部也呈現一種簡樸、未加
修飾的風格,再利用高度創意性的幾何圖案與複雜、但又很
謹慎的裝飾細節來加以平衡,這樣的設計是為了避免「毫無
生氣的直線和不規律的曲線」,以及支援更有生命力的一些
形式。因為,在畢列克的宇宙觀裡,「一條直線的每一種自
然移動,都是對生命的直接鼓勵。」

畢列克親自設計出橢圓形的樓梯、球形門把手、門鉸鏈、
石製門框以及欄杆。同時,一些小窗戶則裝上中世紀的彩色
玻璃。家具也是畢列克設計的,最特別的是它們的造形都極
其簡單,對於色彩的對比和一些裝飾細節都極其考究,而且
絕對不容許和它們的基本造形產生衝突。最好的一個例子是
他在1906年設計的一張馬蹄形的書桌,上面裝飾著一些人
像和風景的浮雕,並且還在它的支柱和彎曲處刻上一些文
字,但整張桌子的線條仍然保留了無懈可擊的純淨感。

建築物的南半部可以俯視一處花園,包括了畢列克的私人
畫廊和工作室。工作室使用了房子的全部高度,因此有足夠
空間容納畢列克的作品,並且開了很多窗子,讓充足的陽光
可以照射進來。有一件很大的浮雕,描繪的耶穌基督升天的
情景,就放在北面。我們知道,這棟建築物是畢列克在世間
的家,而這間工作室則散發出強烈的宗教感覺,讓人覺得這
是一個宗教避難所的空間,是一座很有特色的殿堂,目的在
於祈求一個「通往真實生命的夢想」。

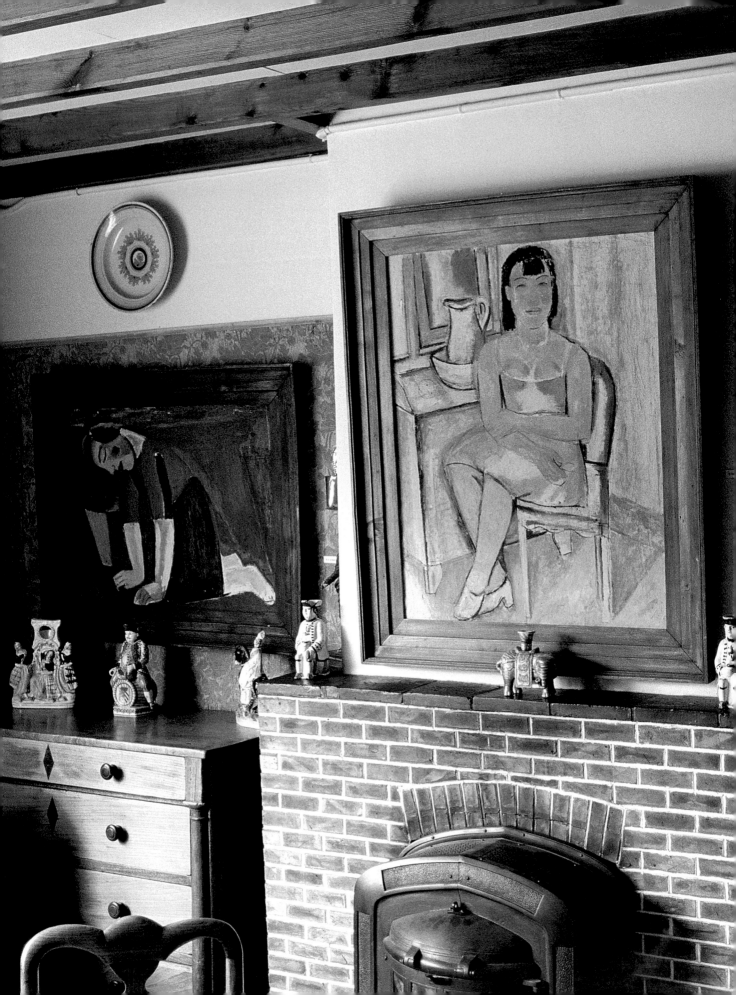

古斯塔夫·德斯梅
Gustave De Smet

　　古斯塔夫·德斯梅(Gustave De Smet，1877
～1943年)，比利時根特(Gand)人，跟他的弟
弟雷昂(Léon)一樣，很早就受到於Laethem-
Saint-Martin小文藝社團聚會的佛蘭芒(flamand)
後印象派藝術家的影響。戰爭迫使他逃亡至荷
蘭，在那裡他首度接觸到新興的前衛藝術潮
流，特別是法國的立體派和德國的表現主義；
不久後他便開始從中獲取新的靈感，他的風格
也因此有了一百八十度的改變。1922年回到比
利時以後，他以一種相當特殊的角度投入創
作，因為他試圖在這兩種相去甚遠的藝術概念
間歸結出某一種融合體。不過，他的作品帶有
一種百分之百佛蘭芒的調性，且隨著他與畫家
好友佩爾梅克(Constant Permeke)及費·范·
登柏格(Frits Van den Berghe)的來往頻繁而漸
趨顯著。

　　選擇在迪俄里(Deurle)的百合谷(Vallée de la
Lys)定居，他跟知名前輩藝術家們一樣，將生
活重心放在夫妻間的互動、農村的生活景致、
市集或是風塵女子上頭。雷歐·范·皮韋德
(Leo Van Puyvelde)將他封為表現主義第一人，
「因為他蔑視所有單純的表象，和一切極易消逝
的環境氣氛，他尋求的是事物的本質。」

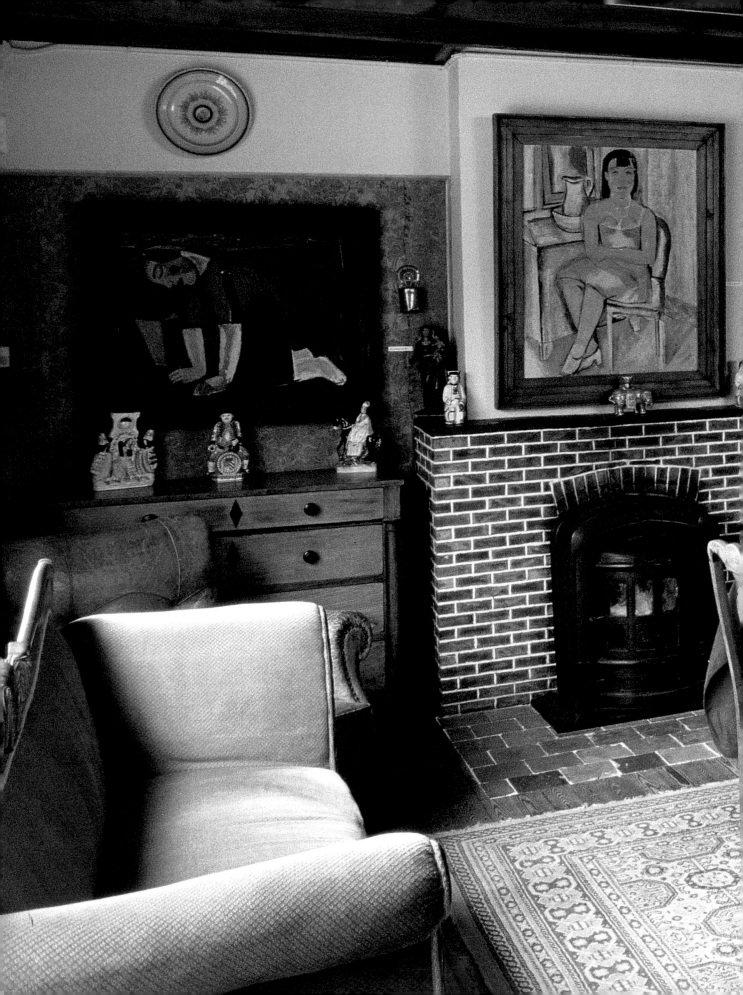

「隸屬這一群在戰後為了追尋對靈魂的真
實呈現，而必須轉而求助於未開化的社
會、孩童或狂人，古斯塔夫・德斯梅是
在農夫身上找到屬於自己的歸屬。」

艾米勒・朗達(Émile Langui)，《古斯塔夫・德
斯梅》，美術宮(Palais des beaux-arts)展覽目
錄，布魯塞爾，1950年

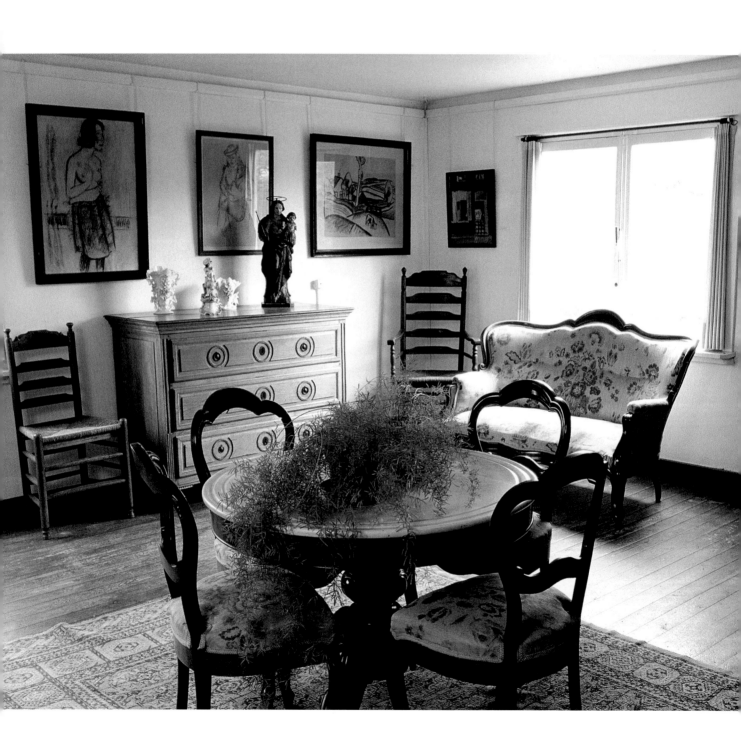

古斯塔夫·德斯梅
的佛蘭芒小天堂

古斯塔夫·德斯梅的家座落於百合地區的森林帶，就像某種和平與自然之美的島嶼，好似不應經受任何變化的天堂，距離圍繞根特市四周的工業區不遠。這間屋子外表樸實無華，在它的簡單與遺世獨立中，當然也反映出主人的性格。至今可說幾乎完整地保留了原始面貌的屋裡，表現出同樣樸實與簡單的特質：舒適、充滿魅力、沒有一點多餘，也見不到一絲違背波希米亞或反動精神的味道。不過，這位在社會生活上沒有一點野心的藝術家，在美學的領域上卻不是完全沒有自己的抱負；掛在每一個房間牆上的畫作，都展現出明顯的風格獨特性。

之所以選擇Laethem-Saint-Martin這個青蔥翠綠的避風港，其實並非任性或無心插柳所衍生的結果。19世紀末時，這裡不過是個正徹底轉變區域裡的平靜小村莊。在根特，為了讓曾經為法語佛蘭芒作家喬治·羅登巴赫(Georges Rodenbach)所歌頌的古老港口重現光輝，產生了非常理想化的概念。除了勞工之城以外，根特也是一個重要的文化中心。象徵主義、個人主義甚至有時有些自我陶醉的意念，矛盾地與社會主義相連，嚮往勞動社群的安逸與和樂。於是第一批象徵主義藝術家，便以個性討喜的作家武斯泰納(Karel Van de Woestijne，1878～1929年)為中心誕生了。

之後第二代藝術家來到Laethem-Saint-Martin區域投入創作。他們大多是根特人，跟第一代一樣，除了安特衛普出生的佩爾梅克以外。這些年輕人，從古斯塔夫和雷昂·德斯梅兄弟、范登柏格、佩爾梅克到評論作家范赫克(Paul-Gustave Van Hecke)，都有在熱門的巴特斯侯爾(Patershol)區聚會的

習慣。他們在此發想他們自己的藝術概念，一邊要求與象徵主義做切割，一邊又需要對印象派藝術做出新的詮釋。他們的前輩范里斯柏格(Théo Van Rysselberghe，1862～1926年)為他們提供了相當出色的典範，同時也扮演精神上的教父角色。克勞(Émile Claus，1849～1924年)也以其鄉村與農村理想生活的田園詩觀點，成為他們偏好的精神導師之一。

不過他們之所以會到Laethem-Saint-Martin來的首要因素是方便。即使他們擁有某些共同的信念，儘管他們對繪畫這門藝術的看法有志一同，他們卻沒有創設任何學派的意圖。雷昂·德斯梅(1881～1966年)在1903年第一次來到這裡，3年後又回來停留直到1913年。范·登柏格(1883～1966年)則自1904到1913年間都在此度過夏天。至於西傑(Maurice Sijs，1880～1972年)則是在1906年發現這個迷人的地方。佩爾梅克(1880～1950年)也是在這時與這個小文藝社團的成員結為好友，並於1909年到Laethem與1898年結婚、1902年於迪俄里定居的古斯塔夫·德斯梅共度春天。

1914年，歷史上的大事件撼動了這個小社群的平靜生活。雷昂·德斯梅穿越芒什(Manche)直到他在1918年被徵召才回到自己的祖國，而他哥哥古斯塔夫則為躲避戰爭逃到了荷蘭。在那裡，年輕藝術家們發現了自己所不知道的創新藝術趨勢，特別是德國的表現主義。1916開始，哥哥有了徹底的改變：他的創作形貌變得簡化，色彩變得鮮豔——明顯的是表現主義的塑形手法為他帶來了影響，不過他卻未因此而受主宰。當他於1922年離開荷蘭時，回到迪俄里的已不再完全是同一個畫家了。

在Laethem-Saint-Martin周邊，繼之而起的不是第三代藝術家，而應該說是第二代的轉變漸漸完成。那時起開始有所謂佛蘭芒表現主義的說法。而自此只剩下3位好朋友繼續這一場奇異的冒險：古斯塔夫·德斯梅、佩爾梅克和費·范·登柏格。古斯塔夫·德斯梅不似佩爾梅克如此銳利，也不會像他的老朋友費·范·登柏格那般富才華與多變，懂得表現出自己的能力和大膽。1919和1920年，他畫出像是翻覆的城鎮，就像被蹂躪歐洲的衝突所帶來的動亂大浪所捲走，還有給人劇場簾幕印象的村莊。

當他回到百合谷時，他先是專攻都市方面的主題，特別是小旅館和一些通俗娛樂的場景。他的風格融合了一種極其純粹的表現主義和巴黎學派的寫實主義。一旦他與自己分別已久的土地重新結合在一起，便拋棄了所有的覬覦，超越了一切混雜不同來源的過程，而勇於將塞尚和最大膽的德國精神結合在一起。他便是如此為自己的構圖導入一種低啞而沈重的和聲與強度的陰影，歌頌世界中這一小塊不起眼的土地：位於阿司內(Afsnee)的小村莊，也是他視為自己歸屬並讓它變得迷人的地方。

1930年，畫家決定在迪俄里定居。從這個時期起，他開始偏好室內的場景，跟他弟弟同時也是他的鄰居長久以來所做的一樣。他的線條轉為柔軟，對比也較不那樣鮮明，而重點還是繼續放在不變的晦暗、土灰但具暗示性的色彩選擇上。

在他晚年所居住的地方，所有的陳設都給人簡約樸素的感覺，而同時在調度安排上又帶著某種講究。裝潢中沒有任何叫人驚豔的地方，然而這裡既不像個農夫的住所，也不似個呆板的尋常布爾喬亞家庭，更不像個連最無足輕重的小東西，都要按照自己意願做改變，好凸顯自己與眾不同條件的藝術家精心設計的劇場。雅致與樸實是不同房間的擺設精神，整體而言都很漂亮，然而卻沒有任何一點賣弄炫耀之處。也因此使得參觀者感受到的是一股平凡，因為除了二樓客廳的平台鋼琴之外便沒有什麼特別的了。但如果我們花點時間讓自己浸淫在這個空間的氛圍裡，便會發現主人花了相當大的心思在它的裝潢擺設上頭，每個家具的挑選也都是他慧眼獨具的結晶。每一個物件都同時傳達出眼光與無懈可擊的品味。沒有一個物件不是為了成就整體高尚與純粹融合體的敏銳而存在。要知道這個家不僅僅是一個創作的地方，更是一個思考與生活的場所。也許佛蘭芒的特色也在整體相當完美的裝潢中占了主導地位，是它將質樸轉化為美的體現。而古斯塔夫·德斯梅的畫作則浮現了這種特色的另一面，矛盾、激烈尖銳、神祕、內斂的一面，但同時也是外放、勇敢、果決的。跟他的朋友們不同，畫家既未耕耘悲劇性的一面，也未加入祖先所遺留下來、應該是弗蘭德(Flandres)藝術歷史特有印記的怪誕風格的趨勢。

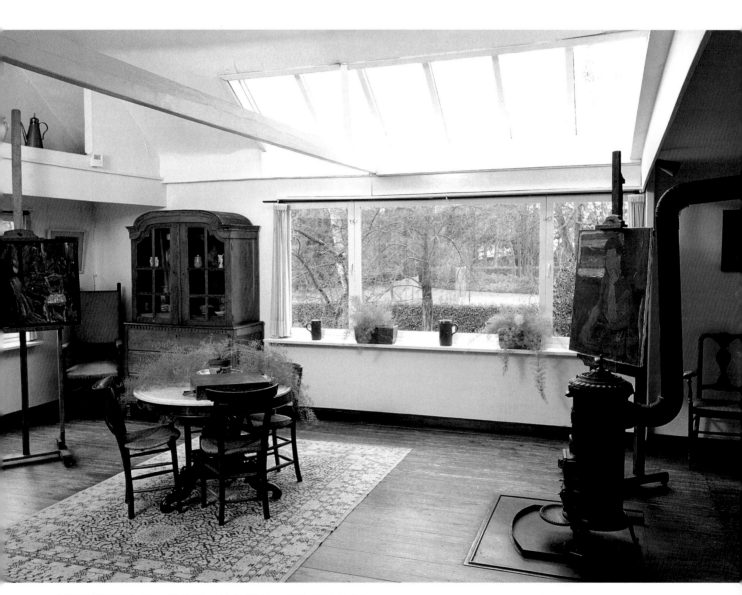

「從頭到腳都有著良好教養，他是個善良和有想法的傑
出人物。他的靈魂與其畫作的調性一樣細膩，他每一
幅畫的布局說明了這個敏感得叫人感動的人是個笛卡
兒主義者而不自知。」

艾米勒‧朗達(Émile Langui)，《古斯塔夫‧德斯梅》，美術宮
(Palais des beaux-arts)展覽目錄，布魯塞爾，1950年

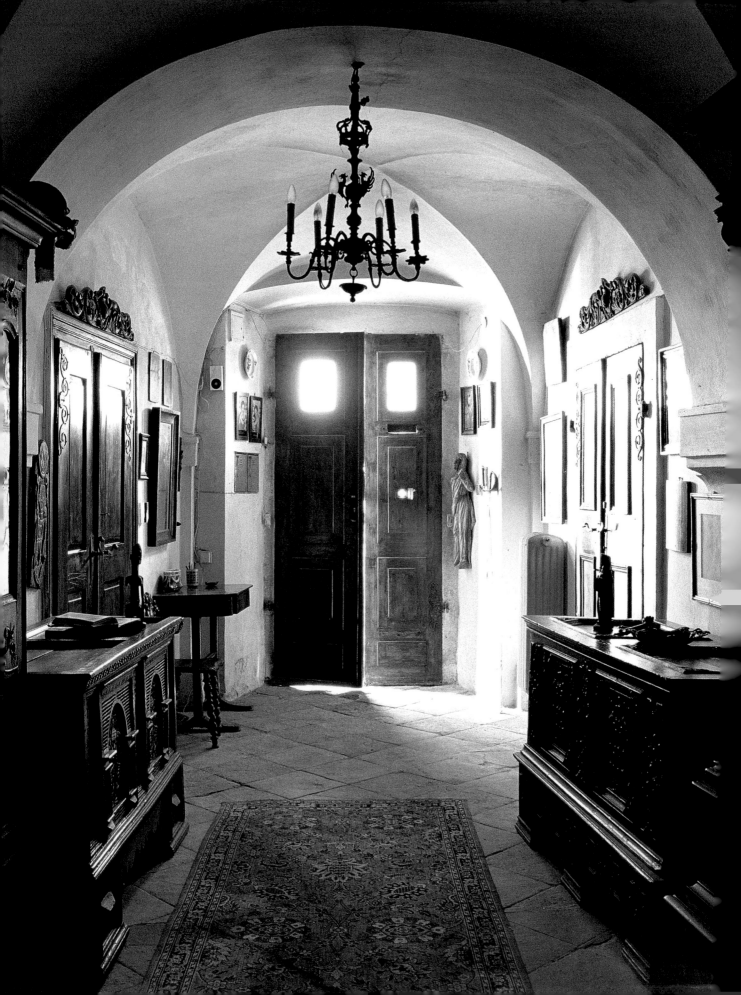

右圖
阿豐斯‧慕夏

阿豐斯‧慕夏
Alphonse Mucha

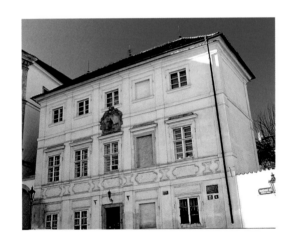

左頁
位於布拉格的考尼基宮(Kaunicky Palace，目前為「慕夏博物館」Mucha Museum)入口大廳，廳裡面大部分都是這位藝術家的家具。這些文藝復興時代的家具極其珍貴。

上圖
布拉格城堡(Prague Castle)對面就是慕夏博物館的五彩粉飾正面，這棟博物館是文藝復興時代的建築傑作。博物館格局方正雄偉，兩旁分別是主教宮殿和史登柏宮(Sternberg Palace)，後者目前是捷克國家美術館。慕夏的兒子吉里‧卡拉塞克(Jiri Karásek)寫道，置身城裡的赫拉卡尼區時，「公園裡林木不成蔭，從綠蔭深處的濃密枝幹下，散發出濃濃的歷史氣息，籠罩在你四周，將你團團包圍。像這樣的古老氣息也會在某座宮殿大門的黑暗處或入門大廳的陰影中出現，將你緊緊擁抱。」

阿豐斯‧慕夏(Alphonse Mucha，1860～1939年)在1887年抵達巴黎，準備完成學業。他繪畫生涯的早期生活相當困苦，只能替雜誌畫畫插圖和教人畫圖，收入僅夠勉強維持生活，直到後來，著名女演員莎拉‧伯恩哈特(Sarah Bernhardt)提拔他，讓他一夕成名。莎拉‧伯恩哈特是在1894年介紹他替維克多‧薩朵(Victor Sardou)的戲劇《吉思夢妲》(Gismonda)設計海報。莎拉是劇中的女主角。這張幾乎跟真人一樣大的海報，有著強烈構圖，流暢曲線，美麗裝飾，以及自然色彩，一推出就造成轟動。慕夏一夕成名，從那一天起，莎拉‧伯恩哈特不僅要求他設計她演出的所有戲劇的海報，更要設計所有服裝和布景。這一段時期的慕夏，畫的都是具有神祕氣質的女人。直到第一次世界大戰結束之前，他幾乎都是全心全力投注在應用藝術領域中，徹底改變了廣告文字和印刷藝術及書籍的設計。他也設計珠寶，推翻以前的傳統風格，代之而起的是他那種別人無法模仿的新藝術風格。但是，他當時很少花心思去繪畫，直到後來，他才開始構思一項很大規模的設計工作，這是因為他在這時候受到強烈民族主義(他出生時就是捷克人)和神祕主義的啟發，決心要向世人訴說斯拉夫人的故事。他在1910年左右，在巴黎展開這項偉大計畫，並且一直進行到他去世之前。捷克獲得獨立後不久，他就回到祖國，住在波希米亞中心地區，繼續進行他的史詩式的偉大計畫。

右圖
新藝術風格的門環：1902年，阿豐斯·
慕夏出版《裝飾藝術》(Documents
décoratifs)一書，這是裝飾藝術的百科
全書和圖庫。這本書除了收集大量根據
植物、花卉、動物和女性形體設計出來
的裝飾圖案，也有各種物品的裝飾圖
案，從家具到晚宴餐具，從各式檯燈到
珠寶都有。慕夏的裝飾藝術不像他的海
報和插畫那麼出名，在他死後，他的很
多裝飾藝術作品分別被安排陳列在博物
館的多間房間內。

最右圖
博物館大門旁的一扇橢圓形窗戶。

布拉格的慕夏家具

在布拉格城堡對面，聳立著一棟巴洛克時代的宮殿(這是一位義大利建築師設計的)，門口豎立兩座揮舞武器的巨人雕像。阿豐斯·慕夏從來沒在這棟漂亮的宮殿裡住過，但這兒的每一樣東西都會讓人想到他，並且提醒每一位參觀者，他不僅僅是位舉世知名的藝術家，更是一位熱情擁抱祖國文化的捷克人。這座宮殿裡收藏了他的很多物品，但他卻從來不曾在這兒住過，這似乎就是他一生的最後命運——在他生前最後20年當中，他一直忙著替布拉格繪畫一套敘述斯拉夫民族歷史的史詩式畫作，但也因為一直忙於進行這項十分龐大、極具紀念價值、且似乎是無止盡的設計工作，使得他一直無法長住捷克這個新首都。

1928年，他把這項設計結果當作禮物送給布拉格市，並公開展出，但從1939年起就不再展出，並被收藏起來，以避免被德國佔領軍搶走。本來計畫由建築家拉迪斯拉斯·薩洛恩(Ladislas Saloun)設計一棟房子，用來專門收藏這些畫，但這項計畫一直沒有實現，這些畫於是被送到位於莫拉斯基·克魯莫夫(Moravsky Krumlov)的一棟偏遠、難以接近的波希米亞古堡，從1967年起在這座古堡的「武士廳」裡完整展出。

這項繪畫計畫的最初構想可以回溯到1908年，當時，慕夏正在美國進行長期訪問，他參加了一位波希米亞民族主義作曲家里茲·史密塔納(Bedrich Smetana)的音樂會，令他大受感動，同時也啓發他，讓他產生構想，並計畫繪製一整套的畫作，用來敘述斯拉夫民族的文明和苦難的歷史。美國企業家查爾斯·克倫(Charles Crane)出資贊助，巴黎大學波希米亞歷史學家厄尼斯特·丹尼斯(Ernest Denis)更願意提供學

術援助，這大大增加了他的信心，於是開始繪製一系列30呎高、24呎寬的大幅草圖。

1918年，他回到剛獨立的捷克，捷克政府提供位於茲必洛(Zbiroh)的一座古堡供他使用，他就在古堡內設了一間畫室。他並在那兒建造了一些笨重、使用起來很不方便的鷹架，並加上輪子，方便他移動畫作，這讓他可以一次可以展示2幅畫，如同像翻閱一本大書一樣。

慕夏也在古堡內安排了他的住處。他的兒子吉里深深記得這樣的特殊安排，在一個小孩子看來，這顯得幾乎很不真實，「住在茲必洛古堡裡，讓他如魚得水。那兒有一長排的大房間，每間都可以看到下面美麗的鄉間景色，一直綿延到遠方天際，那是藍色的，森林的顏色則像一個彩繪的碗。父親帶著他在巴黎畫室裡的所有家具和用品搬進這兒，另外又增添很多的古董、布幔和飾品。臥室的裝潢則是路易16風格，有2張床，床上面是一張從天花板懸掛下來的大頂篷，令人印象深刻。古堡裡還有會客室、餐廳、音樂室、書房，而在這一大排房間的對面盡頭，則是畫室(工作室)，從古堡大門旁邊上方有一條走道通往這間畫室。古堡的拱形天花板是用小片玻璃拼成的……無可避免的，堡內有很多地方漏水，地板上到處都擺上水桶接水……畫室外還有一道遠廊，有著高而寬的窗戶，突出在懸崖和深谷上，看來滿危險的。」

這是這位小男孩的第一個家，也是他記憶中唯一一屬於他的一個家。為了這套史詩式的作品，他的父親就在這兒日以繼夜工作，一連好幾個星期，好幾個月，最後則是好幾年。

餐廳的各種家具和擺設分屬不同的時代和風格，可以明確說明這位藝術家在巴黎長期居住時信奉的主張。他跟大部分的新藝術先驅者一樣，贊成室內設計的概念要一致，甚至有時候要使用具有相對影響力的物品來達到這種一致性。他在隱居波希米亞偏遠鄉村地區期間，就把他從巴黎優美谷路畫室帶來的家具，和他新買的家具混在一起，完全沒有考慮到可能產生的整體效果。從他在巴黎住處的房間照片可以看出，在20世紀初極為流行的折衷主義精神，同時也加進他個人的一些風格；他的房間裡的那種世紀末味道不僅反映出他的品味和熱誠，也同時具體顯示出他的不尋常的創造力和他的藝術想像力的豐富。

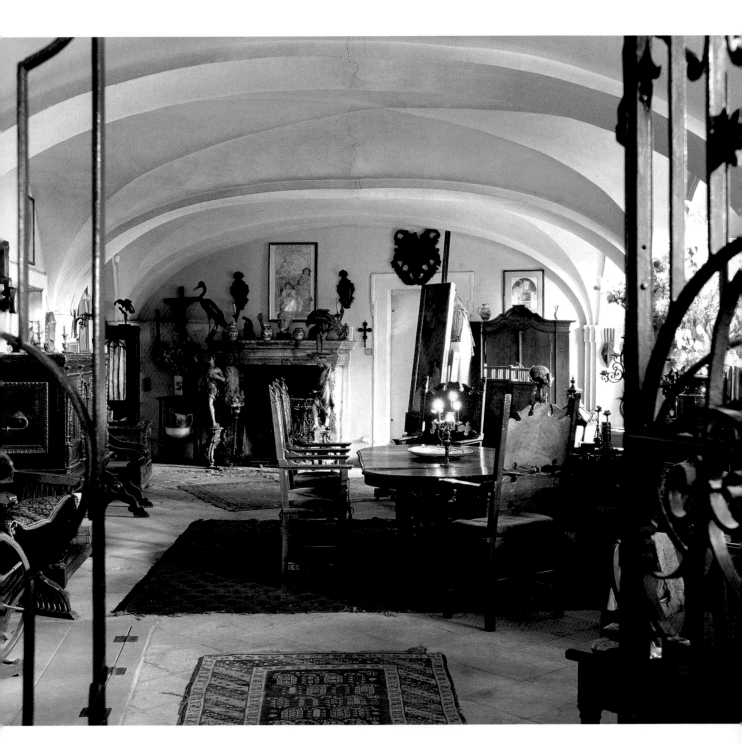

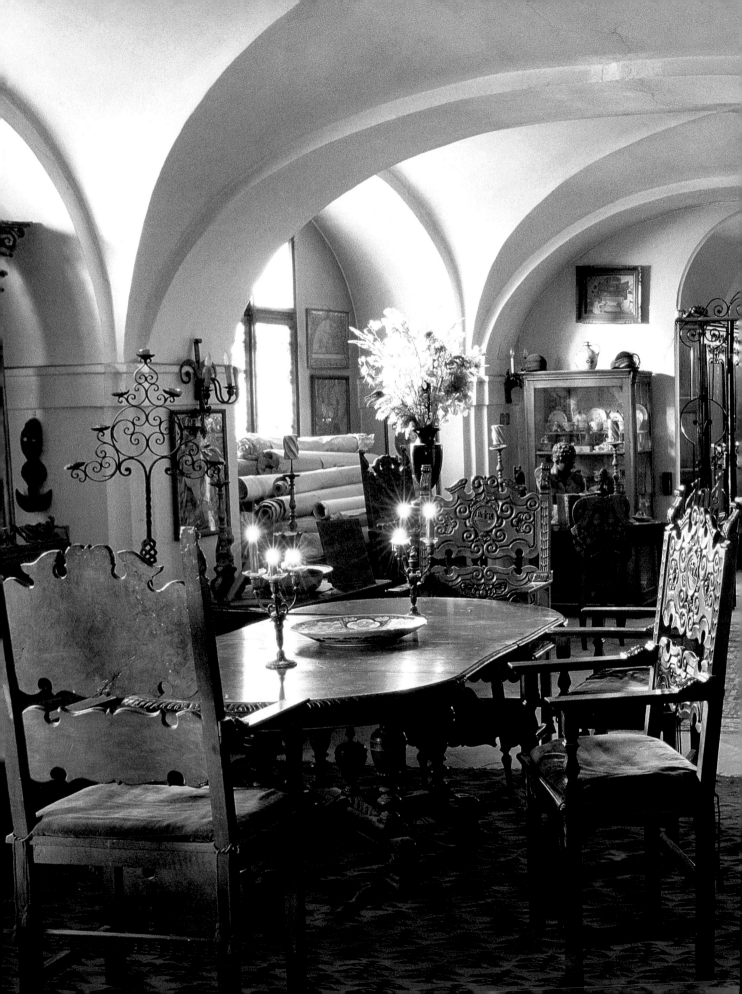

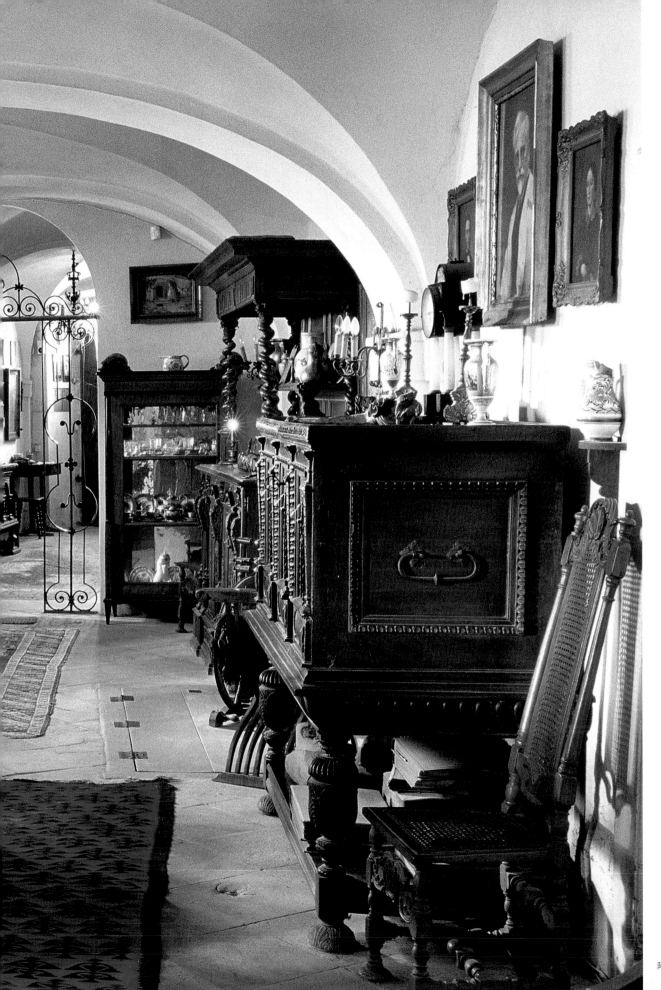

「在巴黎畫室裡，和他共同生活的有他的小風琴、壁爐、畫架、一捲捲的畫紙、以及掛在衣架上的他那些中古風味的衣物。他過去常替別人設計舞台，由於迷信和保守的關係，如果碰巧有某位模特兒不小心把身上的戲服(那都是他從舊貨市場買來的)掉在地上，他就會讓它們一直留在原地，不去動它們。在《三十年戰爭》期間使用的一頂頭盔就放在壁爐架上，一把長戟擺在角落裡，衣架上還掛著一頂義大利農民的黑色帽子，上面串著彩色珠子，並且還插上一根長長的雞冠羽毛。」

取自吉里·慕夏著的《阿豐斯·瑪莉亞·慕夏》(Alphonse Maria Mucha)，1989年，倫敦

上圖
慕夏博物館裡的一張桌子。

左圖
慕夏的一個頭像，四周擺著一些奇怪的物品。博物館房間裡的裝飾和擺設都是臨時性的，而且已經持續好幾年，完全由慕夏這位作家兒子吉里憑著他豐富的想像力作安排。吉里是在他父親死後，也就是第二次世界大戰結束後才返回捷克。由於這些原因，博物館房間的擺設和裝潢因此散發出一種不真實的氣氛，再加上放進太多不同文化和不同來源的物品，更加深一種超現實主義的味道。這兒訴說著兩個人的生平故事，但卻出乎意外地極其相配，結果創造出一種怪異、神話似的室內空間，並且很奇怪的，竟然能夠歷經布拉格在20世紀當中的種種重大變化，而仍然能夠保存得完好無缺。

下頁
一捲捲的慕夏畫作。

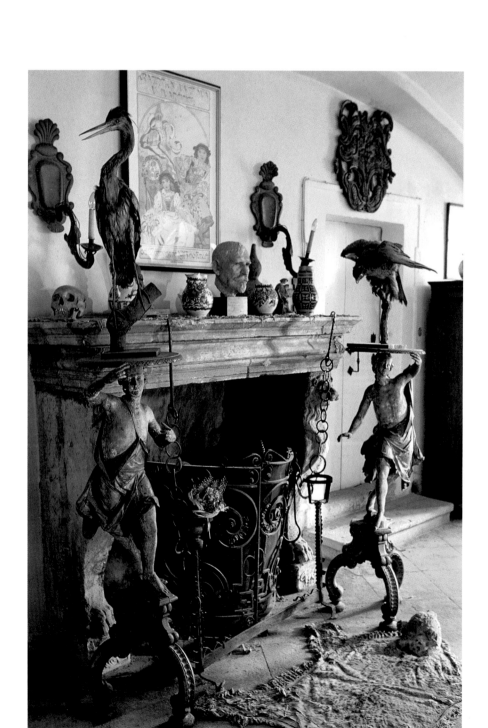

「當時已經是午夜，我單獨一人在優美谷路——我的畫室裡，四周是我的一些照片、海報和畫架。我突然變得很激動，我看到自己的作品裝飾在最上流社會的聚會所裡，或是用面帶微笑的高貴畫像奉承這世界上的一些偉大人物。我看到畫裡面都是一些傳奇性的布景、美麗花飾和一些讚美女性美麗與溫柔的圖畫。這就是我過去浪費的時間，我寶貴的時間，但在這同一時間裡，我的祖國……卻被迫要拿臭水溝裡的水來止渴。在我的靈魂深處，我看到自己罪惡地侵占了本來應該屬於我的同胞的財產……當時是午夜，我站在那兒，看著所有這些東西，我很鄭重地向自己發誓，在我的餘生裡，我將把我的作品完全貢獻給我的祖國。」

取自德·泰克·塞爾(Derek Sayer)所著的《波希米亞海岸：捷克歷史》(The Coasts of Bohemia: A Czech History)書中引述的阿豐斯·慕夏談話，普林斯頓大學出版社，1998年

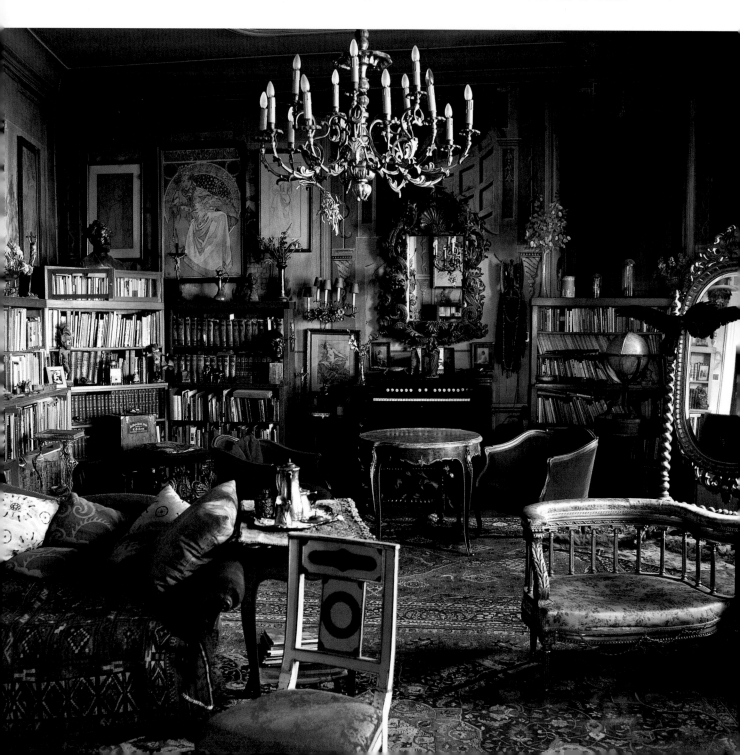

左圖
鏡中映出的影像，以
及一隻飛翔姿勢的鳥
標本，更增添了客廳
的戲劇化效果。

到了1912年，慕夏只完成最初的3幅畫。這龐大的繪畫工作，他最初估計要花費4～5年時間，結果總共費時將近20年才告完成。第一批11幅畫——其中最後一幅是《斯拉夫聖餐禮儀》(Slavonic Liturgy)，1919年在布拉格的卡洛琳博物館(Carolinum)展出，雖然他的畫風在當時已經不流行，但展出後還是獲得好評。後來，這些作品又在布魯克林博物館成功展出。

1924年，慕夏前往在希臘東北部的阿陀斯山，了解更多有關基督教東正教的知識，這次訪問也讓他更傾向神祕主義。4年後，他在布拉格展出這整套的曠世巨作，並把它們捐贈給布拉格市。在這整個時間裡，慕夏一直在布拉格擁有一間小畫室，當他必須離開茲必洛時，就在這間畫室裡作畫。這間畫室就在布拉格市中心，是在一棟圓頂的銀行建築物裡，就在渥迪亞科瓦街和溫西斯拉斯廣場的一個角落裡。他在那兒畫一些小作品，主要是一些習作，同時用模特兒完成大量的繪畫和拍攝作品，因為這在茲必洛那座偏遠的波希米亞古堡裡是辦不到的。

1925年，慕夏決定在布拉格設計他理想中的別莊，他用鋼筆畫了很多草圖，而這些草圖給人一種印象，就是這是一棟典型的奧圖曼建築，有著圓形屋頂、寬闊方正，邊緣呈現曲線——是巴爾幹與土耳其風格的綜合，完全不像布拉格的傳統建築，甚至也完全沒有分離派或新藝術特色。

另一項設計則比較完整，還上了色彩，顯示出一棟大建築，兩側有彎曲的廂房，有很大的窗子，可以觀賞外面的花園。壯觀的大門兩旁是成排的柱子，上面則有座陽台，也具有頂篷的功能；陽台上方有色彩艷麗的大量裝飾。這棟建築的其他部分則是紅色的，造型相當嚴謹。跟大門位在同一軸線上的則是一道台階，向下通往一處圓點，圓點四周則是法國古典式草坪。但這些都只是夢想，從來就沒有實現過。

今天，在布拉格那座美麗的考尼基宮裡，已經重建一部分的慕夏住處。他的兒子吉里已經在這兒擔任多年的管理人，同時也從事寫作，並且參加過很多激烈的愛國活動。第二次世界大戰期間，他在倫敦加入捷克流亡政府，後來還因此被捷克共黨政府判處在鹽場裡勞改4年。服刑完畢後，他搬入這座美麗的宮殿。這座宮殿的一樓和大大的天井，會讓人想起威尼斯式的宮殿。

「一面水晶鏡子反射出四周裝潢的一絲微弱光線，一盞銅製立燈豎立在地上，好像從地上長出來的一棵植物，並且生出很大的一朵花。一排排的畫掛在牆上，儘管我十分努力，但在微弱光線下，我僅能辨識出個大概輪廓，模糊的色彩，以及一種神祕氣息，這也使得房間裡的所有東西變得更吸引人。」

派翠西亞‧蘭弗拉所著的《憂鬱之宮》(Le Palais de la mélancolie)書中引述吉里‧慕夏的談話，1994年出版

左圖
小客廳

右頁
一大束美麗的乾燥花。

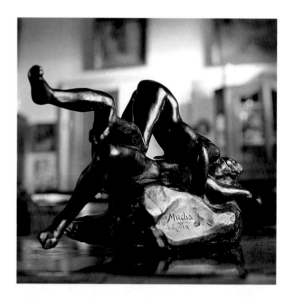

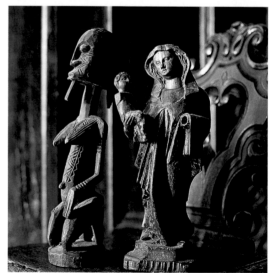

1989年，捷克爆發非暴力的「絲絨革命」(Velvet revolution)，導致共黨政府垮台。派翠西亞‧蘭弗拉(Patrizia Runfola)就在這場革命爆發之前第一次前往布拉格，參觀這座宮殿，並訪問吉里，由吉里向她說明這棟建築的漫長歷史：「在中世紀……這棟建築是一座像堡壘似的古堡，四個角落都有塔樓，大約在13世紀興建，當時還把它周遭的濃密森林全部砍除，以便興建一些房子供一些朝臣和高級神職人員居住。當時的廣場和現在差不多，唯一差別是以前有一條很深的護城河，把古堡和其他住宅分隔開。那時候的景色一定相當美麗。那時還建了一座教堂，由當時最有才華的工匠們興建和裝飾，這同一批人還裝修了聖蓋(St. Guy)大教堂。這些人可能也同時建造一樓的樓梯和大拱廳。根據某些文獻，這棟建築在1363年由尼可拉斯‧尼若拉德(Nicolas Nizohlad)賣給梅哈杜斯‧赫吉西夫特(Meynhardus Hergithift)；不管如何，到了14世紀末期或15世紀初，這座古堡成為教會財產。有一段時間，這兒成為利托穆菲斯(Litomûfiice)主教的住所，接著來住的是一位名叫詹(Jan)的大教堂教士，他是尼波木克村莊人士。他本身也是著名的律師，在大學與王室進行激烈的政治與宗教辯論時，曾經扮演重要角色……從查爾斯橋就可以看到這棟建築的正面，這兒的牆壁、樓梯和房間，全都保持我第一次見到時的模樣。」

今天，當你穿過實際已經空無一物的一樓來到二樓的大客廳時，就好像置身在一座怪異的博物館裡，它的管理人也住在裡面，並且只允許一些關係密切的朋友和市政府的重要貴賓，才能進入欣賞館中收藏。在共黨統治期間，一些最叛逆的人物會來到這兒，在拉上的天鵝絨窗簾後度過一個晚上，來自全世界各地的藝術家、知識分子和自由派人士都會在這兒聚會，暫時忘掉共黨的鐵拳統治。

吉里‧慕夏向派翠西亞‧蘭弗拉說明他如何轉變這座具有歷史性的宮殿。「我剛剛住進這兒時，帶來很多屬於我父親的家具和物品。我試著重新創造出當年他的房子特有的那種氣氛。這些東西大部分來自他在巴黎優美谷路的畫室，他在那兒住了將近15年，並且一直保有那座畫室。這些東西跟著他旅行過很多地方——他在最後落腳於波希米亞之前，曾經搬過3次家，兩度從巴黎搬到紐約。

最上圖
慕夏製作的一尊小銅像。

上圖
吉里‧慕夏收藏的一尊非洲雕像，和他父親收藏的一尊中世紀雕像擺在一起。

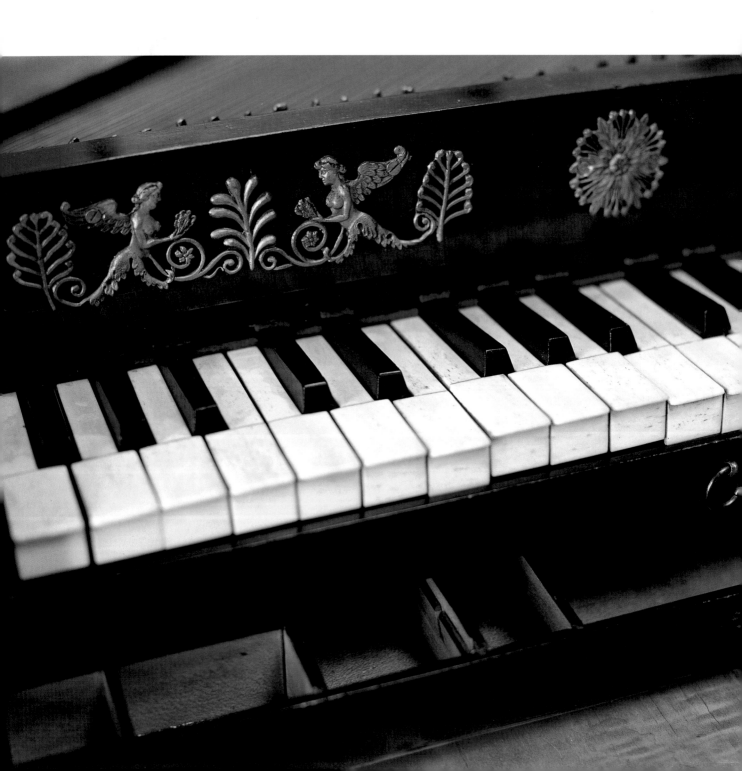

下圖
從阿豐斯‧慕夏巴黎住處搬來的小
風琴。20世紀初留存下來的一張照
片裡可以看到,高更(他和慕夏在巴
黎共用一間畫室)曾經彈奏慕夏的這
架小風琴。令人好奇的是,照片裡
的高更只穿上衣,沒穿褲子。慕夏
熱愛音樂,有幾次和一些著名的捷
克音樂家合奏過。

下頁
由莎拉‧伯恩哈特主演的《茶花女》
在1905~1906年,這六年間到美
國作最後一次演出時,阿豐斯‧慕夏
替她所畫的一張海報,時間是1905
年。慕夏的成就完全歸功於他在
1894年替她演出的舞台劇《吉思夢
妲》(Gismonda)畫出的一幅《絕美
莎拉》(La divine Sarah)風格的海
報。這幅海報讓慕夏一夕成名,莎拉
這位名伶因此要求他設計她在往後6
年當中參加演出的所有舞台劇的海
報、戲服和舞台。

「他在參觀過莫斯科的特列季亞科夫畫廊 (Tretyakov Gallery)後，向我談到他對藝術的感覺。他在那兒看到的一些作品，都能夠掌握到俄羅斯的基本精神，並且很深刻和驕傲地均衡處理所有題材，從神祕主義到迷信都有，並且敢於運用從古代拜占庭藝術遺留下來的象徵：他認為，對斯拉夫民族來說，這是他們彼此溝通情感的唯一有效方法。」

派翠西亞．蘭弗拉所著的《憂鬱之宮》(Le Palais de la mélancolie)書中引述吉里．慕夏的談話，1994年出版

他的東西可以裝滿這整棟建築。後來我又加進我母親家族的一些物品，我自己也提供一些從非洲、南美洲、和太平洋收集來的民俗藝術品，都是我多次到這些地區旅遊時收集的。」這樣的結果是，某個人的生平故事會和另一個人的生平攪混在一起，吉里這位作家的收藏，則會混雜在他的父親這位偉大藝術家的收藏品中。

在此同時，這棟極為特殊建築物的整體氣氛，是會引起人們強烈好奇心的。因為它擁有厚重的天鵝絨窗簾和帷幔，紅色座墊扶手椅，珍貴的東方地毯，驚人的雕像收藏，其中包括大師羅丹(Auguste Rodin)的一些作品(羅丹在1902年帶著作品到布拉格展出時，慕夏曾經熱烈歡迎他)，以及屬於各種不同流派和風格的藝術品。

在這兒，古代和現代藝術品，和一些來自世界偏遠角落的手工藝品擺在一起，而所有這些擺設全都會讓人想起新藝術全盛時期那種任性、奔放的氣息。少數滲透進入這些房間中的陽光，替這些在過去奢華時代收集來的物品，帶來強烈、深沈和令人迷惑的生命力。而這些物品之所以被收藏，是基於它們的知識與美學價值，而不是任何金錢價值，其中包括一些誘人的家具，例如，很多張長長的沙發椅；大理石桌面圓桌；珍貴木頭製成的寫字檯；深色木料的薩伏那洛拉(Savonarola)椅；珍貴地毯，又厚又重，圖案美麗；書架上有著很多捷克文、英文、法文和德文書籍，豐富了整個房間，但它們的存在又不至於構成太大壓力；半身雕像、面具和銅像；波希米亞玻璃材質的花瓶和酒瓶；一些最不相稱、但卻會讓哈伯斯堡王朝皇帝魯道夫二世感到高興的物品；鍍金吊燈和高更曾經在巴黎優美谷路畫室裡彈奏過的一台小風琴；另外還有很多，多到讓你的眼睛都要看花了。

牆上掛了太多的畫和慕夏的海報作品，讓人看了分不清那是真實的作品或只是幻覺。在所有這些作品當中，最引人注目的是一幅人像畫，畫的是在土耳其國父凱末爾政府裡任職的第一位婦女，教育部長哈黛．艾迪普．亞迪瓦(Halide Edip Adivar)。土耳其駐布拉格大使急於得到這幅畫，使得他每一年都要進行一次同樣的行動：親自前往這座博物館拜訪阿豐斯．慕夏的兒子，表面上是向他問安，但心裡則是希望，這一次，阿豐斯．慕夏的兒子會突然善心大發，把這幅畫當作禮物送給土耳其政府。

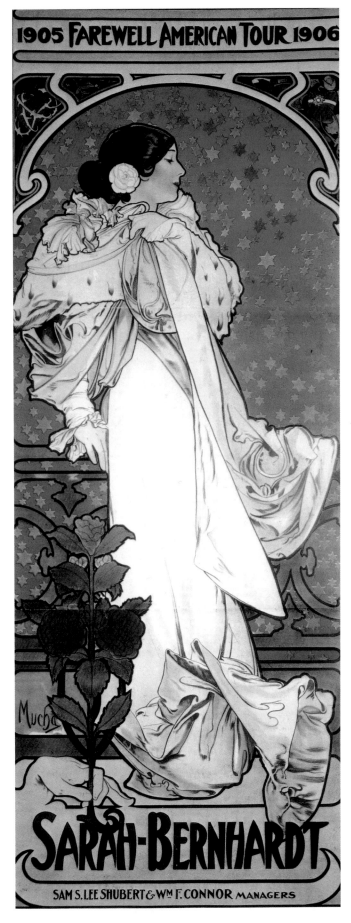

左圖
《懷念美麗家園》(Souvenir de la belle jardiniére)，阿豐斯·慕夏畫的新藝術月曆中的7月。

下頁
臥室裡有一張有著頂蓋的大床，還有慕夏收藏的畫。

「這兒有很多雕像，其中有一尊掛在牆上的彩木基督像，是古羅馬風格的作品，幾乎可以確定是來自不列塔尼。這尊雕像出現在我父親巴黎優美谷路畫室的很多照片當中……我知道，我父親很喜歡在他四周擺上一些宗教藝術作品。」

派翠西亞·蘭弗拉所著的《憂鬱之宮》(Le Palais de la mélancolie)一書中，引述吉里·慕夏的談話，1994年出版

這整個地方相當安靜，空間中瀰漫著巴洛克和折衷學派氣氛，特別是在客廳中更充滿世紀末的巴黎氣息，而見不到捷克精神。這是一個充滿回憶的地方，但並未被感染到悲傷或悔恨的情緒。將來也許會有這麼一天，阿豐斯·慕夏為了推動世界和平而繪畫的《斯拉夫民族史詩》這整套畫作，會再度在布拉格展出。

對慕夏來說，1938～1939年冬天是他最為感傷的一段時間。他當時仍然住在已經住了20年的臨時住處裡，並且覺得好像所有一切似乎都即將走到盡頭──他的生命，他龐大的藝術夢想，以及他的國家。「夏天已經走遠，秋天也過了，這個冬天要到什麼時候才會結束？慢慢的，我一點一滴失去了希望。還有我的健康──我怎能再期望它！我過去的時間是多麼珍貴。每一分每一秒，既難得又珍貴無比，但現在我卻一次要浪費掉好幾個月的時間。我的作品將會留存下來，但我的青春活力呢？我的作品不會消失。不會的，只要我還活著，它們就會越深入我的靈魂深處。但是，最重要的是這些作品所傳達的主題──最後的時刻已經來到！當我的生命結束後，所有一切都將消失。一切將成為過去。現在，我的熱情和我的時間都已經走到盡頭，我心中已經毫無喜悅。」

「這棟房子的每一樣東西都有一段很長的歷史……這張每晚讓我投入摩非斯 (Morpheus，希臘神話的睡眠之神)懷抱的4根帷柱的大床，來自華爾多(Waldstein)家族……後來屬於一位很有名的軍官，德國文學大師席勒(Schiller)就是從此人身上得到靈感，寫下他的曠世巨作的劇本。因此，它的命運都比我們自己更長久和更神祕，它迷失在時間的濃霧中，並且飄洋過海，橫渡大西洋。20世紀初，它重新出現在愛咪‧德斯丁(Emmy Destinn)家中，她是知名的捷克歌劇女高音，曾經在紐約和卡羅素同台演唱。在她死後，這張床被轉賣出去，再度消失不見。後來，它出現在布拉格一家古董店的櫥窗裡，古董店主人曾經想要把它賣給我父親，但沒有成功。它被擺在那兒好幾年，戰後，我把它買下，當時是用我父親在巴黎畫的一幅小小的婦人人像畫跟他交換的。很多年後，那位古董店主人死了，他的兒子問我是不是認識什麼人會有興趣買下那幅畫像，於是我透過一位朋友把那幅畫像買回來，我就是這樣子同時擁有兩樣東西。」

派翠西亞‧蘭弗拉所著的《憂鬱之宮》(Le Palais de la mélancolie) 書中引述吉里‧慕夏的談話，1994年出版

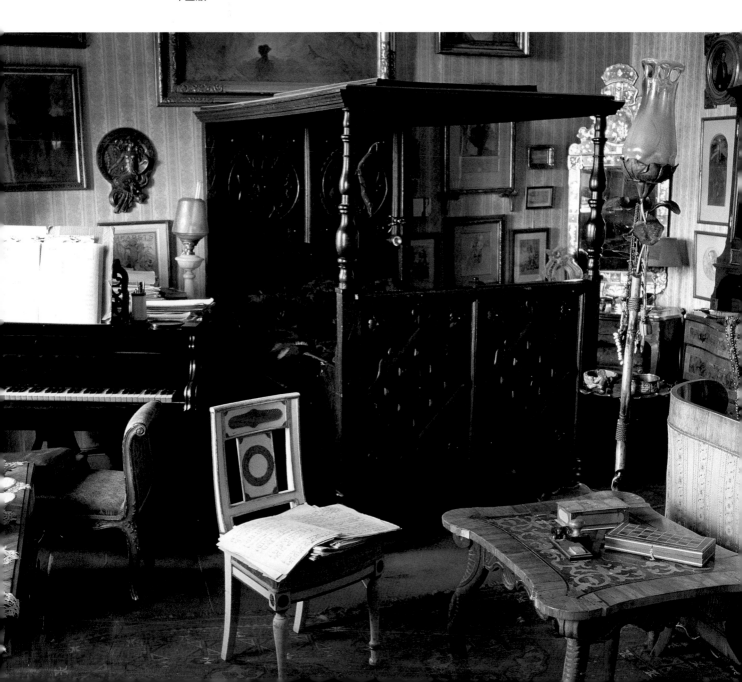

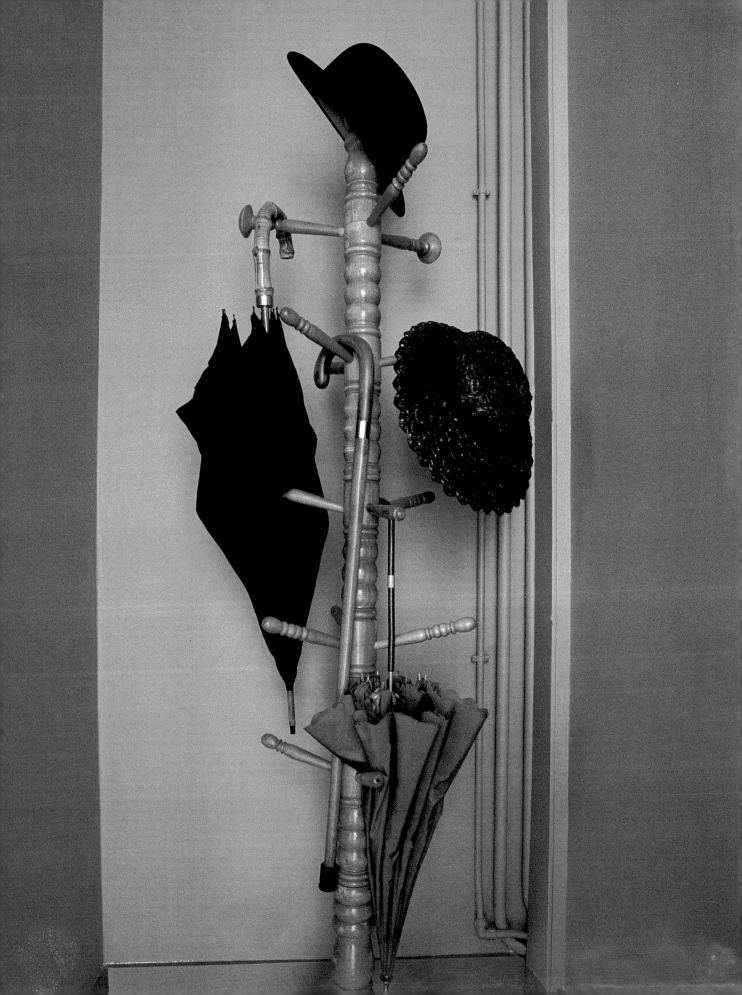

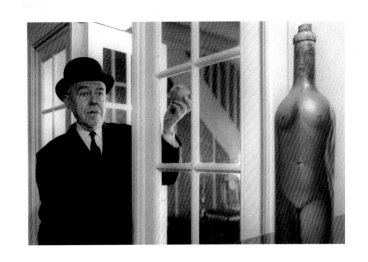

雷内·馬格利特
René Magritte

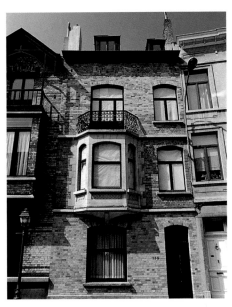

左頁
馬格利特的帽架，上面掛著他的雨傘和圓頂禮帽，位置
就在他的公寓進門的門廊裡。這些物品都是他的畫作中
的標記，也是他的作品中的標準裝備，有時候甚至還會
大量出現在畫面中，像是他的1953年作品《寶山》
(Golconde)。

上圖
馬格利特的房子位於布魯塞爾樸實的郊區，傑特區，這
是一棟很普通的磚造房子，有著當地常見的一扇凸出的
窗戶。

右上圖
由攝影家丹尼爾·福拉斯內(Daniel Frasnay)拍攝的雷
內·馬格利特，右邊是他最喜歡的女人酒瓶作品。他是
為了偽裝自己，而擺出這種姿態供攝影師拍照？

法國超現實主義運動寵兒，雷內·馬格利特(René Magritte，1898～1967年)在1927年離開祖國比利時前往巴黎。他在那兒畫出第一批的字母畫，就是把文字和影像組合在一起，這些作品並被刊登在《超現實主義革命》(La Révolution surréaliste)這本雜誌上。但到了1929年底，馬格利特和安德瑞·布瑞頓(André Breton)那一批人的蜜月期宣告結束，他回到布魯塞爾，搬到近郊的傑特區(Jette)，那棟樸素的房子不久就成了他和妻子嬌姬蒂(Georgette)之間潛在衝突的戰場——在他忙著設計後立體派臥室家具時，她則忙於把客廳布置成最傳統的小中產階級風格。他們兩人之間這種明顯對立的裝潢風格，再加上牆上掛著馬格利特辛辣風格的畫作，整個結合起來，就產生很明顯的怪異效果。就在這種不尋常的環境中，那些不願意向他們的法國同志低頭的比利時超現實主義派精英藝術家，經常定期在這兒聚會。路易斯·史卡登奈(Louis Scutenaire)，他在1942年曾經對這棟房子作過很詳細的描述，彷彿把它當作是博物館)，梅森斯(E. L. T. Mesens)，保羅·諾吉(Paul Nougé)、馬塞爾·黎康特(Marcel Lecomte)、保羅·柯利內(Paul Colinet)，以及作曲家安德瑞·蘇里斯(André Souris)，都是這些聚會的常客。這些人在這樣的聚會上吟詩、演奏音樂。馬格利特都是在餐廳裡作畫，從來不在天井另一頭——他和他弟弟共有的那間畫室裡工作，但他們兄弟倒是曾經在那間畫室裡從事過廣告事業，只是並未成功。

馬格利特的作品包括把過去的一些油畫和素描混和在一起。把居家生活中最世俗的畫面加以變形，再把常見的物品放置在同一個空間中，就成了他作品中最驚人的特色之一，這幅1934年作品《懷念梅克·西尼特》(Memoriam Mack Sennett)，就是最好的例子。除此之外，他還很喜歡玩弄某種物品和代表它的文字之間的關係。作品《影像的背叛》(The Treachery of Images／Ceci n'est pas une pipe)也許就是這種似是而非表現手法的最佳例子；另一個例子則是《夢的鑰匙》(The Key of Dreams／La Clef des songes，1930年作品)，畫中的一顆蛋的下面卻標示是金合歡，一隻女鞋下面則標示是月亮。1948年，他推出他的《顯示字母》(Alphabet des révélations) 系列作品，用動物和物品的黑色輪廓來呈現某種象徵意義，至於這種意義是什麼，則完全由看畫的人自己來闡釋。

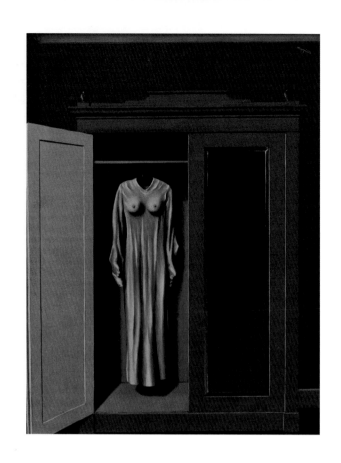

「所有事物最平凡的一面，就是它的神祕所在。」

雷内·馬格利特

雷内·馬格利特
如夢似幻的日常生活

　　為了接近由安德瑞·布瑞頓以鐵腕領導、並被稱之為「梵蒂岡」的超現實主義團體，雷内·馬格利特和他的妻子嬌姬蒂在巴黎一處小別莊住了將近3年，最後，在1930年夏天，馬格利特夫婦離開巴黎，回到布塞爾。在巴黎期間，馬格利特和米羅(Miró)、達利和恩斯特(Max Ernst)等人都見過面。經過多次努力都宣告失敗之後，馬格利特最後才獲准進入「梵蒂岡」內部，見到了保羅·伊魯阿(Paul Eluard)和布瑞頓本人。但在1929年12月，在布瑞頓的畫室裡發生一件意外，造成這兩人正面衝突，並且產生嚴重後果，馬格利特因而被逐出這個圈子。當時正好碰上經濟不景氣，很多畫廊和收藏家都宣告破產，在這時候又失去布瑞頓的支援，使得馬格利特無法可想，只有選擇回去比利時。

　　他和妻子嬌姬蒂搬進布魯塞爾近郊傑特區艾斯芬路(rue Esseghem)135號的一棟房子裡，那是很安靜的中產階級住宅區。他們的朋友哥斯曼(Goesmans)提出很冷靜的觀察，「雖然這地區緊靠著瓦斯儲氣槽，但他很喜歡這兒，並且一直都很喜歡。當時，這兒沒有電話。」那時候，街道另一頭還未蓋房子，馬格利特從他的窗戶看出去，可以看到田地、溫室、花園，以及工業時代的一些紀念碑。

　　這棟房子是當時布魯塞爾郊區最典型的小房子，只有20呎寬，紅瓦屋頂，紅磚正面，白楣石，2樓有個陽台。馬格利特夫婦住在一樓，有一道狹窄的迴廊通往樓梯，再經由樓梯上到樓上房間。建築家詹·謝勒斯(Jan Ceuleers)對這棟房子充滿幻想，「這裡的陰暗空間全靠著黃棕色和紅棕色的內部裝潢色彩來照亮，其所產生的氣氛，跟一棟具有歷史意義的藝術家住宅很相配。」馬格利特對這處寧靜的住宅區有著難以言喻的喜愛，從他的多幅作品中可以看得出來，包括1952年的作品《光之帝國》(The Empire of Light)。

　　馬格利特的住處極其樸素。從客廳可以看到街上，客廳裡有一張大理石桌面的小桌子、兩張椅子(後來換成寬大的扶手椅)、一張長沙發椅、一個專門用來放最珍貴書籍的玻璃面板書櫃、一個五斗櫃、一架鋼琴、一個講臺和一具水晶吊燈。壁紙本來是藍色的東方圖案，後來全部換成純藍色壁紙。

　　馬格利特最喜歡、並且決定保存下來的一些自己的作品，就掛在客廳裡。他的朋友，同時也替他寫傳記的作家路易斯·史卡登奈則覺得這樣的裝潢很荒謬，他形容這間客廳「裝潢成很優雅的18世紀風格，但卻必須靠一架時髦的黑色大鋼琴用它的白色琴鍵來替它增添生命力。」可以上下拉動的大窗子，配上厚重的褐色窗廉，曾經出現在馬格利特最著名的一幅畫，《人類狀態》(The Human Condition，1933年作品)，畫面裡，一幅半真實、半想像的寧靜鄉間景色，重疊在一個畫架上的畫布裡。

「在我的畫裡，我畫的就是這些物品在真實世界裡的樣子，並且盡量客觀得會激起觀賞者的共鳴；它們自己顯示出，它們能夠在某些方面產生美感，並成為真實世界的一部分，因為這些物品就是從那兒借來的，因此創造出空間的完美自然交換。」

雷內‧馬格利特，1940年

上圖
大門的門鈴。

右圖
馬格利特的畫架就擺在小小的餐廳裡，他就穿著整齊的西裝在這兒作畫，但腳上卻穿著拖鞋。

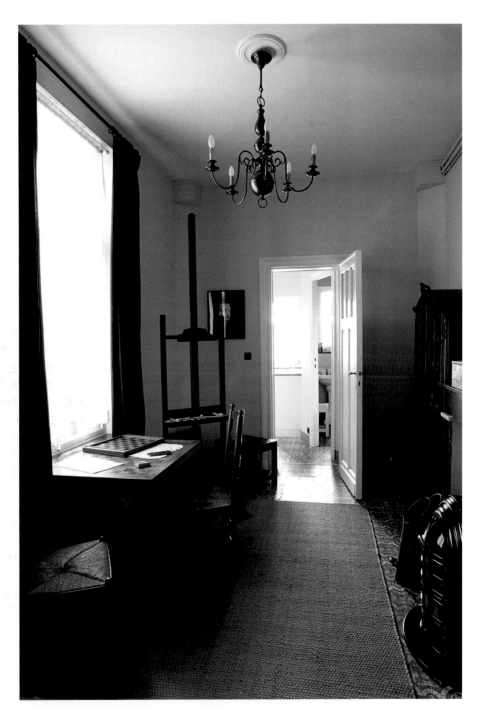

狹窄的餐廳，同時也是馬
格利特的畫室，到了用餐
的時間，必須先把他所有
的繪畫用品收到一旁去。

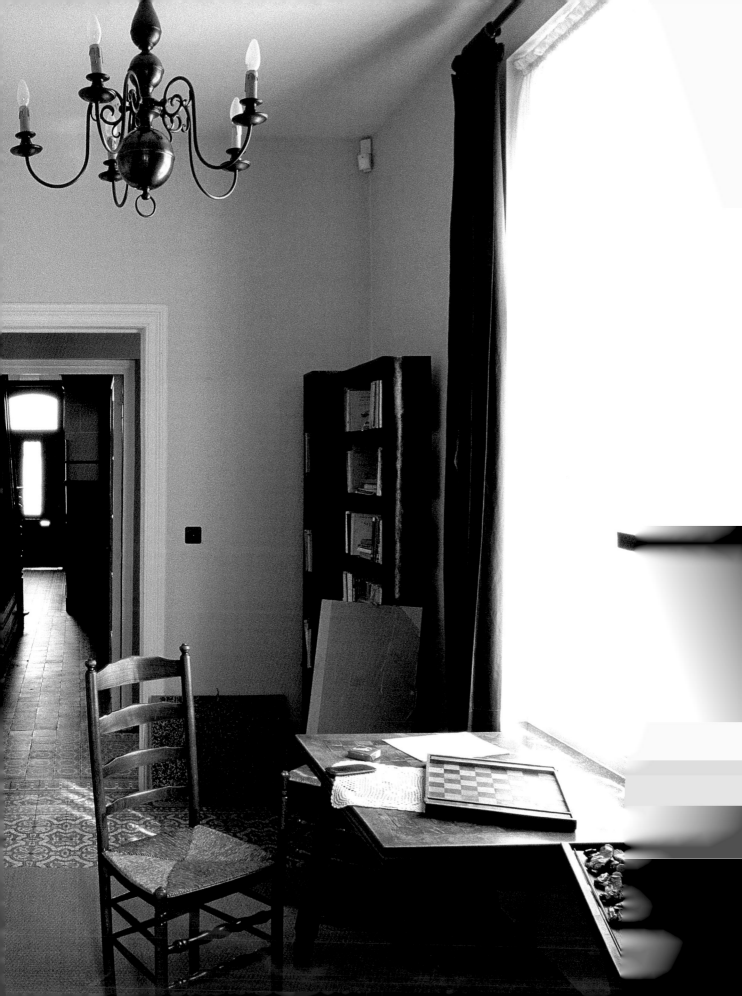

畫家就是畫家，也就是說，他們在思考某種物品時，會把它們變成有利於他們繪畫的形式。「那種姿勢不錯，」他們會這樣說：「還有那個景色、那棵樹、那種色彩……」這已經足以無可避免地把他們的思想限制在外形的遊戲上，使他們沒有任何真正的效率可言。馬格利特馬上反駁說：「沒錯，為了了解這個世界，畫家必須改變它的形狀，毫無疑問的，我們的真正功能就是改變它。」

保羅·諾吉，《辯護者形象》(Les Images défendues)

「在我看來，繪畫的藝術，就是把詩意的影像變得讓人們可以看得見。它們會展現出我們的眼睛可以輕易看見的豐富與細微之處：樹木、天空、石頭、物品和人等等。它們也具有某種意義，我們可以用自身的智慧體會出這種意義，但人們必須放棄想要賦予每個事物某種意義、以便來使用它們，或是控制它們的那種強烈慾望。」

雷内‧馬格利特，1955年1月

在此同時，壁爐架上的擺設包括了一對燭台和一個時鐘，在它們後面則是一面鏡子，這樣的擺設可以在他的作品《時間停止》(Time Transfixed，1938～9年)裡發現。畫面裡，一個黑色的火車頭從牆壁裡轟隆駛出。

這是馬格利特接待朋友的房間，他們在這兒撰寫宣傳單，安德瑞‧蘇里斯則在這兒作曲。馬格利特很喜歡音樂，史卡登奈說，他最喜歡的音樂家包括「布拉姆斯、巴哈、拉威爾、拉羅、邱吉爾、西貝流士、佛瑞(Fauré)、德布西、薩提(Satie)、蕭邦、史麥塔納(Smetana)，和另外1百位。」對音樂的這種熱愛，很快出現在他的作品中，全在他1925年到1927年之間創作的30幅左右的拼貼畫中，把整頁的樂譜貼在畫上。另一個例子，1927年作品《恐怖殺手》(The Menaced Assassin)，把一個活人靜態畫面插入傳統背景中，顯示一位穿西裝男子正在聽留聲機，一位裸體女子則躺在紅天鵝絨長沙發上，另有一些很奇怪的人形在旁窺探，或是在隔壁房間等待。馬格利特剛好有這樣一台留聲機，他經常一面畫畫，一面聽著留聲機的音樂。還有，一把笨重的低音提琴出現在作品《幸福之屋》(The Happy House，1953年)中，另外，在1928年作品《中心故事》(The Central Story)裡，一把伸縮長號放在一個手提箱旁。

要經過兩道門才能進入他的臥室，這也跟客廳一樣，展現出雷内和妻子嬌姬蒂在裝潢上的意見的強烈對立。衣櫃和五斗櫃是這位流著立體派血液的藝術家親自設計，漆上紅色亮光漆，凳子和隔板則漆成黑色。相反的，壁爐對面的那張大床，則讓人想起路易14情婦龐芭都夫人(Pompadour)式的風格，這個再加上嬌姬蒂擺設的一些裝飾品，成功打破了馬格利特想要表現的風格的一致性。他在1922年和嬌姬蒂結婚時，就一直想要營造出這樣的整體效果。「臥室以藍綠色為主調，再加上紅色與黑色，」史卡登奈指出，「它所營造出來的氣氛，讓人想到他一些最著名的作品。」在《懷念梅克‧西尼特》(In Memoriam Mack Sennett，1936年)裡，衣櫥打開一扇門，顯示出一件女睡袍套在一個女體上。這間臥室也以一種夢幻形式出現在《個人價值》(Personal Values，1952年)裡，天空和雲取代了臥室的牆壁；一把巨大的梳子放在床上；一頭同樣巨大的獾盤坐在衣櫥上頭，一個綠色玻璃杯豎立在一隻超大鉛筆旁，灰色天花板下有兩張地毯，其中一張地毯上出現一個奇怪的18世紀西方婦女流行的高髮髻髮型。廚房，實際上是餐廳的一部分，若不是它在馬格利特的

生命中扮演重要角色，其實並不值得一提。史卡登奈解釋說：「馬格利特在餐廳裡畫畫、用餐、接見訪客和過他的日常生活。從這兒可以看到一間鳥舍，裡面有很多鳥兒，但後來鳥舍主人把鳥舍拆了拿去當柴火，鳥兒也全飛走了。」這間餐廳很小，灰色壁腳板的上方是淺粉紅色牆壁，一張樸素的布瑞頓式桌子，加上兩張相配的椅子和扶手椅，在他的漫長一生中，他就在這兒畫出他的大部作品。

馬格利特很喜歡用很少的材料作畫，史卡登奈這麼說：「……一個畫架、一盒顏料、一個調色板、一打畫筆、一或兩盒白紙、一塊橡皮擦、一根擦筆、一把裁縫剪刀、一塊炭筆和一隻舊的黑色鉛筆。」但所有這些東西都必須在吃飯前收起來。「這麼節儉的安排……當然會替這位藝術家帶來很多不便。由於餐廳很狹小，他無法自由活動，而且被夾在桌子、門和爐子當中。他如果太偏向一邊，就會碰到門，如果偏另一邊，則會被火爐燙到，每一次有人開門進來或出去，都會碰到他的手臂，讓他的畫筆畫歪了。陽光會從開得很高的窗戶照進來，晒得他滿頭大汗，汗水則滴落在畫布上，產生一種耀眼的鏡中倒影效果。在陰天和太陽下山之後，他則幾乎看不清楚，因為屋內光線很暗。」他從來沒想要一間像樣的畫室，在作畫時總是穿得西裝筆挺的，而且他很痛恨他的藝術生活之外的所有外在世界的事物。「馬格利特從頭到尾，一直是一個不折不扣的不妥協主義者，」羅辛證實說：「即使是在藝術界裡，也是如此。因此，在服裝方面，所有人全都戴禮帽、打領帶、留著山羊鬍，而雷内總是一套西裝。」他著名的造型是身穿黑色外套，頭戴圓頂禮帽，這樣的造型出現在他的很多作品中，包括《地平線之傑作或神祕》(The Masterpiece or Mysteries of the Horizon，1955年)。

在他的作品裡，熟悉、平凡的事物會變得陌生和不平凡，「我們只知道這些東西可以或不可以使用。」廚房用品出現在他的很多作品中，例如，在《這是一塊乳酪》(This is a Piece of Cheese，1935～36年)中，一塊乳酪放在一個玻璃杯蓋下；在《黃金傳奇》(The Golden Legend，1958年)中，一群法國長條形麵包在空中編隊飛行。保羅‧諾吉描述他工作的情形：「在這兒，所有熟悉的物品……有我們日常生活中常見的事物，對我們來說，是如此熟悉，甚至熟到視而不見的程度，但突然之間卻被賦予一種不平凡和迷人的完整性，讓我們忍不住要去質疑它們和我們未來的關係。整個宇宙已經改變，再也沒有任何東西是很平凡的。」

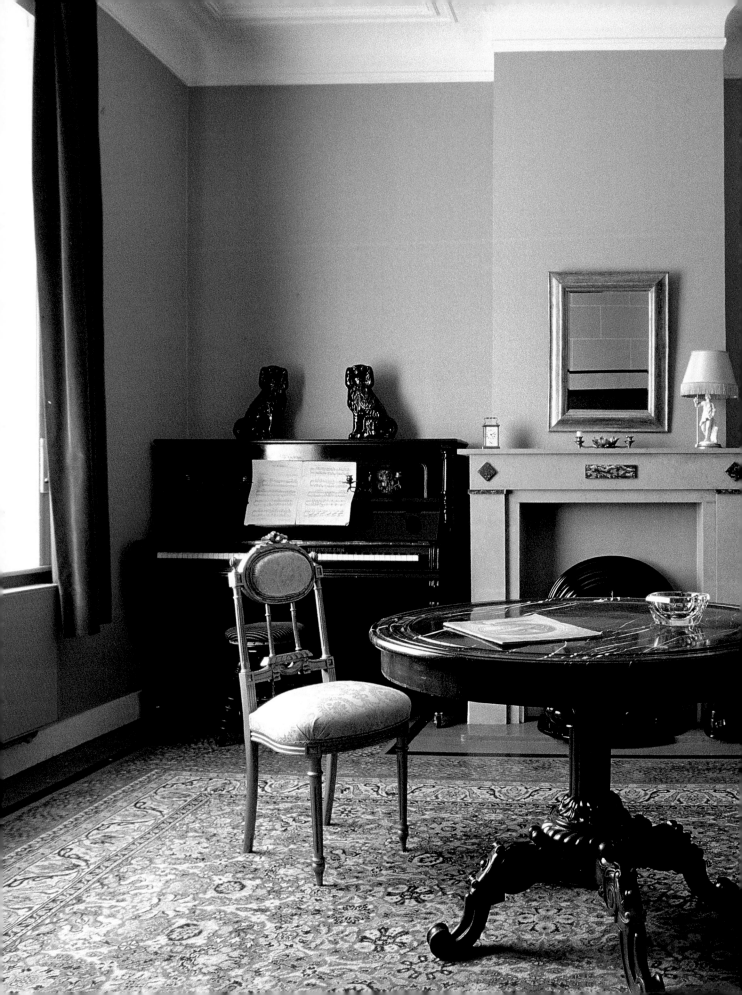

這間客廳，以及馬格利特夫人挑選的傳統中產階級家具——這樣的品味和馬格利特並不相同。那一對黑色的瓷器狗，充分說明了嬌姬蒂的裝潢理念。但在馬格利特的美學與他妻子的傳統觀念的喧嘩對立之間，這間房間已經是他的宇宙的一部分；在他的繪畫與傳統中產階級生活方式之間，以這種方式創造出來的不一致，就包含了一種帶有自身幽默感的超現實主義影像的種子。

牆上掛著馬格利特1947年的作品，《奧林匹亞》(Olympia)。在1940年代，馬格利特畫了多幅裸女畫，畫的幾乎跟照片一樣真實，背景則是很誇張的單純，像是在海邊，或是空曠的樹林，因此創造出一種不真實的感覺，以及一種令人覺得不安、不舒服的色情氣氛。

「繪畫藝術的目的，就是要完美展現出我們對事物的看法，而且只能使用視覺來對外在世界作純視覺的闡釋。在腦海中按照這個目標而創作出來的一幅畫，就是我們對這個世界最好的闡釋。」

馬格利特，1969年3月18日

上圖
客廳的一盞檯燈，這是嬌姬蒂品味的最佳例子。

右圖
馬格利特的電話；很奇怪的是，馬格利特在他的作品中很好使用到現代物品。他畫中的男性雖然都穿著當時流行的服飾，但他們四周的物品卻大都沒有時間性。整個來說，馬格利特的作品比較屬於他前一代的立體派，而非巴黎的超現實主義派。他似乎很樂於完整保存他童年時代的記憶和夢想，這些都會回歸到上一世紀，最好的例子就是他1955年的作品《旅途紀念》(Souvenir of a Journey)。

下圖
臥室；衣櫃是馬格利特設計的，床則是嬌姬蒂挑選的。

右圖
《時間停止》(Time Transfixed，1938～39年作品)。一個蒸汽火車頭穿過牆壁全速駛出，這可能影射1895年在蒙帕那斯 (Montparnasse)火車站發生的一次意外，一列火車衝破車站牆壁，火車頭就懸吊在廣場上方的半空中。這次很特殊的意外，引發大眾的注意和想像，並且因此發行一張紀念明信片。馬格利特很注重藝術作品帶來的衝擊和震驚力量。他深信，完美的一幅畫「會對觀賞者產生很強烈效果，但這種效果只會維持很長的時間，而一開始的這種感覺，會隨著時間慢慢減低……根據這個法則，應該讓看畫的人體驗到這種時刻，並且要能夠了解和承認，他沒有能力延長這樣的感覺。」

下圖
在這間屋簷下的房間裡，放了一些馬格利特如夢似幻世界中的一些很熟悉的物品，其中很多都可以在他的畫作中看到。在大戰期間，以及後來在1960年代，馬格利特兩度創作水粉畫和拼貼畫，一些樂器在這些作品中都扮演重要角色，並創造出一種詩意效果，而這種效果其實是他平常會特意從作品中去除的。即使當他在作品中使用一些熟悉的影像，像是煙斗、保齡球瓶以及飛鳥時，通常都不被專家重視。在他所有作品中，這類作品都被認為不重要；但這其實是完全不了解馬格利特對音樂的喜愛。

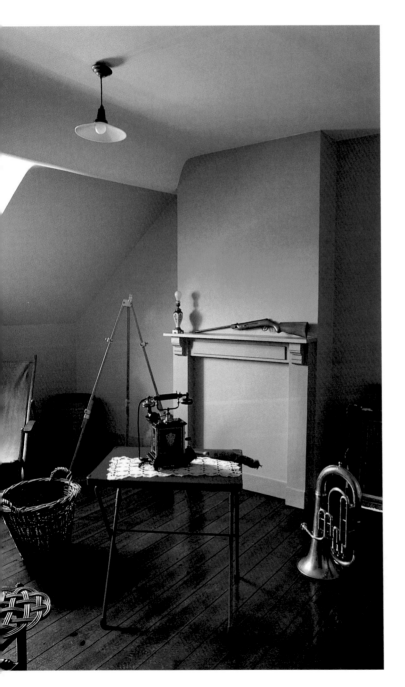

　　餐廳雖然很狹小，但和客廳一樣，也有一個書櫥，裡面放了一些馬格利特很喜歡的恐怖小說。他喜歡讀書，他的畫作裡就反映出物品與文字之間一種玩笑性、困窘的關係，例如，《影像的背叛》(The Treachery of Images／Ceci n'est pas une pipe，1929年)，但他的作品也表現出對文學的讚嘆，例如，《專心的讀書人》(The Submissive Reader，1928年)。在一幅標題為《禁止翻印》(Reproduction Forbidden，1927年)的作品中，畫的是一位男子站在一面鏡子前，但他看到的不是自己的影像，而是複製出看畫者看到這位男子的畫面，一本愛倫坡的小說放在一張大理石桌上。房子進門後的門廊裡有一個衣帽架，上面掛著大衣、圓頂禮帽，以及在這位藝術家的世界裡扮演很重要角色的一把雨傘，曾經出現在他同名的2幅作品中，《黑格爾的假期》(Hegel's Holiday，1958和1959年)。

　　馬格利特一家人在傑特區住了24年，他的最後10年則是在比利時中部的斯加貝克市度過，這是很典型的比利時勞動階級城市，曾經出現在他的作品《乳房》(La Poitrine，1961年)中，畫面是一些小房子很愉快地擠壓在一起，形成一座乳房形狀的小山。

位於屋內天井另一頭的畫室,馬格利特從來沒有在這兒作過畫,但他倒是曾經在這兒和他的弟弟從事過廣告設計工作。馬格利特的廣告工作讓他有機會展示在這方面的傑出才能,但他一直很小心保持純藝術和任何商業行為工作之間的分際。他弟弟在這方面並沒有什麼成就,這也使得馬格利特並不很重視這份工作。但這肯定給了他一個練習場地,不僅讓他發展出自己獨特的繪畫作品,更重要的是,讓他傳達出對自然影像的一種全新觀念,即使到了今天,這種觀念還是非比尋常。

下圖

在這個畫室裡,一尊沈思中的愛神邱比特裸像擺在畫架前,馬格利特在這兒設計出很多海報。

羅莎·邦賀
Rosa Bonheur

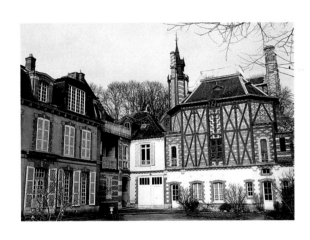

　　羅莎·邦賀(Rosa Bonheur,1822～1899年),出身藝術世家,她的父親是位並不出名(但很有才能)的風景畫家,他鼓勵他這位很有才華的女兒到羅浮宮臨摹那兒的畫作。19歲那一年,她很幸運,有2幅作品入選1841年的巴黎沙龍畫展(Salon),並且很獲好評。在接下來幾年的沙龍畫展裡,她更獲得最大成就,因而被公認是當時最好的動物畫家。她最早在1845年得到銅獎,接著在1848年,得到最高榮譽的金牌,並且第一次獲得政府委託繪畫,收藏她的作品的名人很多,包括莫尼公爵(Duc de Morny,1811~1865年,拿破崙3世的異母兄弟),以及拿破崙3世的妻子——尤吉妮皇后。在1860年年底,她離開她的巴黎畫室,前往楓丹白露附近松茉莉(Thomery)的拜別莊(Château de By),這是她在前1年購買的。她整修這處別莊,並且興建一間很大的畫室,和一個有著很多野生動物的小小動物園,同時,還有很多家畜和家禽在她的別莊內到處走動。她先是和她的夥伴娜塔莉·密卡斯(Nathalie Micas)住在別莊內,後來的夥伴則是美國人安娜·克倫普吉(Anna Klumpke),她是羅莎·邦賀的學生,同時也是她的傳記作者。她在拜別莊度過她漫長一生的最後歲月,而且她的成就還在不斷增加,不僅是在法國,名聲也遠播到英國和美國,世人對她的作品的崇拜也有增無減。

「至於如何調我的調色板，首先我放進綠色顏料，藍色，接著白，然後黃色、紅色、褐色，最後，黑色。這就是了，就像我說的，」羅莎‧邦賀拿起一個調色盤：「翠綠，威洛納綠(Veronese green)，鈷綠，氧化鉻綠，佛青色，普魯士藍，銀白，那不勒斯黃，黃赭，金赭，鍛金赭，黃褐，朱紅一號，威尼斯紅，印度紅，范戴克紅，赭紅，焦紅，洋茜紅，范戴克褐，鐵黑，鐵紅色。」

羅莎‧邦賀，1908年

羅莎‧邦賀
在楓丹白露森林中的挪亞方舟

　　1895年，羅莎‧邦賀買下位於松茉莉的拜別莊，就在楓丹白露附近。這棟別莊最古老的部分建於15世紀初，當時是皇家養蜂人的樸實住家。一個世紀後，它被轉入聖吉恩—拉特蘭(Saint Jean-de-Latran)指揮官亨利‧拜的手中，他的後代子孫在這兒住了將近4百年。在羅莎‧邦賀買下它時，整棟建築已經需要進行大整修，在整建過程中，她就在它那美如圖畫的磚造廂房裡增建她的畫室。她也立即在那一大片別莊土地上建了一座動物園，養了一大堆動物，包括羊、牛、摩弗倫羊(產於南歐的野生羊)、馬，甚至還有獅子。

　　這時候，她已經是個知名畫家；到她晚年時，她成了第一位獲得「榮譽勳章的女性」(「榮譽勳章，Légion d'honneur，這是拿破崙一世於1802年創立的榮譽勳位，是法國最高榮譽」)，由尤吉妮皇后親自頒授，皇后還稱許她是「跨越兩性的天才」。羅莎‧邦賀於1822年出生於法國波爾多(Bordeaux)，父親是個不怎麼出名的風景畫家，也是法國社會主義創始人聖西蒙的信徒。邦賀的藝術生涯一開始就像流星那樣燦爛。19歲時，她送了2幅油畫《山羊和綿羊》 (Chévres et Moutons)，以及《兔子吃胡蘿蔔》(Lapins)參加當年的沙龍畫展(Salon)評審，很輕鬆就入選。從此，她每年都獲選參展沙龍畫展，一直到1848年，她獲得沙龍畫展金牌，並接受第二共和臨時政府的委任狀，負責繪製一幅名為《在尼韋奈犁田》(Ploughing in the Nivernais)的大畫。除此之外，她還被任命為巴黎女子藝術學校(Ecole d'Art pour Jeunes Filles)的校長，在她之前，她的父親也擔任過這項職位。

　　第二帝國帶給她更多成就。莫尼公爵(Duc de Morny，他是當時的內政大臣，是拿破崙3世的同父異母兄弟)代表政府委託她畫一幅作品，另外私下買了她的一幅；她的作品《穀物市場》(Grain Market)替她在1855年的沙龍畫展裡再拿下金牌，1867年，她的作品在巴黎世界博覽會(Exposition universelle)展出，尤吉妮皇后買下她的作品《海邊綿羊》(Sheep by the Sea)。1889年，邦賀在巴黎世界博覽會觀賞綽號「水牛比爾」(Buffalo Bill)的美國拓荒者、嚮導及演員柯第(Cody)的《蠻荒大西部》(Wild West Show)演出，她在現場畫了一幅素描，《獵水牛》(The Buffalo Hunt)，被柯第拿來大作宣傳。她後來在楓丹白露獲得拿破崙3世接見，1898年，西班牙的伊莎貝拉皇后更親自到她的別莊訪問。

上圖
裝有畫家工具和書籍的櫃子。

雖然有些批評家指控她自許為英國畫派的「大使」，還有人諷刺她是「動物畫的布格路(Bouguereau)」，認為她跟當時受到嘲笑的這位超現實主義裸體畫大師是一夥的，但她繼續獲得很多成就，直到她在1899年去世為止。她在英國和美國都大受歡迎和愛戴，並在1893年訪問美國。她是前衛人士，並且是同性戀，但這些都不曾減損她受歡迎的程度。邦賀先是和她的童年玩伴娜塔莉‧密卡斯住在一起，在娜塔莉於1889年去世後，她和美國人安娜‧克倫普吉同居，安娜後來並且成為她的傳記作者。1857年，邦賀獲得警察首長的特別許可，表面上以「健康理由」准許她可以公開穿著男性服裝，但禁止穿男裝出席「大型表演、舞會、或其他大眾集會場所」。這張許可證每6個月重新核發。

她在1895年把畫室擴大了，以便放置大型的畫作，像是預定在1900年博覽會展出的一幅很大的畫作。有一幅板畫，畫的是尤吉妮皇后參觀她這間畫室的情景，皇后身邊還跟了一大群穿著硬布寬裙的仕女，她的畫室大概就一直維持那樣子。畫室裡有個大壁爐，相當宏偉，壁爐兩旁是由她的弟弟奧古斯特(Auguste)創作的一對坐在地上的狗兒雕像，壁爐上方則掛著一個有著一對大鹿角的鹿頭標本；但版畫裡沒有畫出來的是一些鳥類標本和其他的打獵戰利品，以及令人難以相信的雜亂，但也可以從這兒看出這位藝術家對動物的著

迷。她也興建一間小書房，裡面有張書桌，她就在這兒寫信，或是研究大量的參考資料，另外還有一間小客廳。她的畫室因此是一個獨立的單位，並且很精心裝潢成當時的生活品味，看不出來特別偏愛那一種風格。雖然她在巴黎也有畫室，先是在奎斯特路，接著，從1853年下半年起就搬到亞薩斯路，但拜別莊則代表完全自由，遠離社交喧嘩，同時也能夠盡可能避免看到男性的存在。

邦賀是狂熱反國者，1870年，在得知普魯士出兵攻向巴黎後，她組織一隻自衛隊，準備保護家園，但她拒絕屠殺心愛的動物來餵飽當時陷於飢餓中的同胞。雖然邦賀在觀念上十分隨俗(但她對榮譽和獎金絕不會無動於衷)，但她卻深具叛逆精神，對當時的社會道德標準抱著懷疑態度，只有當她接近大自然時，才會覺得十分快樂。1850年，她和娜塔莉‧密卡斯騎馬遊歷庇里牛斯山，肯定是她最寶貴的回憶之一。她每一次發現新的荒野景點，就會覺得很興奮；1856年她到蘇格蘭高地旅遊，覺得對她有很大的啟發，她的美國之旅，也讓她大開眼界，特別是當地印第安原住民激起她無限想像，自由徜徉於廣大平原的野生動物，更激起她的無限熱情。她最後幾年更努力於把她對美國大西部的印象——在當時仍然還很荒野——重新畫在畫布上，她的畫室裡還有一幅很大的畫作，畫出野馬奔馳於一大片顯然一望無際的大草原裡。

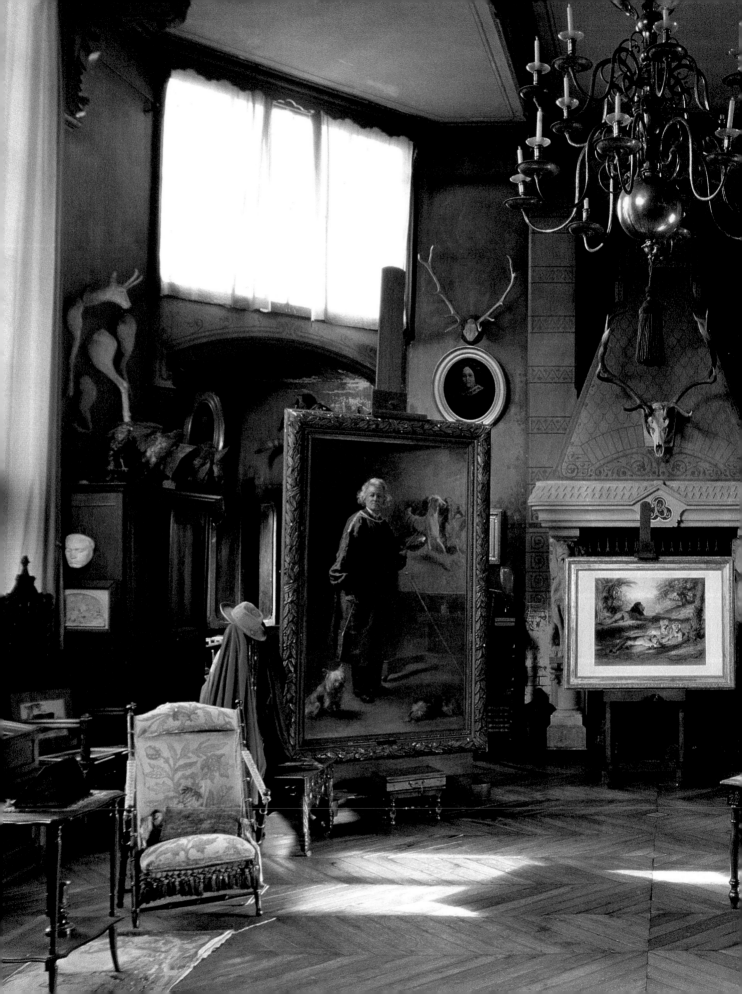

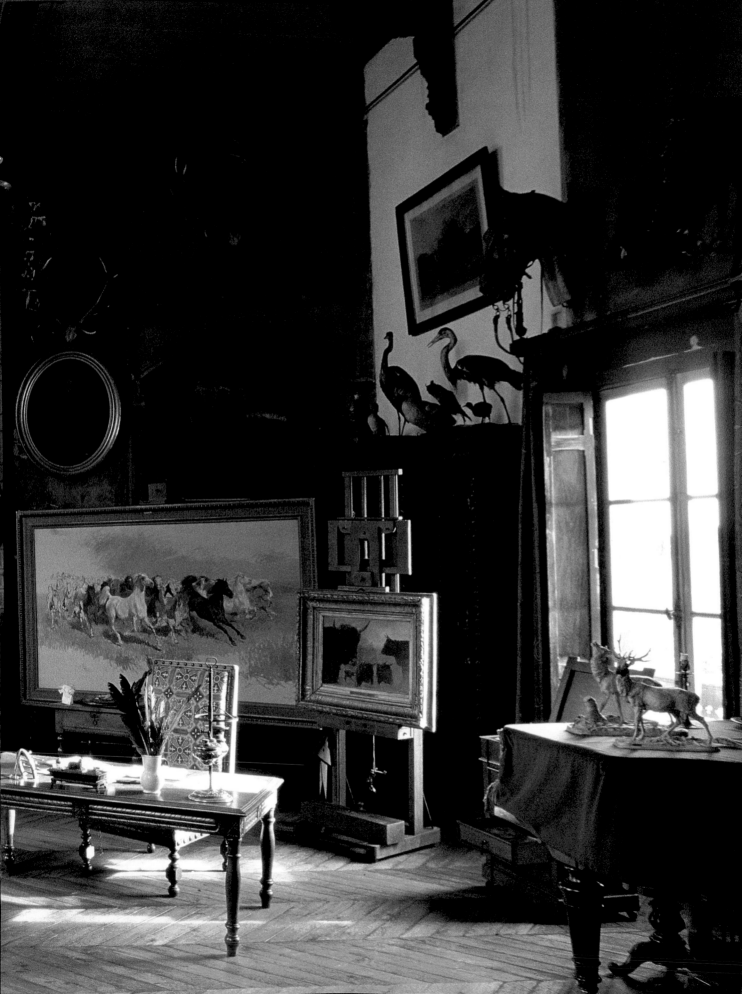

「我試著追尋席勒的例子。他說，我們投注在藝術上的，應該來自於我們的內心。而我們從外在世界取得的，應該在我們內心裡獲得重生。如果我們忽視一定要在每一幅中重生的神聖靈感，我們將會毫無感覺，這些作品將會毫無生命力。」

羅莎·邦賀，1908年

前頁
畫室；可以看到他弟弟雕刻的一對坐在地上的狗兒雕像，很多狩獵的戰利品、動物標本，以及邦賀最後的幾幅畫作。

下圖
《庇里牛斯山的牧羊人》(Shepherd of the Pyrenees)，羅莎·邦賀，1888年作品。父親去世後，羅莎·邦賀和娜塔莉·密卡斯前往庇里牛斯山旅遊，在那兒畫了很多素描和一些油畫草圖，回家後完成多幅作品，包括這一幅。

右頁
邦賀收集的大量植物與動物資料，還有石膏像。

　　為了在畫布上完整重新捕捉她在法國國內以及海外旅行時的印象和情感，邦賀需要安靜和不受到打擾。雖然她可以表現得很大膽，直言無諱，極其自信和鋼鐵般意志，並且還有點厚臉皮和咄咄逼人，但她其實是一個喜歡獨處和自制的人。只有在面對跟她同居的女人時，才有可能讓她說出任何心裡話，即使是這樣子，她在說這些心裡話時也十分小心，只會談到她引以為傲的家族歷史，以及她的藝術觀點：她其實只著迷於某些特定題材，而不是所有題材都喜歡。她是寫實主義畫派，她的靈感主要來自18世紀和19世紀初一些次要的西班牙大師和英國動物畫家。事實上，很多人都把她看作是跟維多利亞女王宮庭畫師查爾斯·蘭席爾同類的畫家。

　　有關於這位拜別莊女主人個性的一些線索，可以從1859年伊邁爾·坎崔爾(Emile Cantrel)發表在《藝術家》(L'Artiste)的一篇文章中看出來，在這篇文章中，坎崔爾把邦賀和喬治桑(George Sand)相提並論。「這兩位才華洋溢的天才彼此關係密切──羅莎·邦賀經常閱讀喬治桑的作品，喬治桑是她最喜歡的作家，如果說，喬治桑也同樣欣賞羅莎·邦賀的畫作，我一點兒也不覺得意外。喬治桑特別擅長描述風景，羅莎·邦賀在她的畫裡，把樹木畫得好像在唱歌，畫中動物、草和雲也好像發出動人的歌聲。她們兩人都能夠了解宇宙的無聲交響曲，並用和諧的藝術語言將它們表達出來。」

古斯塔夫·摩侯
Gustave Moreau

左頁
連接古斯塔夫·摩侯兩間畫室的樓梯，十分華麗。

上圖
在位於巴黎羅什富科路上這一棟漂亮的房子裡，摩侯創造了一個原創藝術體，挺立於當時席捲整個歐洲的象徵主義運動邊緣。在他生命後期，他把這棟房子轉變成像是某種紀念堂，訪客可以在這兒了解他一生當中的幾個重要發展階段，並且看到他完整的作品與畫作。1895年，更在建築物本身加建一個紀念廂房，希望把它從私人房子轉變成博物館。

右上圖
古斯塔夫·摩侯

古斯塔夫·摩侯(Gustave Moreau，1826～1898年)出身良好家庭，他父親路易斯是個著名的建築師。他的父母思想十分自由派，鼓勵他按照自己的心願去成為一名藝術家，據他母親回憶，他很小就顯露出這種志向，「他8歲大時，就經常把看到的所有事物都畫下來。」他後來進入巴黎美術學校就讀，但未獲選參加羅馬大畫展。他不氣餒，自己設法前往義大利進修，時間從1857年到1859年。1864年，他提出作品《伊底帕斯和人面獅身像》(Oedipus and the Sphinx)參加巴黎沙龍畫展，很輕易就入選，並很受好評。5年後，他又提出作品《朱比特和尤羅杷芭》(Jupiter and Europa)和《普洛米修斯》(Prometheus)參展，雖然讓他得到一面獎牌，但也引來一些嚴厲的批評，因此，他從此不再參加沙龍畫展，一直到1876年。他也拒絕接受政府要他作畫的委託狀，但他倒是接受了著名的法國學會的邀請，成為該會會士。在他一生當中，只舉行過一次個人展，地點就在哥皮爾畫廊(Galerie Goupil)，時間是1886年。1892年，他出任巴黎美術學校教授，很受到學生歡迎，其中包括馬諦斯和盧奧(Rouault)。由於收藏他的作品的人很少，所以，從1862年起，他開始計畫把他的房子轉變成展出他大部分作品的紀念博物館。這項計畫終於在1895年完成，就在他臨終前不久。

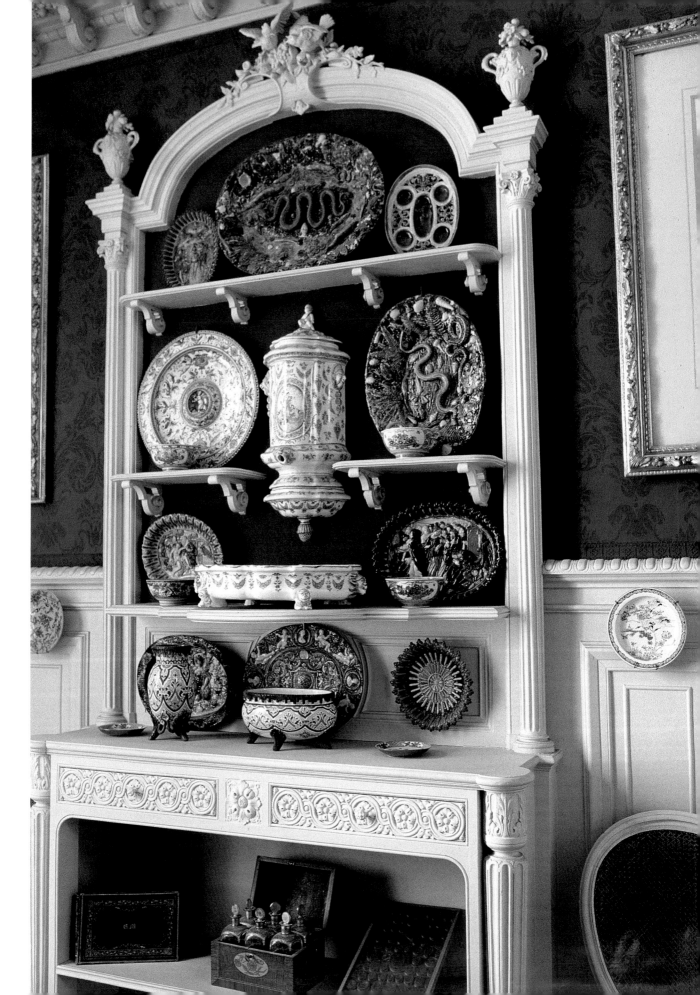

古斯塔夫‧摩侯的密碼博物館

　　羅杭(Jean Lorrain)在他的小說《霍卡斯先生》(Monsieur de Phocas)中幻想一位年輕的貴族，在歷經人生的變動，不幸落入一位他碰到的畫家的魔咒裡。這位畫家命令他前往古斯塔夫‧摩侯的博物館，到了那兒，他陷入「屠殺與謀殺氣氛中」，因為那兒充滿屍體和流血。接著，在吸滿「鮮血的惡臭」後，他將找到力量去殺死他的折磨者和迫害者。摩侯的作品引發他那時代很多作家的靈感，包括胡斯曼(Joris-Karl Huysmans)、巴萊斯(Maurice Barrès)、彼拉丹(Le Sâr Peladan)、伯吉斯(Elémir Bourges)和布洛伊(Léon Bloy)，以及另外多位作家。「我16歲時發現古斯塔夫‧摩侯的博物館，」布瑞頓承認說，「從那時候起就影響了我對愛的態度。美、愛──就在這兒，經由1千張臉孔，幾位女性的姿勢，它們初次在我面前展現。」他總結說，「我受到極度蠱惑。」相反的，摩侯的朋友迪加斯(Edgar Degas)，在這間房子轉變成一間不尋常的博物館時前去參觀，覺得有點不安。

　　一旦進入這間有著1千2百幅油畫和水彩畫，以及將近1萬3千幅素描的奇異聖堂裡，不可能不會產生微妙的想嘔吐的感覺，並會產生焦慮和暈眩。多得數不清的素描，裝在金色畫框和畫板裡──這樣的景像會讓人想起聖經和古典神話──全都更強化一種好像天堂、但又有點悲劇味道的驚人世界，在

這裡，美麗和暴力死亡共舞，令人感到暈眩。法國詩人戈蒂耶(Théophile Gautier)如此評論，「他的畫，如此怪異、任性與異常，主要是給敏感的人、完美主義者和好奇者看的。」這種看法在今天同樣適用，如果不是事實上，摩侯藝術作品的價值感和美感都已經獲得應有的認可。

　　摩侯是在1862年他父親去世時，開始有設立這座博物館的念頭，但直到他的另一位親人去世後──他的伴侶亞歷山德琳‧杜銳斯(Alexandrine Dureux)在1890年去世──才開始把這項念頭付諸行動。親人去世帶來的痛苦，更使他本已十分憂鬱的個性更加惡化。他的老朋友亨利‧魯普回憶說，摩侯「陷入極度悲痛中，接著產生無法挽回的悲劇，」接著又說，「他比以往更專注於工作，從中尋求慰藉。」他仍然保有他實際上完整的全部作品，因為他只賣出很少的作品給少數幾位有興趣購買的收藏家。不過，對於他構思了這麼多年的博物館，應該以什麼型態出現，他仍然尚未決定。他是不是應該把這棟房子改變成一間風格獨特的博物館，同把他的畫作和素描拿到別的地方展示？或是他應該把所有作品捐給國家？把全部作品一次捐贈給國家？

右圖
摩侯的臥室，他把它改造成一座神龕，最初並不打
算對大眾開放，不過這間他用餐的房間一直受到細
心照顧。朋友(包括竇加)和親戚的畫像圍繞著他的
床。通往這間房間的狹窄走道裡掛著夏斯里奧、伯
西爾和福洛門亭的水彩畫，還有普珊的一幅油畫。
摩侯把隔壁的房間改造成女性起居室，用來紀念他
的伴侶亞歷山德琳。

下圖
床尾茶几上放著一個棋盤。

右頁
摩侯收藏的精美花瓶。

「我想到我的死亡和我這些可憐的小小作品的命
運，我是花了很大的心力才把它們全都收集回來，
因為它們一旦分開來，將會被毀壞殆盡，但它們如
果聚在一起，將可以傳達出一些小小的理念，讓大
家了解到我是怎麼樣的一個藝術家，以及我夢想中
的世界是什麼。」

古斯塔夫‧摩侯，1862年耶誕節，寫於書房

最後，他決定把他的房子轉變成一座博物館，將會記錄他
一生的生平以及他的藝術。他希望這座博物館會很深入、詳
細地介紹他的作品的發展，並且讓大眾可以在很近距離研究
他最引以為傲的作品。在訂下這個目標後，他毫無保留地創
作作品，如果是已經賣出的作品，他就畫出修改後的新版作
品，如果是覺得不滿意的作品，他會推出重新修改的新作
品。

1895年，他僱用建築師艾伯特‧拉風(Albert Lafon)完成
這棟龐大建築的整建工作。這棟建築位於巴黎新雅典區羅什
富科路14號，摩侯從1852年起就住在此地。他對拉風的指
示很謹慎、精細，因為他早已經對這整個修建計畫有個縝密
的規劃。他把2樓和3樓完全轉變成2間光線柔和的畫廊，必
須從一樓經由一個特殊的螺旋狀樓梯才能上到那兒。在其中
一間畫廊裡，他展示最氣勢宏偉的一些作品，包括《求婚者》
(The Suitors)，《(古希臘詩人)狄斯比斯的女兒》(The
Daughters of Thespius)，《海希奧德與繆思》(Hesiod and
The Muses)、《客邁拉(獅頭、羊身、蛇尾的吐火女怪)》
(The Chimaeras)、《神祕花朵》(The Mystical Flower)。另
一間畫室則展出他的2幅自畫像和其他作品，包括《朱比特
和塞墨勒》(Jupiter and Semele)、《人性的生命》(The Life
of Humanity)，以及摩侯設計的特殊展出機制，可以輪流展
出他的水彩畫、淡彩畫，以及粉蠟筆畫。

同時，他的私人住處也重新改建成一座小的私人博物館。
他以前的臥室也改成一間小小的婦女起居室，裡面擺滿他的
忠實伴侶亞歷山德琳的物品。1890年，他把所有的紀念品買
回來，這些紀念品可以說出兩人之間長達25年的祕密關係，
以便建立紀念他的回憶的聖堂。現在的臥室則用來收藏從他
的母親的臥室拿來的大部分物品，包括最受注目的一樣東
西：第一法蘭西帝國的一張古董床。餐廳酒紅色牆壁上則懸
掛他一些最重要的作品，像是《奧費斯》(Orpheus)、《客
邁拉》(The Chimaera)、《莎孚》(Sappho)、《年輕人與死
神》(Young Man and Death)，這兒還有一個餐具櫥，裡面
展示16與17世紀的一些義大利精美彩陶器。

右圖
摩侯很細心地安排小畫室(也是書房)裡的所有東西,其實,他對房子裡的每一間房間也都同樣細心照顧。摩侯企圖讓房子裡的所有物品,透過他精心設計的交互關係,敘述出他內心生命的發展過程。因此,所有這些物品都會完整保留下來,完全不予變動,讓參觀者可以找到鑰匙去打開這間博物館的神祕密碼。

下圖
小畫室裡的壁爐架。

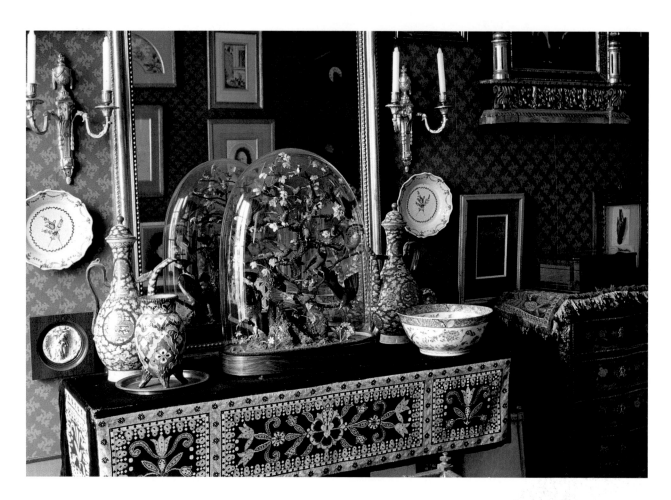

「讓古代的偉大神話不要淪為歷史學家的研究史料,而應該成為詩人的永恆詩句,因為,我們最終一定要逃脫這種不成熟的歷史年表,否則這只會迫使藝術家去描繪有限的時光,而非永恆的思想。」

古斯塔夫‧摩侯,取自《L'Assembleur de rêves, Ecrits complets, Gustave Moreau》,1984年出版

下圖
小畫室裡的書籍和紀念物。摩侯是個熱心的讀者，他喜歡的書籍不僅包括小說和詩集，同時也包括哲學，特別喜歡叔本華的著作。他和多位男女文學家保持密切關係，包括羅杭‧德班衛(Théodore de Banville)、愛雷迪亞(José-Maria de Heredia)、茱莉絲‧戈蒂耶(Judith Gautier，法國大詩人戈蒂耶的女兒)、拉福奎(Jules Laforgue)、沙曼(Albert Samain)、孟特斯邱(Robert de Montesquiou)、馬拉梅(Stéphane Mallarmè)和小說家胡斯曼(Joris-Karl Huysmans)等人。所有這些文學家都替他的作品獻上他們的詩或散文。摩侯本人也寫作，身後留下很多旅行筆記、回憶錄、對藝術的省思等等，但最重要的是一大堆令人印象深刻的夢想。

下頁
2樓的一間畫廊，左前方是9張一套的作品《人性生命》(The Life of Humanity，完成於1879年之後)。這間畫廊完全遵照畫家本人的設計，摩侯的本意是要把當代藝術畫廊的嚴謹精神(用一排排緊緊掛在一起的畫作來代表)，結合一個虛構畫廊(用在畫架上展示，以及裝在精美畫框中的畫作來代表)的明顯隨性、自由。

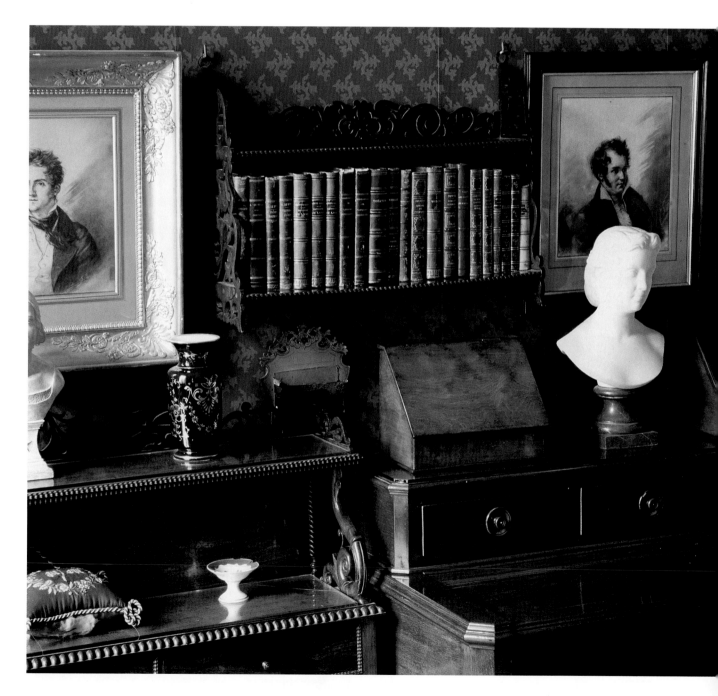

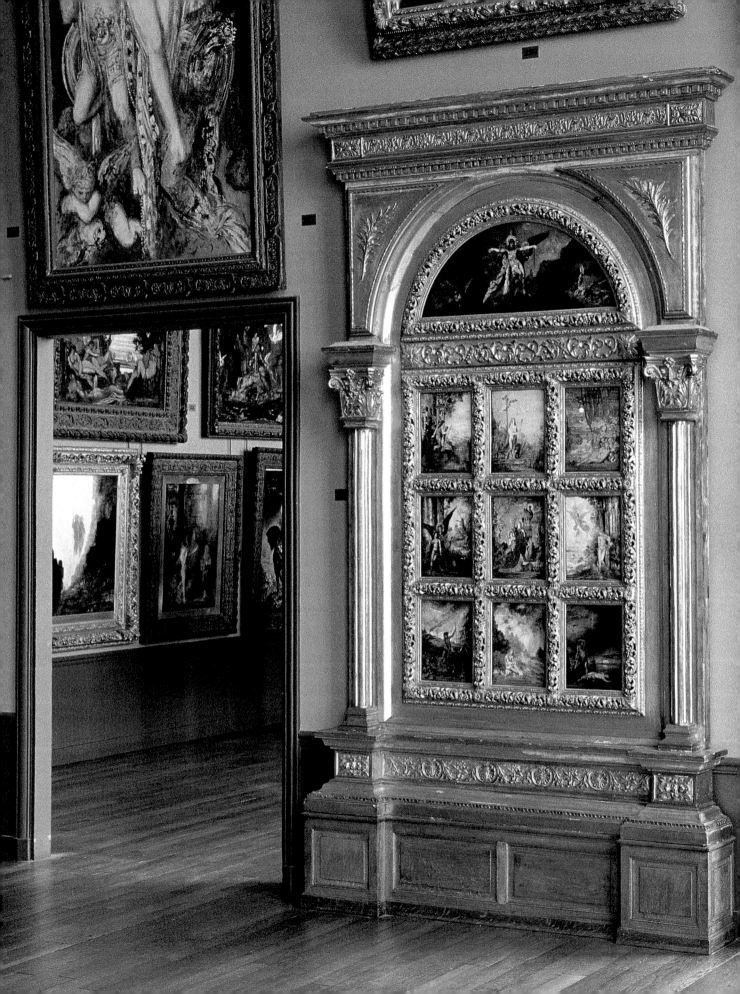

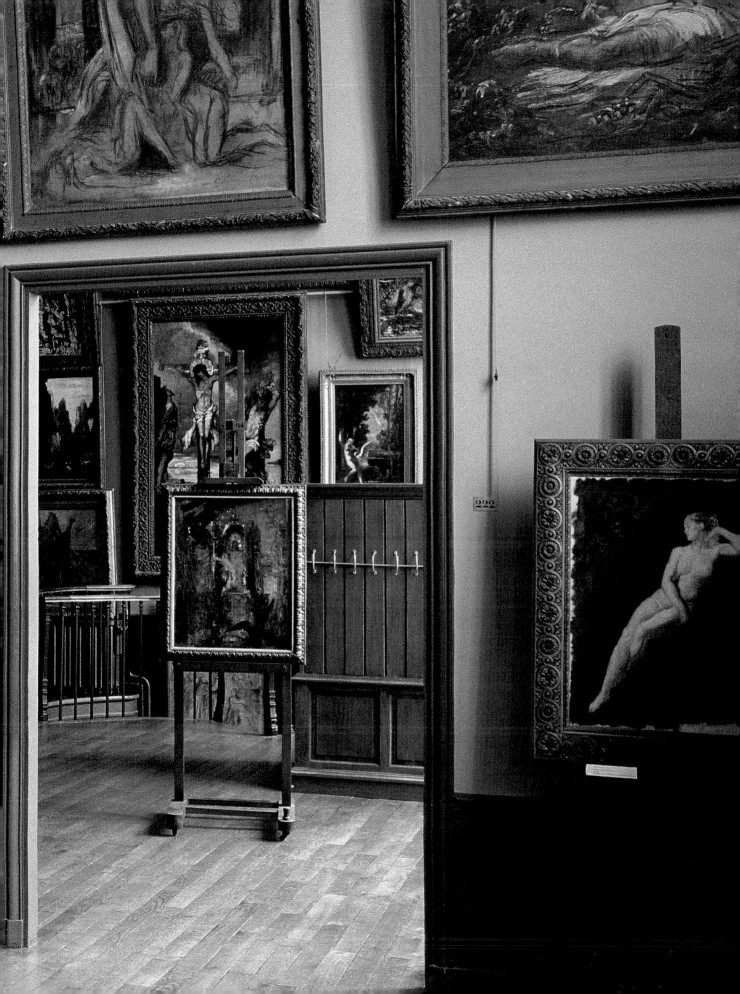

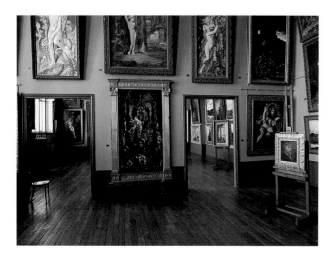

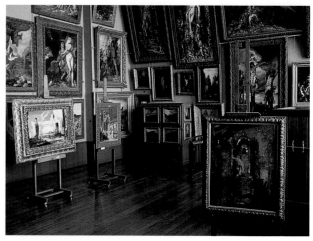

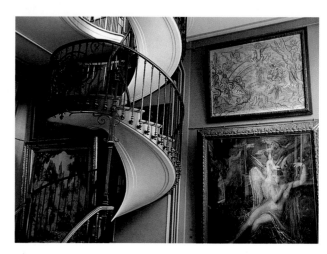

「我最大的努力、我唯一關心的、我一直放在心頭上的，就是希望能夠以穩定的步伐駕馭這個極難控制的車軛：我無止盡的想像，以及我那急躁、緊張的意志。」

古斯塔夫・摩侯，取自《L'Assembleur de rêves, Ecrits complets, Gustave Moreau》，1984年出版

　　小書房或小畫室則是摩侯晚年用來繪畫、寫作與閱讀和接待朋友的地方。他在這兒安排以前放在他臥室裡的物品，牆上則懸掛多幅水彩風景畫，那是他在1857～59年於義大利作的作品。跟這些作品掛在一起的是他收藏的一些羅浮宮大師最佳作品的臨摹本──主要是義大利畫派的作品，但同時也有梵艾克(Jan van Eyck)和維拉斯克茲(Velázquez)。書櫥裡有很多書是他父親（他是一位著名的建築家）收藏的一些有關建築的專書，另外還有英國雕刻家福萊克斯曼(Flaxman)、義大利建築家皮蘭內齊(Piranesi)、洛梅(Philibert de l'Orme)、塞利歐(Serlio)、帕西爾(Percier)等人的著作。珍貴的古典石膏像、銅像和摩侯自己的當代作品擺在一起。他同時也設法收納他父親的陶器收藏，都是一些義大利風格的作品，以及極其美麗的作品，包括一尊酒神迪奧尼索司的半身像，以及從一位阿普利安(Apulian)公主墳墓中挖出的一條陶製大魚。最後，他又加進他在義大利佛羅倫斯的聖路卡學院裡臨摹的一幅愛神邱比特裸像的壁畫。通往他私人房間的走廊的牆壁上都貼滿林布蘭特的雕刻，以及夏斯里奧(Chassériau)、伯西爾(Berchére)、福洛門亭(Fromentin)等人的作品、一幅很好的法國風景及歷史畫家普珊的畫作，還有摩侯覺得很重要的畫

家的一些複製品。這個極不平凡的地方的每一個細節都經過特別設計，目的在創造出一個會喚起參觀者回憶的密集網路，這兒所有的畫作和文件都會追尋模糊但平行的路線，回到經由微妙而神祕的結合而述說出來的一個故事的核心。

　　1895年春天，摩侯寫好他的遺囑，指定他的朋友亨利・魯普作為他的唯一受益人。摩侯在1898年去世後，魯普奉獻自己的全部心力，企圖努力說服國家接受他的請求，並且投下大量自己的錢，保證未來博物館的維修工作不會中斷。博物館的所有權最後終於在1902年移交給國家，並在第二年，在新任館長喬治・羅奧特(Georges Rouault)的主持下，開放給大眾參觀。羅奧特是摩侯生前的學生，一直擔任館長到1928年。摩侯在美術學校教學時的其他學生，也對博物館的發展各盡了一分心力，例如，迪洛布瑞(Emile Delobre)負責照顧博物館所有作品。有好幾年時間，這座博物館幾乎沒有人參觀，因為摩侯這些華麗的作品，都被他的另一個學生，馬蒂斯作品的光芒給掩蓋了。只有一直等到他的作品吸引了超現實主義者(在摩侯那時代，本來就有很多超現實主義作家)的想像之後，古斯塔夫・摩侯的傳奇和名聲才受到重視。

二樓2間畫廊，傳達出摩侯所希望表達的視覺滿足感。這些作品都是在1898年5月5日到11月28日之間收集來的，共有大約2萬件。這間博物館在第二年開放供大眾參觀，但政府一直到2年後才答應接管。這間博物館一直處於賠錢狀態，直到1930年被納入國家博物館體系後，才獲得充足財源。

左頁下圖
連接2間畫室的樓梯。摩侯開始改造他的房子時，就想到要把它改造成2間畫室，一上一下，並且計畫在他死後，把這2間畫室改成畫廊。

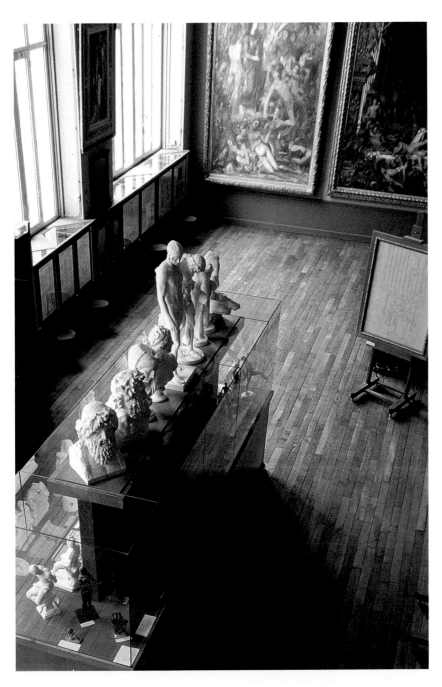

左圖
一樓畫室有很多石膏像。雖然這間畫室已經不像他生前實際作畫時的情況，但摩侯還是希望參觀者能夠透過這裡面的物品和啓發他靈感的一些作品，來了解他的藝術觀念。

上圖
石膏像的細部。

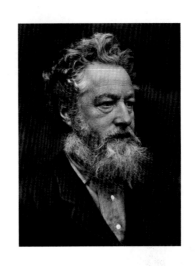

威廉·莫里斯
William Morris

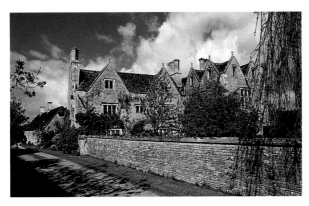

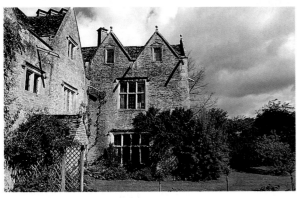

左頁和上圖(2張照片)

莫里斯和羅塞蒂1871在年6月,買下位於牛津郡和格洛斯特郡邊界的這棟美麗的石造莊園。這棟房子名叫克姆史考特莊園,是莫里斯生前最後的住所。他妻子珍當時的健康狀況,迫使他們不得不搬離從結婚以來居住的家——「紅屋」,那還是莫里斯親手裝修的。搬到克姆史考特莊園後不久,莫里斯首次動身前往冰島,在朋友查理·福克納、退休軍官伊凡思、以及他的冰島老師艾利克·馬格努森等人陪同行,在冰島待了2個月。

　　威廉·莫里斯(William Morris,1834~1896年)誕生於東倫敦瓦爾珊斯陶區(Walthamstow),後來進入牛津大學就讀,在那兒培養出對中世紀歷史和藝術的熱烈喜愛。他和同學愛德華·柏恩瓊斯(Edward Burne-Jones)創立「兄弟會」,聯手反對維多利亞時代的折衷主義。在羅塞蒂(Dante Gabriel Rossetti)影響下,莫里斯成了前拉斐爾派的第二代畫家。不過,他很快就放棄繪畫,改而把全部精力投入他展現出更多才華的兩個領域:詩與應用藝術。他在1859年和認識2年的珍·伯登(Jane Burden)結婚,後來證明,這個婚姻是他這一生的一個轉捩點。他親自裝飾他們的新家——這就是位於貝克斯雷希斯(Bexley Heath)著名的紅屋(Red House)——它的風格在後來就被稱作「工藝」(Arts and Crafts)。2年後,莫里斯成立「莫里斯公司」,專門製造能夠表現出前拉斐爾派美學的家具和布料。1871年,他買下位於牛津的克姆史考特莊園(Kelmscott Manor)。他在這兒繼續從事他的多產的應用與裝飾藝術,並且成立他的第一家私人出版社,「克姆史考特出版社」(Kelmscott Press),同時繼續撰寫他的詩集和羅曼史小說,翻譯冰島的古老傳說,同時還參與社會主義運動。他的影響如此廣而深入,使他贏得裝飾藝術最偉大先驅的名聲。

「我一直在替我的妻子和孩子尋找一棟房子,你猜,我現在看上那兒了?克姆史考特,在拉考特橋(Radcott Bridge)上方約2哩處的一個小村子——地球上的一個小天堂;是一棟伊莉莎白式的老房子,花園是如此漂亮!離河邊相當近,有一間船屋,一切都很方便,星期六我會和羅塞蒂及我妻子再去看看——羅塞蒂正在考慮,如果看來不錯,他會考慮跟我一起把它買下。」

威廉·莫里斯寫給查理·福克納的信,1871年5月17日

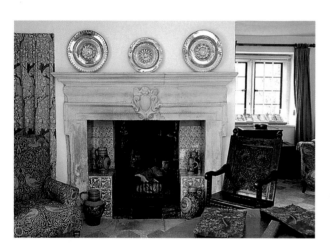

克姆史考特莊園裡的
威廉·莫里斯:製造者和詩人

威廉·莫里斯很早就訂下他的生命目標,當他還是牛津愛塞特學院的19歲大學生時,就展現出對中世紀歷史的熱愛與興趣,而這樣的興趣是在他還是小孩子時受到華特·史考特爵士的小說的影響。在牛津求學期間,他遇到愛德華·柏恩瓊斯(Edward Burne-Jones),兩人一起創立「兄弟會」(The Brotherhood),目標是要對他們所生存的時代展開「十字軍聖戰」。他從羅斯金(John Ruskin)的藝術論文和白朗寧及但尼生的詩中發現,對這種渴望的回應,並且,當他遇見畫家兼詩人羅塞蒂後,他更對他傾倒。他立即毫不猶豫地加入羅塞蒂的前拉斐爾派兄弟會,並且決定成為一名畫家。但在完成他唯一的一幅油畫作品《古妮薇兒王后》(Queen Guenevere)後,他改變心意,改而選擇應用藝術和詩的路線。而他在這兩個領域裡的作品,使他後來揚名全世界。

莫里斯接著無法自拔地愛上珍·伯登,一位極其美麗的年輕女子,是羅塞蒂在戲院的一個包廂中發現的,並且開始用她當模特兒。1859年,莫里斯和她結婚。在展開婚姻生活之後,他聘請建築師菲立普·韋伯(Philip Webb)替他興建一棟大房子,四周有一個大花園,裡面有個水井,這都可以反映出他自己的理念,並和維多利亞建築的折衷主義相抵觸,且是完全原創性的風格。這棟房子就簡稱為「紅屋」(Red House),因為是紅磚建築,和四周翠綠的田園及肯特郡的鄉間景色正好形成強烈對比。莫里斯一方面請韋伯負責內部裝潢的大概方向,同時,他還請他的朋友柏恩瓊斯幫助他製作家具,並且不遺餘力地決心創造出田園風光式的周邊景色。他的設計包羅萬象,從中世紀風格的櫥櫃到刻上他的座右銘「如果我辦得到」的彩色玻璃窗,以及從帷幕到窗簾等。

莫里斯受到1851年萬國工業博覽會上展出的那些醜陋的工業產品的打擊,他當下就決定來一場應用藝術的大革命。他先從紅屋的個人層次作起,因為這棟房子就是他的美學理想的最佳代表。但光是這項成就,雖有其象徵意義,但並不能支持他宣布的前拉斐爾派原則,也不能讓他感到滿意,於是他決定找出方法來完成會令他滿意的目標。他幾乎在剛完成紅屋的設計工作之後不久,1861年他就創立了「莫里斯、馬歇爾和福克納工藝、雕刻、家具、金屬製作公司」,就簡稱「公司」。

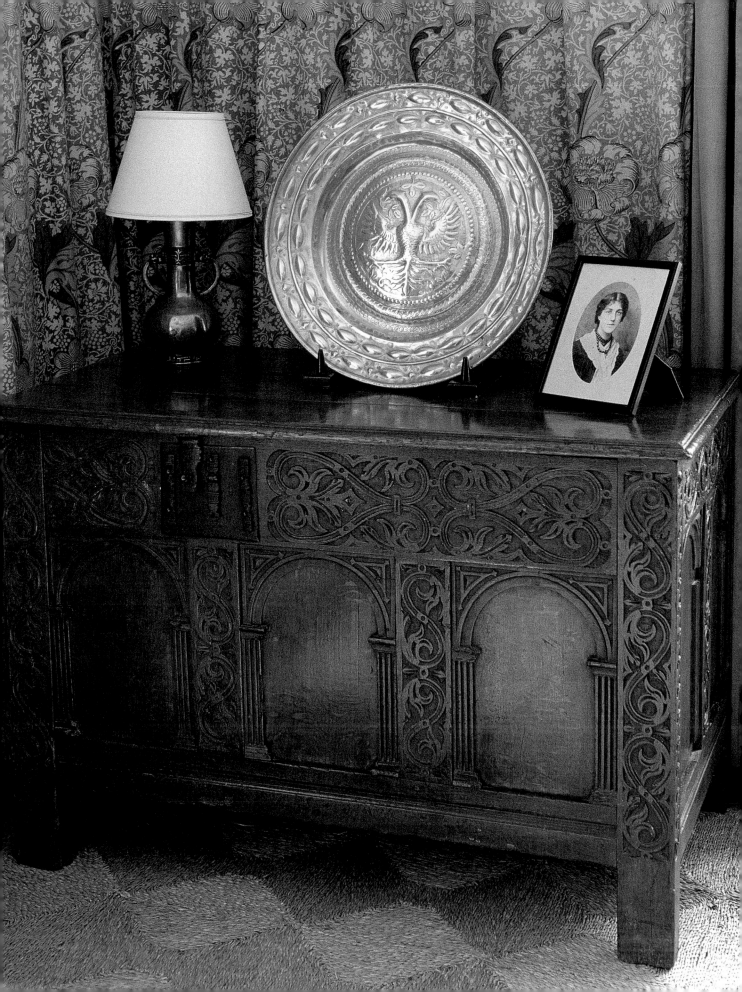

下圖
在一樓的小客廳裡，這兒的扶手椅的布料圖案
是莫里斯設計的，靈感再度來自中世紀作品。
在裝潢克姆史特莊園時，他決定不再像裝潢
紅屋時那樣完全採用中世紀風格，改而尋求一
種更簡化、更單純的風格。在這間客廳裡，不
同時期的家具擺在一起，其中還有很多莫里斯
自己設計的作品，著重輕量化。

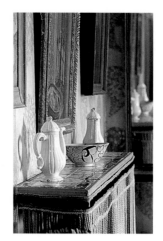

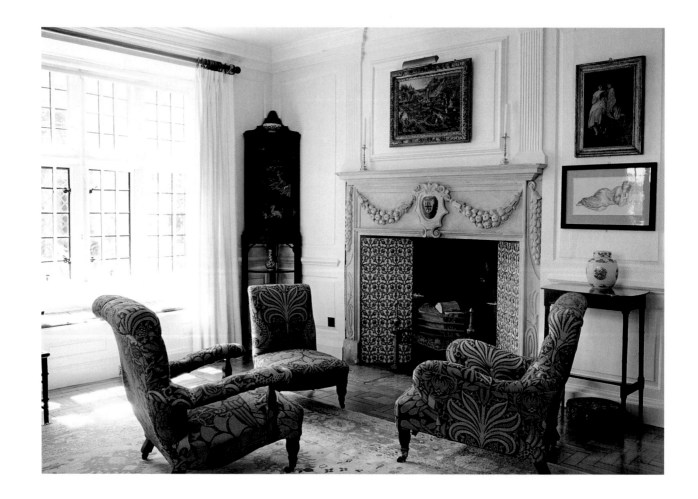

「在這時候，哥德式建築在英國捲土重來，並且很自然地影響到前拉斐爾派運動；我全心全力投入
這場運動，請朋友替我建造一棟十分具有中世紀精神的房子，我在這棟房子裡住了5年，並且親自
裝潢……」

威廉·莫里斯寫給安德烈亞斯·史凱(Andreas Scheu)的信，1883年9月5日，收錄在菲立普·韓德森(Philip
Henderson)的《威廉·莫里斯寫給家人與朋友的信》，倫敦，1950年

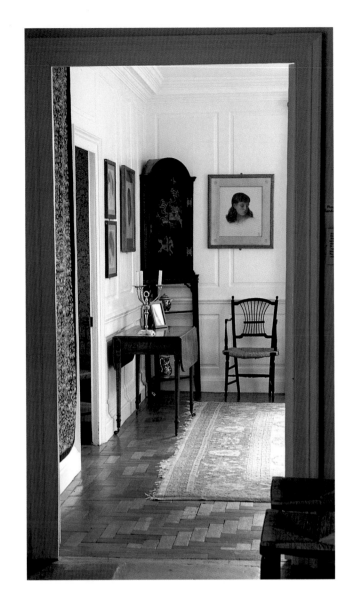

左圖
小畫室另一頭牆上掛著莫里斯妻子珍‧伯登的畫像。由前拉斐爾派兄弟會成員創作的很多幅油畫和素描，當然，特別是羅塞蒂的作品，掛滿房子裡所有牆壁，不過，莫里斯十分小心，極力避免當時常見的太過擁擠的裝潢特色。

下圖
花朵與枝葉糾纏在一起的設計主題，這是莫里斯風格的特色。

「屋裡很少看到家具，只有在最需要的地方才看得到，而且家具的型式都十分簡單。我在別的地方看到的那種過度華麗和複雜的裝飾，在這兒完全看不到，取而代之的是房子本身的感覺，以及跟鄉間生活有關係的一些裝飾，看來都已經被棄置在這兒有很長的一段時間了；重新裝潢的結果，這些家具將不再有實質用途，而是被當作具有自然美感的藝術品。」

威廉‧莫里斯，《虛構新聞》(News from Nowhere)，1890年

　　這間公司的目標就是製作出受到中世紀技法影響的家具和裝飾物品，並且透露出新古典主義氣息，但在此同時卻必須避免被人視為是古董。莫里斯和他的同伴們致力製造出他們心目中的理想物品：既是藝術品、同時也有實用價值──必須把美感與實用性完美結合在一起。公司成立初期，一些可能的商業客戶反應不佳，所以，他們的客戶全部都是教堂。但是，慢慢的，公司的客源越來越多，公司生產的產品也擴大到包括椅子、布料、壁紙、帷幕和彩色玻璃窗。莫里斯很快就表現出，他不僅是不眠不休的勤奮工人，同時也是勇敢──但絕不會是有勇無謀的公司負責人。公司不斷擴展業務，讓他連休息的時間也沒有，他不但是公司的經理，也是公司主要的設計師。但不幸的是──可能是因為他的完美主義，以及完全不願意採用現代科技──他既不是精明的生意人，也不是很有效率的公司管理人。儘管訂單如雪片般飛來，「莫里斯，馬歇爾和福克納公司」卻一直沒有賺到錢。

右圖
在整修及裝飾克姆史考特莊園時，莫里斯很用心保護莊園舊房子原來的迷人之處。例如，針對這座木造樓梯，他就在四周的白灰牆上安排一些裝飾品(這兒看得到的是一幅壁毯，鏡子和時鐘)。這種作法顯示出，他十分了解舊建築的珍貴之處；就如他在1877年替「保護古代建築協會」撰寫的宣言中說的，「毫無疑問的，過去50年當中，大家對這些具有藝術紀念意義的古代建築產生新的興趣，幾乎成為一種風潮，並已經成為大眾最感興趣的一種研究題材，更是一種熱誠，不管是在宗教、歷史或藝術上都是如此，這無疑是我們這個時代的最大收穫；然而，我們認為，如果讓目前對待它們的態度繼續下去，我們的後代子孫將會發現，研究它們其實是毫無用處的，他們的熱情也會冷卻下來。我們認為，過去50年來因為對這些古建築產生興趣而造成的破壞，已經遠遠超過前幾世紀的革命、動亂和輕視造成的破壞。」莫里斯這種前瞻性的言論，指出整修這些古建築的新熱潮可能帶來的危險。

下圖
從鏡子看到的樓梯情景，很像是法蘭德斯畫派畫風。

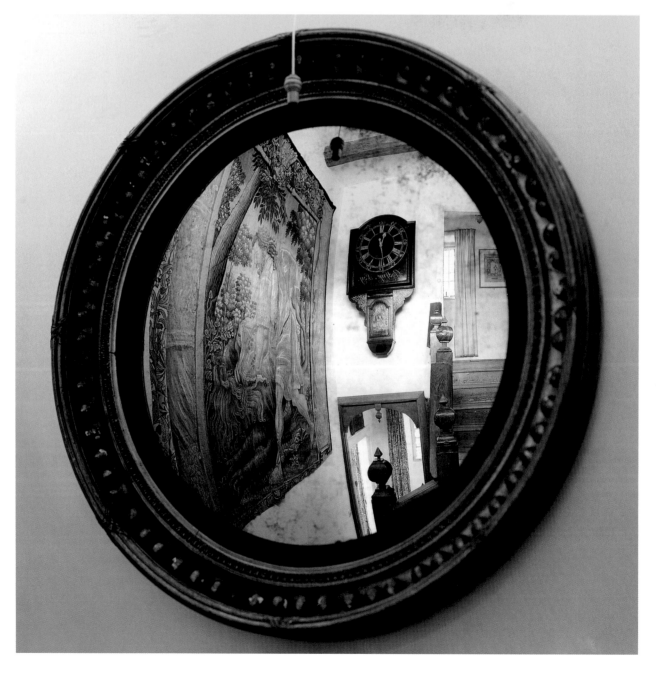

最左圖
一樓走廊。

左圖
從走廊看出去的花園景色。

下圖
莫里斯想要建立起房子和周遭花園之間的緊密關係,從一樓臥室他設計的這種花卉圖案就可以看出他的這種想法。他很喜歡這種以植物和花朵為基礎而設計出來的圖案,這也成了他要求與大自然作更廣泛接觸的世界觀。

「人的雙手製造出來的每樣東西,都有一種型態,不是漂亮就是難看。如果它跟大自然很和諧,對大自然有幫助,那就一定很漂亮。如果跟大自然不和諧,並且對大自然有害,那就一定很難看。」

威廉·莫里斯,《次要藝術》(The Lesser Arts),1878年

「……所有一些較小的藝術品都處於完全崩潰狀態，尤其是在英國，因此，在1861年，憑著年輕人的自負和勇氣，我自己決心改革這一切，並且開始製造一些裝飾物品……沒有多久，我們就有了一些進展，但很自然的，我們也遭到很多人嘲笑。」

威廉·莫里斯寫給安德烈亞斯·史凱的信，1883年9月5日，收錄在菲立普·韓德森的《威廉·莫里斯寫給家人與朋友的信》，倫敦，1950年

而且，在這段期間，莫里斯還設法找出時間來寫詩，並出版《塵世天堂》(The Earthly Paradise)，很受好評。事實上，他在這方面也跟他的製造公司一樣多產。他的公司改變了一般人心目中對所謂的「次要」藝術的觀念，而且，不管在英國或外國，都沒有人可以比得上。

1871年，莫里斯作出影響深遠的一項決定：雖然他的公司的財務狀況並不好，但也沒有造成財務上的困難，不過，他還是覺得有必要減少開支；他希望找一間房子，可以和好朋友羅塞蒂同住。所以，他搬離肯特郡鄉下這處寧靜天堂，先是搬到倫敦，最後搬到牛津的克姆史考特莊園，這兒的美麗石牆深深吸引著他，花園裡開滿玫瑰花和其他鮮花，鳥兒歡唱不止，整棟房子就座落在科次窩茲山的森林與連綿起伏的山區裡。

他這時候的最新嗜好是翻譯冰島的古代傳說，為了這個嗜好，他計畫一次遊遍北歐之旅。但還有另一個原因刺激他進行這項旅行——儘管生了2個女兒，他的婚姻卻已經面臨崩潰。在羅塞蒂的第一任妻子去世後，珍和羅塞蒂越來越親密(甚至有人說，當初是羅塞蒂說服莫里斯娶珍，以便讓她留在前拉斐爾派兄弟會)。1872年，在絕望之下，莫里斯企圖自殺。這種不快樂的婚姻生活的結果，是出現了一個3人同居的家庭，目的僅僅只是為了在講求禮教的維多利亞時代的英國保持一點門面。在克姆史考特莊園展開的這種複雜的愛情故事，註定不會有好的結果。

傷心不已的莫里斯，越來越自閉，把自己瘋狂地投入在工作中。他推出一篇又一篇的翻譯作品，包括冰島或拉丁文的古老作品，他把古羅馬詩人魏吉爾(Virgil)用拉丁文所寫的史詩伊尼伊德(Aeneid)重新翻譯一遍，並且出版，造成轟動；同時寫出多首長詩，像是《愛，夠了》(Love is Enough)。他拒絕接受所有的榮耀，包括牛津的詩人講座，以及人人渴望得到的尊貴的桂冠詩人，相反的，他把他的精力投入社會主義運動，追求某種烏托邦似的理想主義，這些想法都出現在他的著作《約翰·鮑爾的夢想》(A Dream of John Ball)和《虛構新聞》(News from Nowhere)中，他並且公開發表演說，以及參加「第一社會主義國際」(First Socialist International)。但他早期的計畫仍然在他內心深處占有重要地位，1888年，在羅斯金和伯恩瓊斯的支持和協助下，他創立了「藝術與工藝協會」(Arts and Crafts Society)。

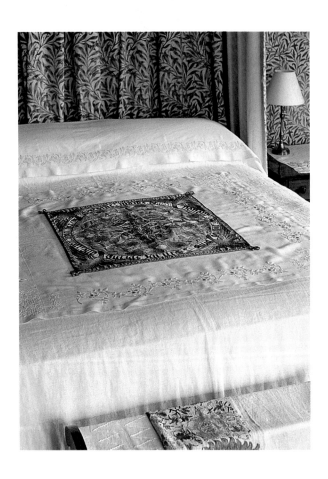

「簡單的生活，產生簡單的品味，也就是說，對甜美與高尚事物的喜愛，是產生我們渴望的新和更好藝術的所有必要關鍵，到處都很簡單，不管是在皇宮或鄉間農舍。」

威廉·莫里斯，《次要藝術》(The Lesser Arts)，1878年

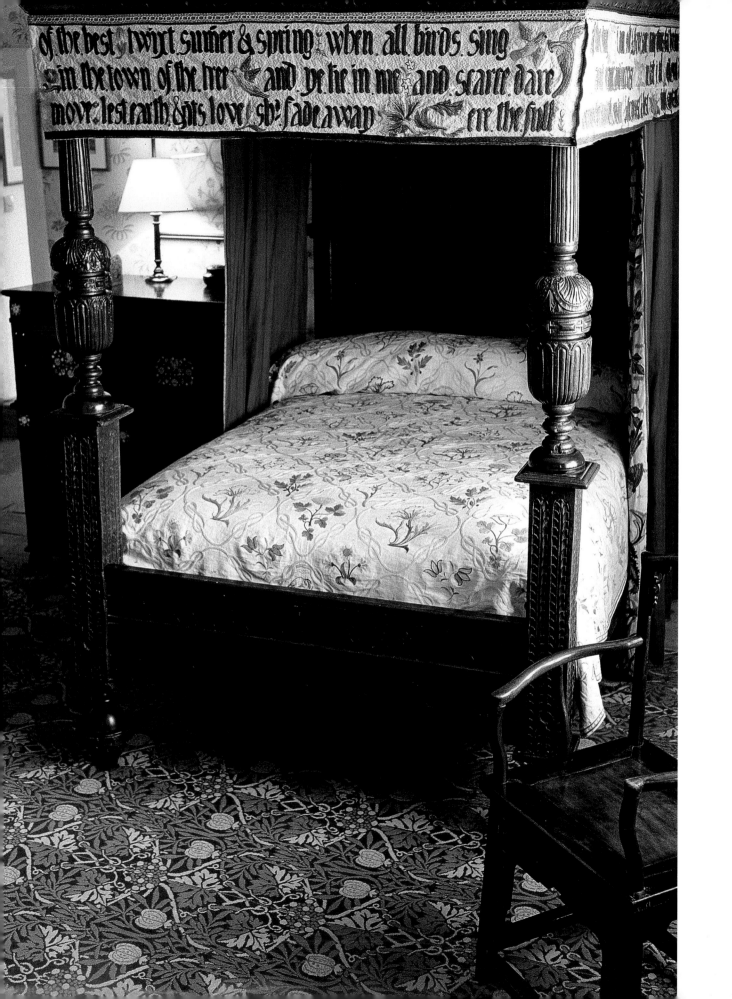

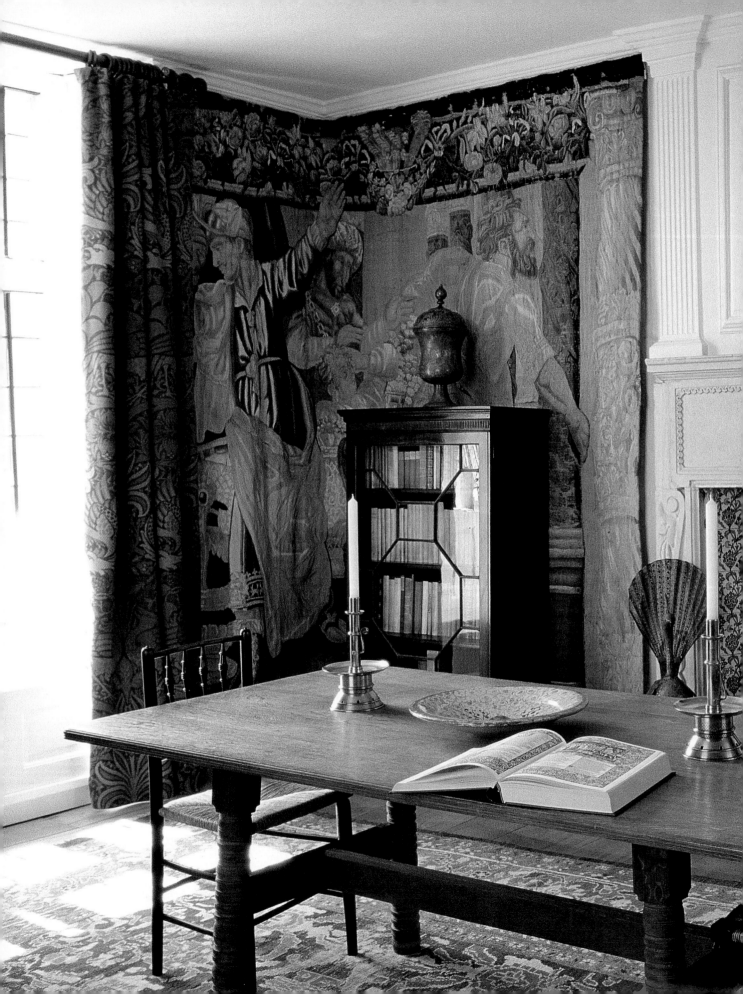

主畫室牆上貼著莫里斯
根據葡萄藤和橄欖枝圖
案設計的壁紙。壁爐上
方掛著威廉·莫里斯的
畫像，桌上擺了由克姆
史考特出版社出版的一
本書籍。對莫里斯來
說，成立克姆史考特出
版社的動機，是因為他
渴望出版「有明確美感
的書籍，同時還應該要
容易閱讀，並且不傷眼
睛，更不會因為印刷字
體奇形怪狀而對讀者造
成困擾。」

他並不滿足於寫作、翻譯以及設計椅子和帷幕，且在收購了「莫里斯、馬歇爾和福克納公司」後，自己成立「莫里斯公司」，由他自己監督公司的製造和商業活動。他現在決定把他永遠不覺得疲倦的精力用在一項新的計畫上：出版和書籍的設計。

1890年，在結識印刷大師艾默里·渥克(Emery Walker)後，他成立「克姆史考特出版社」。身為古書籍和手稿的收藏家，他對出版過程早已經有相當認識和了解。他這時收購了一家小印刷廠，並把它遷到他的工作室裡。他在那兒印刷的一些豪華版本的書籍，字體放大，使用一流品質的紙張，這些都是受到中世紀書籍的啟發，並且全都由他自己或柏恩瓊斯畫插圖。這家出版社出版的最有名書籍都是英國詩人喬塞(Geoffrey Chaucer)的作品，用的是根據15世紀義大利字體設計的哥德式鉛字字體，配上裝飾性的枝葉圖案，還有柏恩瓊斯的木刻。出版社使用的所有這些材料的器質都相當高級，連裝訂方式也十分豪華，目的是要重振當時正走向沒落的英國工藝技術。在書籍題材方面，莫里斯選擇他最喜歡的冰島傳說、羅塞蒂作品、他自己的羅曼史小說，還有中世紀作者的作品，包括特爾瓦(Chrétien de Troyes)：在7年當中，他一共出版了64本書。

威廉·莫里斯於1896年去世，據他的醫師說，他是死於「想要作真正的威廉·莫里斯，他的工作量比任何10個人都多。」但他所有的工作，不管是在紅屋或是在克姆史考特莊園，都不能算是完成——但一個人怎麼可能完成如此大量且多樣化的計畫？從傳統觀念來看，克姆史考特莊園從來就不是一個家庭住宅，而是一座巨大和永遠無窮無盡的形式與風格的實驗室。從它這兒產生對裝飾藝術的全面性革命，進而引發新藝術的無數變化，包括從美國自由風格到維也納分離主義風格都有。

「我們最後在一間房間裡坐下來……裡面仍然掛著一幅老舊帷幕，沒有美感價值，但現在已經褪色成令人看了覺得舒適的灰色調，和室內的寧靜氣氛十分和諧，如果把它換成顏色更鮮艷和更大膽的裝飾，那就很不搭調了。」

威廉·莫里斯，《虛構新聞》(News from Nowhere)，1890年

「我們走了進去⋯⋯一間房間走過一間⋯⋯最後來到這間奇怪、古老，卻雅致的小閣樓。有著很大的木頭屋頂，在以前，莊園的耕作工人和馬夫就在這兒睡覺，但從這裡面現在擺著一張小床、還有凌亂不堪的床墊、幾束乾枯的花、鳥兒的羽毛、一些小鳥的蛋殼來看，這兒曾經有小孩子住過。」

威廉・莫里斯，《虛構新聞》，1890年

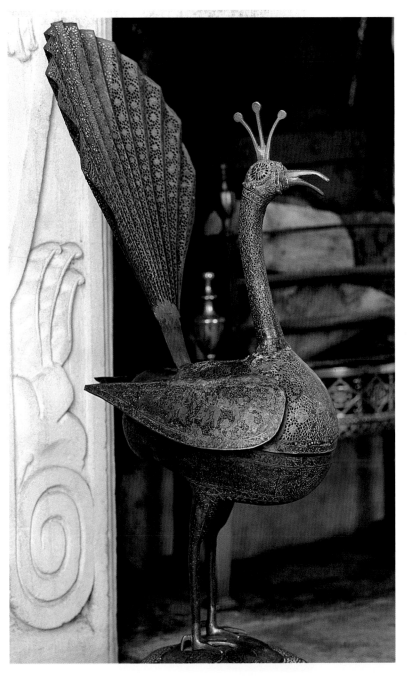

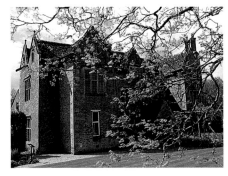

上圖
從花園看過去的克姆史考特莊園。雖然莫里斯偶爾提到，想要搬回大城市裡居住，但他只有偶爾離開這兒去處理一些生意上的事情，或是出遠門前往北歐國家旅行(最後一次是到挪威)。1896年10月3日，他在克姆史考特莊園平靜去世。他的遺體用一輛馬車載到村子裡的教堂，他曾經在豐收節慶時替這座教堂作過裝飾設計。他的墳墓就在村子裡的小墓園裡，由紅屋(他在這兒度過最快樂的歲月)的建築師菲立普・韋伯設計他的墳墓。

左圖
主畫室裡的一尊波斯鳥雕像。

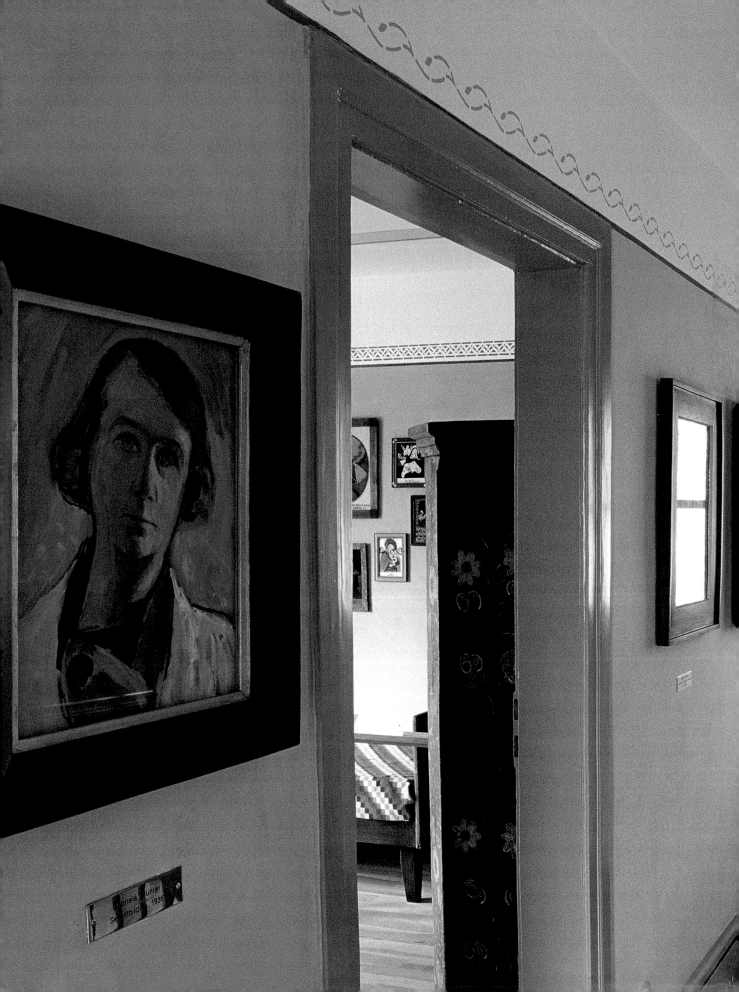

嘉布列·明特
Gabriele Münter

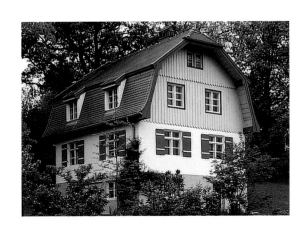

前頁
進門走道。

上圖
1909年6月,嘉布列·明特和她的愛人瓦希里·康定斯基決定搬到茂瑙,「薩維爾·史崔德(Xavier Streidl)的家,康定斯基第一次看到就愛上這棟新房子。他一直深愛著它。他花了很多時間考慮這一點。他設法要說服我,結果在那年夏末,我把那間別莊買了下來」(嘉布列·明特《日記》,1911年)。在這棟房子裡,藍騎士美學的大概輪廓就在這兒被設計出來。明特畫了幾幅這棟房子的畫,並且馬上成為新美學運動的象徵,以及讓人感受到她的幸福。跟康定斯基一樣,她很喜歡從一樓窗戶畫茂瑙這個小村子,畫出他們看到的屋頂、教堂以及古堡。

右上圖
嘉布列·明特

在瓦希里·康定斯基動身前往俄國,以及第一次世界大戰爆發之後,嘉布列·明特(Gabriele Munter,1877～1962年)選擇單獨留在茂瑙(Murnau)這個巴伐利亞的市集小鎮她自己的房子裡,而在戰前的那幾年當中,這棟房子已經成為當時德國最活躍和最有創意的前衛藝術中心。在接下來的幾十年當中,她繼續在她和康定斯基挑選的這棟屋子裡居住、工作,而這兒也慢慢轉變成奉獻給「藍騎士」(Blue Rider)藝術團體的一間畫廊。在1910年之後幫助把慕尼黑變成沒有對手的前衛藝術之都的那些女性藝術家,以及男性藝術家,後來也都全部來到茂瑙,他們也把他們的作品留下來,使得這兒逐漸成為這群藝術家專屬的畫廊。即使是在納粹統治的黑暗時期,明特的工作還是繼續在這個神奇的地方孤獨地發展,她四周則是被納粹第三帝國判定為墮落分子的那些藝術家。她後來把她設法保存下來的這些作品——這個團體的成員創作的油畫、水彩畫和素描——全部捐給慕尼黑市。命運之神似乎很喜歡嘲弄人,因為慕尼黑市政府選來放置這批獨特收藏的房子,就是另一位畫家的房子,他就是學院派畫家法蘭茲·范·倫巴赫(Franz von Lenbach,他最出名的事蹟是畫了將近80幅俾斯麥的畫像),他興建了一棟豪華的塔斯卡尼式別莊,希望在那兒成立一個畫廊,用來宣揚他的成就。

最右圖
在這棟真實的房子裡,明特不僅
忙著在家具上作畫,也在一些木
頭建材上畫上裝飾性圖案,像這
座樓梯,她的靈感則來自當地的
民間藝術。到這時期,她已經開
始收集巴伐利亞民間藝品,包括
對她自己及康定斯基的作品影響
極大的玻璃繪畫,以及一些宗教
雕刻,像是彩色的聖母小雕像。
其中一些就出現在她這一時期最
引人注目的一幅作品《黑色靜物》
(Dark Still Life)和其他作品中。

嘉布列‧明特和記憶之屋

1957年2月19日,就在她80歲生日的這一天,嘉布列‧明特正式把她的收藏捐給慕尼黑市政府。這是很驚人的收藏,共有25幅油畫和330幅素描,作畫者包括康定斯基和另外的藍騎士團體成員,像是奧古斯都‧麥基(August Macke)、法蘭茲‧馬克(Franz Marc)、亞列塞‧范‧賈倫斯基(Alexei von Jawlensky)和瑪莉安妮‧范‧韋夫金(Marianne von Werefkin),當然還有明特自己的作品。明特之所以能夠保存這麼多作品,主要是因為,她是在第一次世界大戰結束後,回到茂瑙這個小鎮的唯一一位藍騎士團體的藝術家。茂瑙距慕尼黑不遠,她和她的愛人康定斯基在這兒一起生活了好幾年,使得這兒成為這個革命性團體的中心。

康定斯基是在1896年從俄國抵達慕尼黑(賈倫斯基和韋夫金也是在同一年到達),當時,這個巴伐利亞首府,同時也是青年藝術風格(Jugendstil)發源地的大城市,是歐洲最令人興奮的藝術活動中心。康定斯基在史瓦賓區(Schwabing)中心的安米勒街(Ainmillerstrasse)租屋居住,距瑞士抽象派畫家保羅‧克利(Paul Klee)僅有幾步之遙。不久,他就開始到周遭鄉下地區旅遊,同時還帶著他在1901年創立的方陣美術學校(Phalanx School)的學生。

1904年,他發現了茂瑙,馬上深深愛上這個小鎮,愛上它的古老教堂、漆上閃閃發亮顏色的木造房屋、以及散布在史塔菲西湖(Staffelsee)上的7個田園風光的小島。1908年,在完成歐洲和北非的長途旅行回來後,他在當地的格里斯布勞(Griesbräu)旅社住了3星期,第二年,他決定在那兒找一間房子,讓他可以到那兒度過夏天,他最後選擇位在杜納伯(Dünaberg)的薩維爾‧史崔德(Xavier Streidl)以前的別莊。

嘉布列‧明特1877年出生於柏林,20歲進入杜塞道夫(Düsseldorf)的女子美術學校就讀。但是她對學校的教育方式感到失望,於是在第二年和她妹妹前往美國拜訪親戚,在那兒一直住到1900年。回到德國後,她進入女子藝術協會學習,並到方陣美術學校上課,就在那兒遇見並愛上了瓦希里‧康定斯基。3年後——儘管事實上他已經結婚——他們訂婚了。他不管到那兒,她都會跟在一旁,並且也跟他一樣愛上了茂瑙。

他們兩人選上這個風景如畫的小鎮,並且經常騎著腳踏車在附近遊賞,並不完全是因為他們很喜歡巴伐利亞的鄉間景色。在這個時候,茂瑙是仍然還流行在玻璃上作畫的最後一個小鎮,當地人根據他們獨特的地方傳統進行這種工藝活動。康定斯基不久前回到俄國時才再度激起他對所有形式的民間藝術的濃厚興趣,因此對茂瑙的這項民間工藝大為著迷,他不僅學會這種技巧,同時還把它應用在自己的藝術創作上,而且相當成功。

在此同時,慕尼黑的藝術生活絕對不沈悶,而且,康定斯基很樂於製造緋聞和造成轟動。1909年,他提出他的《V作品》(Composition V)參加由「新慕尼黑藝術協會」主辦的畫展,但不被評選錄取,他於是怒氣沖沖走出會場,並且成立「新藝術慕尼黑協會」對抗,加入他這個組織的有亞道夫‧卡諾特(Adolf Kanoldt)、賈倫斯基、韋夫金、艾福瑞‧庫賓(Alfred Kubin),當然,還有明特。

在湯豪瑟現代畫廊(Moderne Galerie Tannhauser)舉行過兩次畫展後,康定斯基在和賈倫斯基吵了一架後,在1911年11月20日辭去這個協會的主席。賈倫斯基這時候已經自行組成一個小團體。這個事件反而促成了「藍騎士」這個傑出的藝術團體的誕生,創始人是康定斯基、法蘭茲‧馬克和奧古斯都‧麥基,以及接下來一連好幾年夏天在茂瑙度過的密集創作的快樂時光。

過去幾年來,嘉布列‧明特一直鼓勵她的畫家同伴們臨摹茂瑙當地以宗教為題材的玻璃畫,這種民間藝術叫作「Hunterglasbilder」,在史塔菲西地區相當出名。就是這種玻璃上作畫的民間藝術讓康定斯基開始質疑,是不是一定要在繪畫中畫出具體的題材,接著,在擴大思索後,他開始朝抽象畫風發展。在此同時,他對民間藝術的興趣越來越強烈,於是促使他開始實驗採用大膽的色彩。茂瑙和周遭鄉間景色,提供了明特和康定斯基最理想的繪畫題材。

「我們先從理念談起，藝術家除了從外在世界接受印象之外，還不斷地在他們的內心世界裡累積經驗。他們一直在追尋各種藝術形態，而這樣的藝術形態應該排除所有的外在元素，以便只表達出最基本的要素──簡而言之，他們渴求的是一種藝術綜合體，這就好像是一種神奇的暗號，在精神層面裡，吸引越來越多的藝術家。」

嘉布列‧明特

下圖
一樓的巴伐利亞木頭火爐。1911年，藍騎士團體的所有領導人都會在明特的這棟屋子裡集會，大都在週末，特別是在夏天那幾個月。但明特很難相處，情緒不穩定，很快就和法蘭茲‧馬克、奧古斯都‧麥基以及他們的妻子發生吵架。康定斯基很清楚明特的這種心理問題(有時候，這種問題會在她的作品中明顯表現出來)，曾經多次寫信給她，規勸她要表現得更專心、更有活力和自制。還有，就是在這段期間，他們兩人的私人關係開始出現裂痕。

下頁
嘉布列‧明特收藏的部分作品，裝飾著茂瑙的牆壁。除了接待藍騎士的成員，明特和康定斯基也歡迎一些年輕藝術家前來茂瑙討論他們對現代藝術的看法。明特抓住機會，在她的《坐在扶手椅上的男人》(Man in an Armchair，1913年作品)裡畫了其中一位這樣的年輕藝術家，後來還在她的日記中描述當時的情景，「1913年夏天開始變熱的某天，穿著白色長褲的保羅‧克利前來拜訪，我們熱烈歡迎，認為他的白長褲正是夏天的象徵。他坐在我那張大大的「思考」扶手椅裡和康定斯基談話，突然之間，我覺得這整個情景就像一幅畫。我拿出隨身攜帶的素描本，很謹慎地完成一幅素描。白色長褲就在畫面中央，而這名男子和椅子形成右角度，和牆上的畫彷彿合併在一起。」

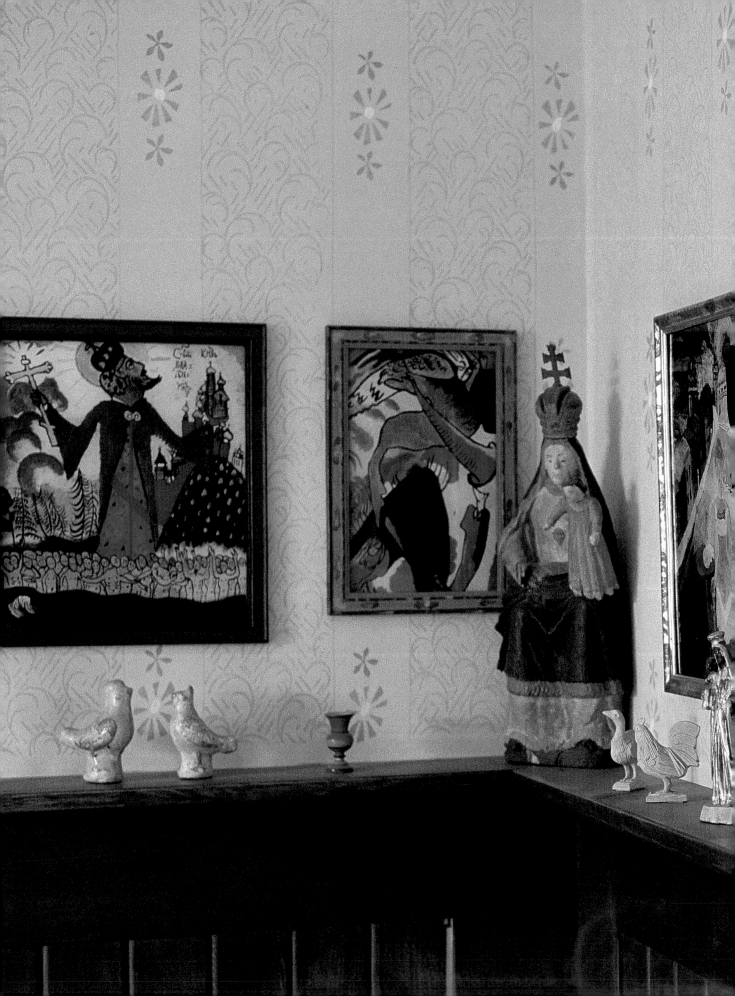

雖然他們這個時期的作品還不是抽象畫,但他們在使用具象元素時已經展現出令人欣喜的自由風格。在此同時,這兩位畫家開始覺得和慕尼黑的生活越來越疏遠,康定斯基後來回憶說:「當我回到慕尼黑時,一切都井然有序。在我看來,這真的是『美女與野獸』的王國。」明特在這個時期的作品,表現出和康定斯基作品具有一種完全共生的關係。她的《黑色靜物》和《桌前的康定斯基》(Kandinsky at a Table)(都是1911年作品),以及多幅自畫像,都表現出相同的衝動,想要透過情緒性地運用強烈衝突的色彩,來畫出周遭景物,以及極度簡化她的主題,甚至簡化到變形的程度。他們的房子成了所有探索這些主題的畫家的聚會中心。著名的《藍騎士年鑑》(Blaue Reiter Almanac)就是在這兒編輯,馬克作出很大貢獻。藍騎士這個小團體也是在這兒籌備他們的畫展,最出名的是1912年在柏林「狂飆」(Der Sturm)畫廊舉辦的畫展,和1914年在慕尼黑「新分離主義」(New Secession)畫廊舉行的畫展。康定斯基也是在這兒寫下他的第一篇藝術宣言,《論藝術精神》(Concerning the Spiritual in Art),接著,在這兒創作他的第一批半抽象作品——這是他的即興創作——並且寫出他的第一部劇本和詩集《聲音》(Klänge)。

1914年8月,大戰爆發,這些好朋友們被迫分散四處,很多人逃到中立國瑞士,康定斯基返回莫斯科,明特則前往慕尼黑。康定斯基從此再也沒有回到茂瑙,最後並且娶了一位將軍的女兒。在此同時,明特則過著漂泊的生活,先後在德國和北歐多個城市裡工作,最後才回到茂瑙,和她的伴侶,約翰尼斯‧艾克勒博士(Dr. Johannes Eichner)住在一起,時間從1929年一直到艾克勒在1958年去世為止。明特繼續作畫,同時在她的房子的地下室裡保留著藍騎士團體的大量作品,有油畫、水彩畫、素描和版畫,都出自這些極有創造力和創意的傑出藝術家,其中有些人,像是奧古斯都‧麥基和法蘭茲‧馬克,都於戰時死在前線。美麗的彩繪樓梯和家具,以及對康定斯基及她和他的愛情的回憶,使得嘉布列‧明特的這棟房子成為一座永遠的紀念堂,提醒世人記得一個驚人的藝術創新時代,也使得巴伐利亞成為20世紀初文化中的一個最有活力和最前衛的藝術中心。

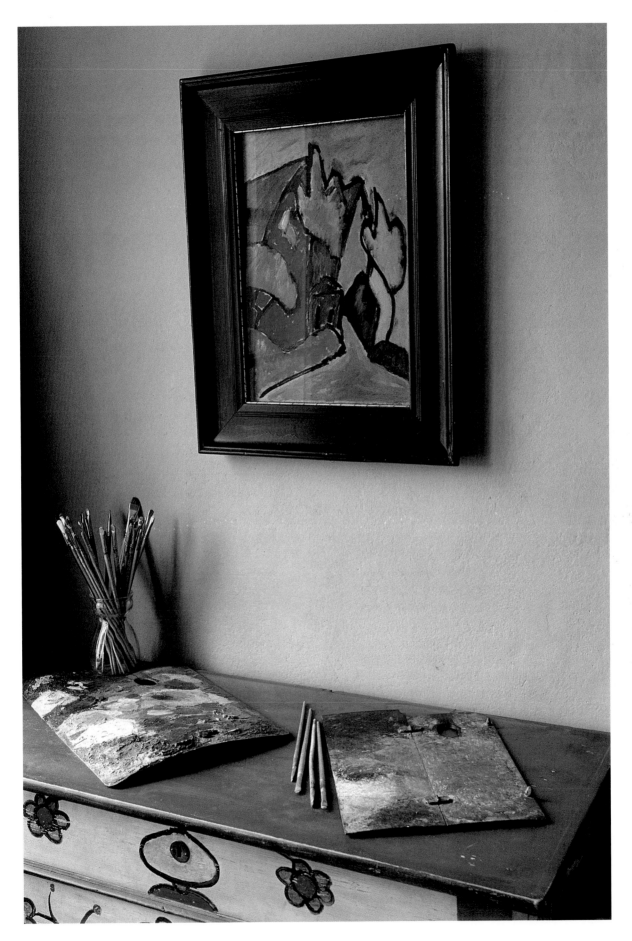

下圖
《畫架自畫像》(Self Portrait at the Easel)，嘉布列‧明特，大約畫於1911年。

右下圖
《七弦琴》(The Lyre)，康定斯基作品，1907年。康定斯基一直受到俄國民間藝術很深的影響，並且成為他在慕尼黑早期生涯中取之不盡的靈感來源。他後來對巴伐利亞民間藝術的興趣，則大大擴大了他的創作範圖，更豐富了他的作品風格。

「各種色彩的一大片山丘，你想畫，也可以畫。它們大小不一，但形狀則相同；換句話說，那兒只有一座山——底部很寬，兩旁膨脹，山頂圓而平坦。單純、平常的山丘，我們老是想像、但卻一直未親眼看到它們。」

瓦希里‧康定斯基，《山》(Hills)，取自《聲音》(Klänge)詩集，1913年

藍，藍升起，升起和落下。
某種尖、細的東西，汽笛聲響
進入但不穿透。
它在所有角落響起。
留下某種濃棕色，似乎是
永久停止。
似乎是，似乎是。
你必須把它們打開得更大，伸開你的雙臂。
更寬，更寬。

瓦希里‧康定斯基，《山》(Hills)，取自《聲音》(Klänge)詩集，1913年

「嘉布列‧明特是極有天分的畫家。她的才能也許是純女性化的。她的作品裡絕對看不出那種低俗的、追求流行的男性化的矯揉造作(不會有粗魯的筆觸或把一大團色彩潑在畫布上)。她的畫布上展現的是最謙虛的純藝術衝動。這些靜物和風景畫，將會永遠傳達出她的這種精神。她的真誠，顯示出一位女性的敏銳靈魂。」

瓦希里‧康定斯基，1913年

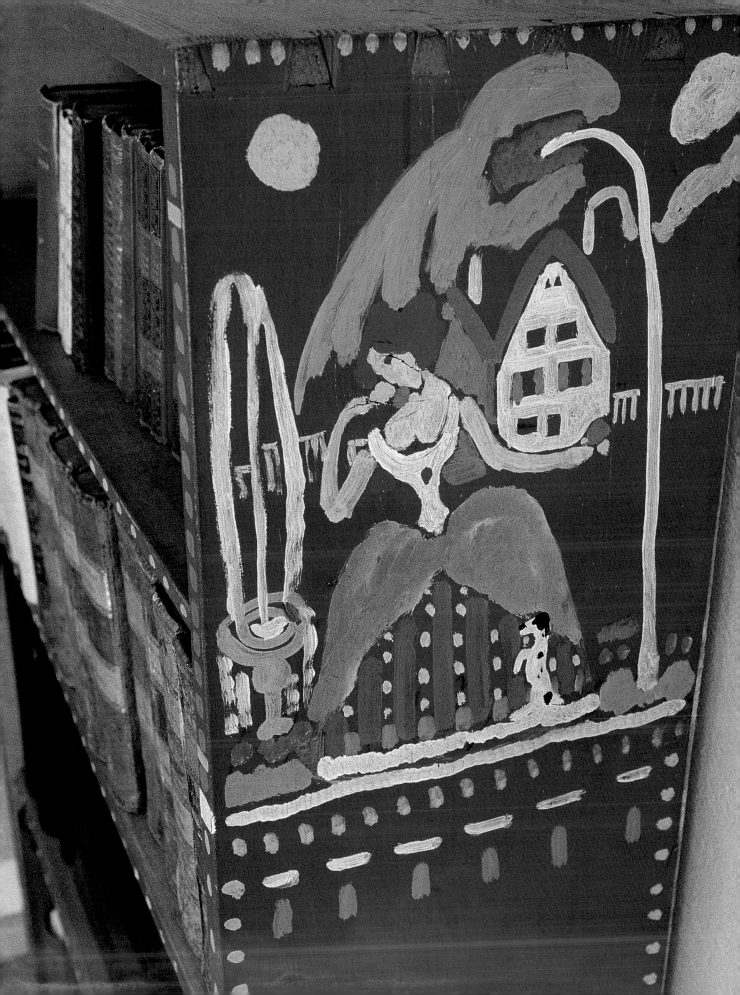

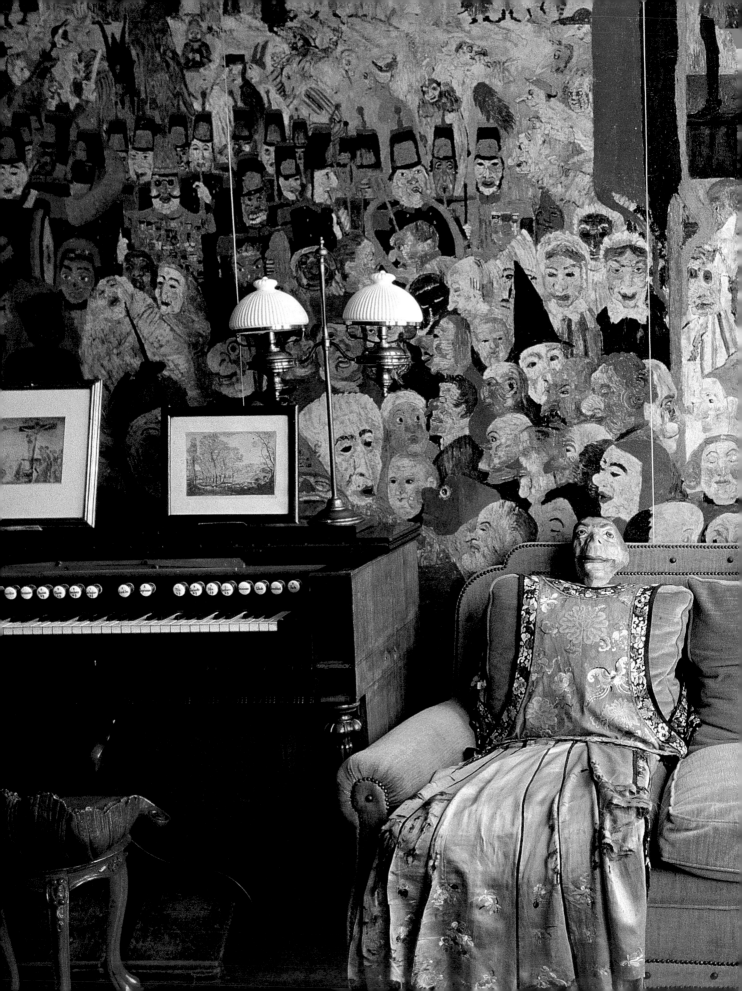

詹姆斯·恩索
James Ensor

詹姆斯·恩索(James Ensor,1860～1949年)的創作藝術,深深根植於他出生的比利時奧斯田(Ostend)小鎮的生活,與鎮上散發出來的氣氛。當地的一切全都能夠激發他的想像力:千變萬化的天空、經常看得到有錢水手身影的海灘、讓人迷惑的大海、狂野的嘉年華會、胸襟狹窄的中產階級和它的法蘭德斯文化(Flemish Culture,在這時期,很少人注意到它)。恩索也受到家族商店(目前還存在)的影響,在這家店裡,紀念品、模型船、以及奇形怪狀的貝殼,夾雜在嘉年華會的面具中——那是一個讓人精神錯亂和破除傳統的年代,歡娛與悲劇共存,為了追求狂歡,傳統價值往往被拋在一旁。

他也受到家人和家族背景的影響,那就像是一個幾乎具體的舒適、順從的小宇宙,代表著被壓抑和沈默。恩索的精神和畫作都相當怪異,他分別在布魯塞爾和巴黎努力過,但一連串的失敗,迫使他不得不回到奧斯田,直到晚年,他的才能才終於被發現,使他聲名大噪。

恩索以大膽、幽默的手法描繪他自己的小世界,並且樂於嘲諷自己,同時也能夠把他的家庭與畫室生活的微小宇宙淨化成一幅色彩鮮艷的圖畫,成為一個完整社會的縮影(包含了整個社會的傳統、傳奇、感性、活力與認同),表現在他的繪畫、素描、甚至他的音樂中。

擺在貨架上的一個戴著大禮帽的骷髏頭。恩索的幻想世界既怪異又病態，他經常以特有的冷嘲式幽默賣弄中世紀的死亡之舞風格。隨著他的作品變得越來越精細，他內心開始出現緊張，因為他一方面渴望昇華他根深蒂固的法蘭德斯文化的產物，一方面又存在著一種顯示出深沈憂鬱個性的孤獨天性。

下圖
今天去參觀詹姆斯‧恩索博物館的人，一進門就會感受到很大的震撼，因為這家商店和裡面的氣氛彷彿被時間凍結了；在第一次世界大戰之前那段美好時光裡，專門賣給度假者的紀念品和其他物品，都可以在這兒看到。其中很多都被這位畫家拿來當作繪畫主題，他的多產與取之不盡的想像力，似乎從不厭倦這些他很熟悉的童年世界物品。當年，他的母親、祖母和阿姨一方面經營這家商店，一面把他撫養長大。

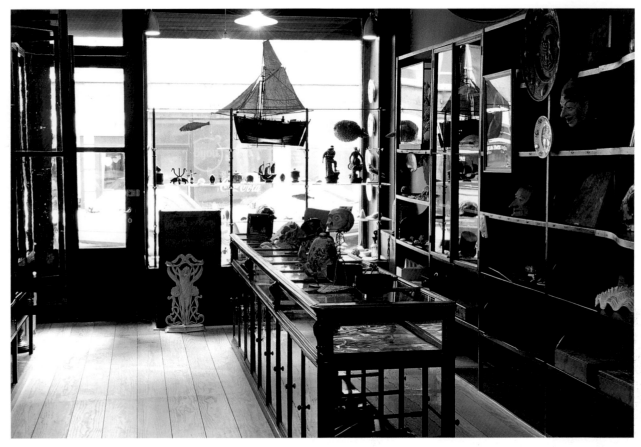

「奧斯田，大地與大海的樂園，奧斯田，淡水與海水的處女，我載著妳，在我夢中的彩色教堂裡。奧斯田，珍珠貝上的蛋白石王后，在我們眼中永遠純潔與可愛。」

詹姆斯‧恩索在75歲生日上的演說，1935年

右頁
家族商店裡的貨品，其中有些是恩索的個人收藏。

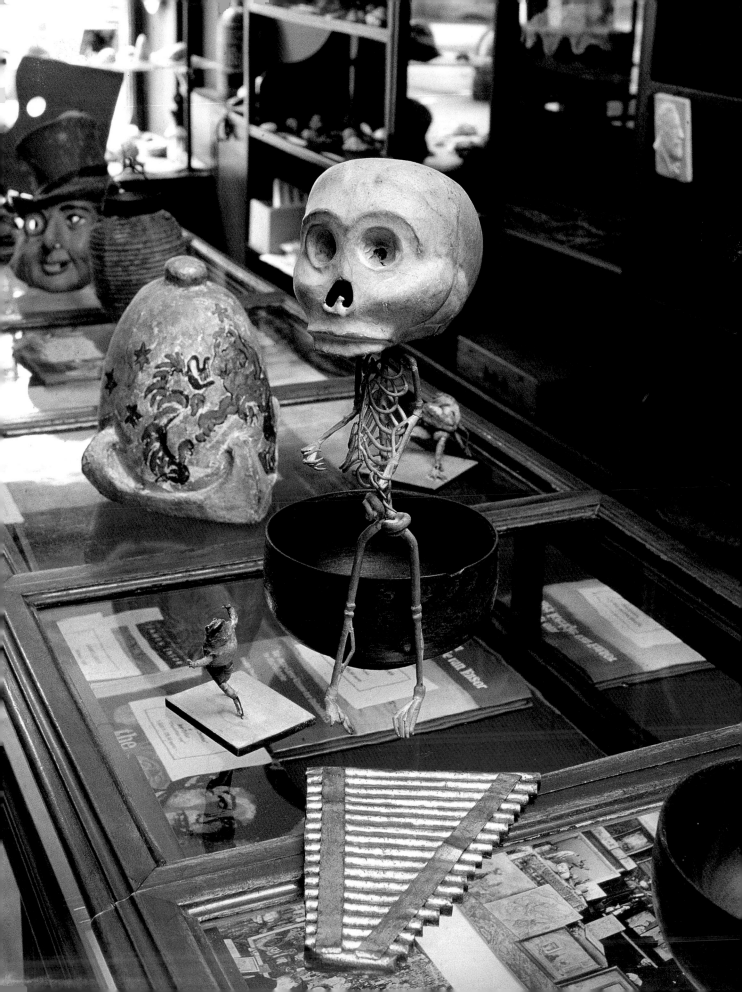

詹姆斯‧恩索:奧斯田隱士

雖然很多年未受到同胞重視(如果不是因為被視為是瘋子的話),詹姆斯‧恩索在提到自己的出身時還是表現得很驕傲,同時也語帶諷刺,「我出生於1860年4月13日,那天是星期五,維納斯女神日。沒錯!……黎明時分,維納斯女神來看我,面帶微笑,我們兩眼深情對看。呀!那雙美麗的眼睛,呈現藍綠色,還有長長的金色秀髮。維納斯女神是金髮美女,全身蓋滿泡沫。她散發出強烈的海水氣味。」他漫長的一生幾乎都在奧斯田度過,即使到了晚年,歐洲突然掀起一股懷舊風,因而替他帶來他幾乎不敢想像的名聲、榮耀和敬重,他也還是待在這兒。

他只離開過他出生的這個小鎮幾年時間,從1877年秋天到1880年,目的是要完成他在布魯塞爾美術學院的學業。但是,他並不喜歡這段時間的生活,並且把美術學院說成是「給近視者上的學校」。但他卻是在這所學校裡遇見克諾普夫(Fernand Khnopff)以及評論家、詩人兼畫家的席歐‧漢農(Théo Hannon),並透過這兩人結識雷克魯斯(Reclus)兄弟、自然主義大師卡蜜兒‧勒蒙尼耶(Camille Lemonnier)、菲立辛‧羅普斯(Félicien Rops)、厄尼斯特‧盧梭(Ernest Rousseau),以及畫家威利‧芬茲(Willy Finch)。恩索自己的作品則屬於寫實主義,並且開始在現代主義沙龍和畫展中獲得好評。不過,他於1898~99年冬天在巴黎舉行的個展,卻很失敗(一位藝評家甚至說他的作品是「垃圾」),此後,恩索就一直留在奧斯田。

藝術史學家福洛倫特‧菲爾斯(Florent Fels),在恩索去世前到這位畫家家裡訪問過,他企圖回憶當時鎮上的氣氛,「空氣中到處瀰漫海水的氣味,這等於告訴我們,我們已經接近他的小鎮和他的大海。戴著黑色面紗的婦女在街上急急趕路,兩旁都是有著垛口的紅磚房子,好像某人正在後頭追逐她們。她們快速奔向碼頭、牡蠣架、鹽棚、市場、以及擺上剛從大海中捕獲的新鮮魚貨的攤架……大海向四面八方擴展它的帝國領域,海水打在繫著繩索的繫纜樁和頭上,打在小船、領港船、以及漁船上,漁船上的漁網全都伸展開來,好像七弦琴,這些船隻都漆上鮮艷的色彩,以便在北方濃霧中能夠被看得很清楚。眼睛看得到的範圍內,都是粉紅與灰色的無限的大海地平線。」

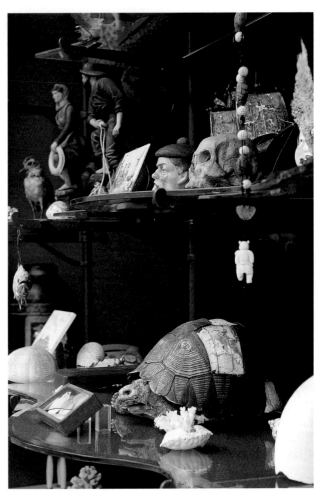

「我很高興獲知你對我的作品《面具人像》(Portrait with masks)的意見，以及你很好心的恭維和美言。站在畫前、並且目瞪口呆的那位醫師究竟是誰？他也像蛞蝓那樣專注凝視、並且猛吞口水？在短短20年之後，會再去看這幅畫的就只會剩下那些令人厭惡的蛞蝓和蝸牛了。」

詹姆斯・恩索，寫給愛瑪・蘭波特的信，1905年11月26日

奇形怪狀的面具(像圖中這些來自第一次世界大戰前法國歌舞昇平時代的嘉年華會面具)以及骷髏，在恩索的創作圖像中都扮演重要的角色。他特別喜愛把骷髏畫進他的作品中，像是《鏡中骷髏》(Mirror with Skeletons，1890年)、《自我取暖的骷髏》(Skeletons Warming Themselves，1905年)以及《打撞球的骷髏》(Skeletons Playing Billiards，1903年)，當然，還有《面具與死亡》(Masks and Death，1897年)。他的作品和死亡及法蘭德斯嘉年華會面具都有密切關係。

掛在客廳中的其中一幅作品是《骷髏為被吊死者爭吵》(Skeletons Quarrelling over a Hanged Man，1891年)，這一幅是臨摹抄本，原作目前被收藏在比利時安特衛普的「皇家美術館」(Koninklijk Museum voor Schone Kunsten)。恩索替他妹妹畫了一幅站在鋼琴前的裸體畫，畫面很美，作品標題《俄國音樂》(Russian Music，1881年)，同一年，他用這間客廳作背景，畫了很多作品，包括《中產階級客廳》(Le Salon bourgeois)、《藝術家之父畫像》(Portrait of the Artist's Father)，畫中人坐在壁爐前的扶手椅裡看書，以及《藝術家之母畫像》(Portrait of the Artist's Mother)。事實上，家裡所有房間全都被他畫進作品裡。他最親密的2幅描繪家人在這棟房子的房間內的作品，《悲傷女士》(Lady in Distress，1882年)和《黑衣女》(Dark Lady，1881年)，使得小說家尤金·德莫爾德(Eugène Demolder)不禁發出讚嘆：「如黃金般、響亮有力的光線之歌迴響著，在從窗簾後方拉下來的百葉窗縫隙裡滲透進來、灑落在天鵝絨帷幕與椅套上的光線中！我們竟然可以強烈感受到在這扇安詳、關著的窗戶後面的天空與陽光，並且經由一位美麗無比的女性訪客的這種簡單等待的動作，傳達出溫暖陽光的美麗詩歌！」

恩索經常用玩偶(像是圖中這些客廳中的玩偶)作為模特兒。

下圖
恩索在這間客廳畫過他的多位家人的畫像,特別是他的母親瑪莉‧凱撒琳(Marie-Catherine),他的阿姨瑪莉‧露易絲(Marie-Louise),以及他的妹妹蜜恰(Mitcha)。牆上掛著一幅《基督降臨布魯塞爾》(The Entry of Christ into Brussels,1888年)的臨摹抄本,原作目前被收藏在洛杉磯「蓋提博物館」(Getty Museum)。恩索的這些傑出作品是他漫長而緩慢的創作過程中累積下來的,他在1935年自己75歲生日時,發表的演說中就自己作了這樣的總結:「1885年,《基督光環》(Halos of Christ)或《光之敏感》(Sensitivities of Light),1887年《基督拯救聖安東尼》(Christ Rescuing St. Anthony),到了1888年的《基督降臨布魯塞爾》,則是這一系列作品的高峰,但也引來如潮水般的批評和辱罵。」

「觀察視野擴大到無限,自由、並且對美很敏感的一種視覺感,願意會不斷變化,並且以同樣的敏銳感窺探那些線條,以及這些線條構成的形狀和形式。是的!為了朱紅女神,我犧牲了驚奇和夢想。」

詹姆斯‧恩索

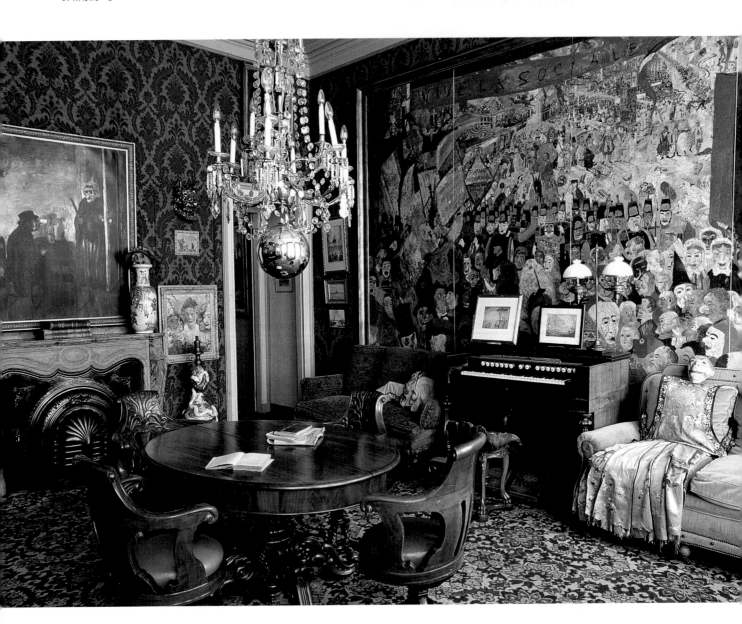

最左圖
客廳的大窗戶，出現在恩索的多幅畫作中。

左圖
恩索最擅長的骷髏裝飾擺設。

就是這樣的陰沈天空和灰色大海，成為恩索年輕時大部分作品的主要靈感。菲爾斯這樣說：「然而，還有更多天空，毫不心軟、沒有任何愛心的天空；離你很近的天空。陰暗、赤裸裸、毫無慰藉、沒有笑容、一板一眼的天空；簡而言之，所有這些天空只會更加深你的不幸。」他也強調海岸地區的艱困與貧窮，「這就是我們的北歐祖先辛苦工作的地方，他們的女人，不管是豐滿的北歐婦女，或是體型細緻的西班牙婦女，我想到，憤怒的大海把它的惡意吐向她們，也想到男人的無情怨恨，強風巨浪猛擊，摧毀我們勇敢和努力興建的住所。」恩索的童年是在女人當中度過的——他的母親、他的阿姨以及他的祖母。他的祖母主持家族商店，賣些寵物、紀念品和書籍等等。他後來在一封信中寫道：「我童年是在我父母的商店裡度過，四周都是奇怪的海中生物，美麗的珍珠貝殼，以及海中怪物和海中植物的怪異骷髏。」他家族婦人的節儉美德，促使他在1881年創作出以他的家人為主題的一系列初期作品，

像是《中產階級客廳》(The Bourageois Drawing Room)和《奧斯田的下午》(Afternoon in Ostend)，畫面中他的姊妹們坐在桌前，專心作女紅。他的妹妹蜜恰(Mitcha)，很快變成他的模特兒，坐著讓他畫出《黑衣女》，畫面中，一位全身黑衣的女人坐在窗簾前的一張椅子上，這個窗簾是拉上的，暗示屋外是很熱的艷陽天，和室內地毯及床的冷色調，正好形成強烈對比。恩索的英國父親，在這個女人國裡的地位微不足道，而且在結婚後不久，他就前往美國淘金。但後來，他破產回國，從此借酒澆愁，最後在1887年去世。恩索替臨終的父親畫了一幅畫像。儘管有這麼多事情，他還是很敬佩他的父親，並且對於父親當年鼓勵他學畫，一直心存感激。

父母去世後，恩索就把這間紀念品商店一直保持著原來的樣子，而且把它當成好像是一座聖殿，看起來是有點感傷，不過，它在他的藝術生涯中倒是一直扮演著重要的角色。菲爾斯回憶這間「阿拉丁洞穴」(Aladdin's Cave)有著豐富得令人驚訝的「女性瓷娃娃、瓶中船、珍珠貝殼製品、日本與中國瓷器、奇形怪狀的雕像……他的主要作品全都是在這間他

從小長大的商店裡完成的。」恩索早期的靜物作品，傳達出他對這個神奇地點的著迷：主面充滿各種巴洛克寶物和數不盡的怪異與美好的物品。

在這個時期裡，他的作品雖然受到美國畫家惠斯勒(Whistler)和法國畫家夏丹的影響，但他還是喜歡去回顧先前賣給觀光客的那些美麗貝殼。1890年，他畫了《畫室象徵》(Studio Attributes)，畫面裡有他從商店裡拿來的很多物品(特別是面具)，以及從家裡拿來的一些其他物品(像是盤子)，再加上一個古代雕刻和他自己的一些繪畫工具。恩索老年時，一再思念這處迷人的地點：「在我父母的商店裡，我看見美麗貝殼的波浪狀線條和彎曲的形狀，珍珠貝虹彩般的閃光，以及細緻的中國風味藝術品的豐富色調，以及最重要的——大海，無邊無際，永恆不變，讓我留下深刻的印象。」

恩索老家屋子裡的房間，雖然沈悶無趣，但一塵不染，十分整潔，帶給他兩種生活面，一方面讓他看清楚比利時法蘭德斯人的真實天性，另一方面向他展示他的藝術的真實天性。這種真實天性的表現，最好的例子就是他的作品《我最喜歡的房間》(My Favorite Room，1892年作品)，在這幅作品的畫面裡，一座壁爐和一架鋼琴，說明了法蘭德斯社會井然有序和可以預料的天性，畫面裡的牆壁替這間房間帶來一種覺得刺耳的興高采烈氣氛，好像在說，這種構圖的任務就是要轉變艱困的現實生活。

對一個在閣樓裡(他後來把他的畫室設在這兒)找到避風港的小男孩來說，他的幻想世界一定要超越這片灰色的景色，「仙女，食人魔，以及邪惡巨人的神祕的童話故事，斑駁的樓層，隱藏在黑白、灰銀相間的陰影中，也都讓我留下生動的印象。更不要說那處黑暗、嚇人的閣樓，充滿可怕的蜘蛛、古董、貝殼，來自遙遠大海那一頭的植物和動物，作工細緻的瓷器、赭色和血紅色的老舊衣服、紅色和白色珊瑚、猴子、龜甲、乾美人魚和好笑的人偶。」店裡出售的面具讓他深深著迷，並且入侵到他的畫作裡，讓他創作出奇形怪狀、嚇人的畫面。他特別著迷四旬齋前夕的嘉年華會。

就是這種狂歡節慶中的極度歡樂、喧鬧，人們帶著可怕、嘲笑性面具的大遊行，給了他靈感，讓他畫出他1889年的那幅傑作《基督降臨布魯塞爾》，這幅作品畫在用白鉛處理過的大畫布上，畫面表現出教條主義式的炫耀性動作，一幅大的遊行布條上寫著口號：「Vive la sociale」(全體人民萬歲)，一幅小布條則寫著：「Vive Jésus roi de Bruxelles」(耶穌萬歲，布魯塞爾之王)。在這種混亂、旋轉不停的活動、以及狂歡氣氛中，已經不可能分辨出哪一張可憐、古怪的臉孔是面具，或不是面具。這幅作品被捲起來，放在恩索的畫室裡很多年，直到最後，他才決定把它掛在客廳裡展示，替客廳中本來就很完美的傳統裝潢增添幾許驚奇。

他也在客廳掛上他的另一作品《坐在風琴前的恩索》(Ensor at the Harmonium，1933年作品)，他當時也許正在彈奏他的音樂作品《愛的階梯》(The Scales of Love)中的插曲，這是一部7幕的芭蕾舞默劇，1913年在奧斯田首演。

恩索也畫了多幅自畫像。這些自畫像，從《畫架前的藝術家自畫像》(Self-Portrait of the Artist at his Easel)到《戴著花帽的恩索》(Ensor in a Flowered Hat)，全都露出同樣驕傲的神情，但在此同時，那幅戴著花帽的自畫像卻讓人想起梵谷那幅有著點燃的蠟燭的自畫像(點燃的蠟燭讓梵谷可以在夜間作畫)。每一幅自畫像都顯示出他身為一位藝術家，在繪畫生涯的幾個階段中的態度的轉變。《大頭自畫像》(Self-Portrait with a Big Head)畫出一位優柔寡斷的年輕人，但也顯示出一些傲慢，難以掩飾他的野心。《畫架前自畫像》(Self-Portrait at the Easel，1890年作品)則描繪一名優雅、世故的男子，轉頭看著看畫的人，既不傲慢也不自大，而是相當輕鬆自在。這一系列的黑白自畫像，最後則顯示一位置身神祕陰影中的男子。畫室就是他的神奇王國，在這個純想像的世界裡，他可以隨心所欲地玩弄陰影與死亡。

左頁左圖

嘉年華會面具。

左頁左圖

嘉年華會面具。

左頁右圖

《面具自畫像》(Self-Portrait with Masks)，恩索作品，1889年。在他一輩子當中，恩索畫了多幅自畫像，並且和他之前的林布蘭一樣，不怕把自己畫成荒謬和可笑的模樣。在這幅作品裡，在類似於《基督降臨布魯塞爾》畫面中的人群當中，他利用在嘉年華會時可以穿著奇裝異服的機會，戴上女帽。在其他作品裡，也可以看到他穿著類似服裝，像是1883年作品，《戴著花帽的恩索》。

下圖

客廳裡的一些怪異的頭顱，在他畫出《基督降臨布魯塞爾》的那個時期裡，這對他的作品的影響極大，最明顯的例子就是《可怕的面具屋》(The Astonishment of the Mask House，1889年作品)和《戴面具的老婦人》(Old Woman with Masks，1889年作品)。

「呀！你應該在我們這個寬廣的、有著殘酷顏色的蛋白石天空下看看這些面具，他們悲慘地轉動著，彎腰駝背，在雨中可憐萬分，嚇壞了，同時又很傲慢和擔心，發出咕嚕和尖叫聲，他們的聲音尖銳、發出假音，或像是野外的號角聲，怪物的骷髏頭，激發出喜悅、令人料想不到的手勢，如野獸般不受控制。老舊的衣服裝飾著從月亮面具那兒抓來的彩虹色金幣，而在這些衣服下面的，則是如此令人厭惡、但也如此狂暴的人性。」

詹姆斯·恩索

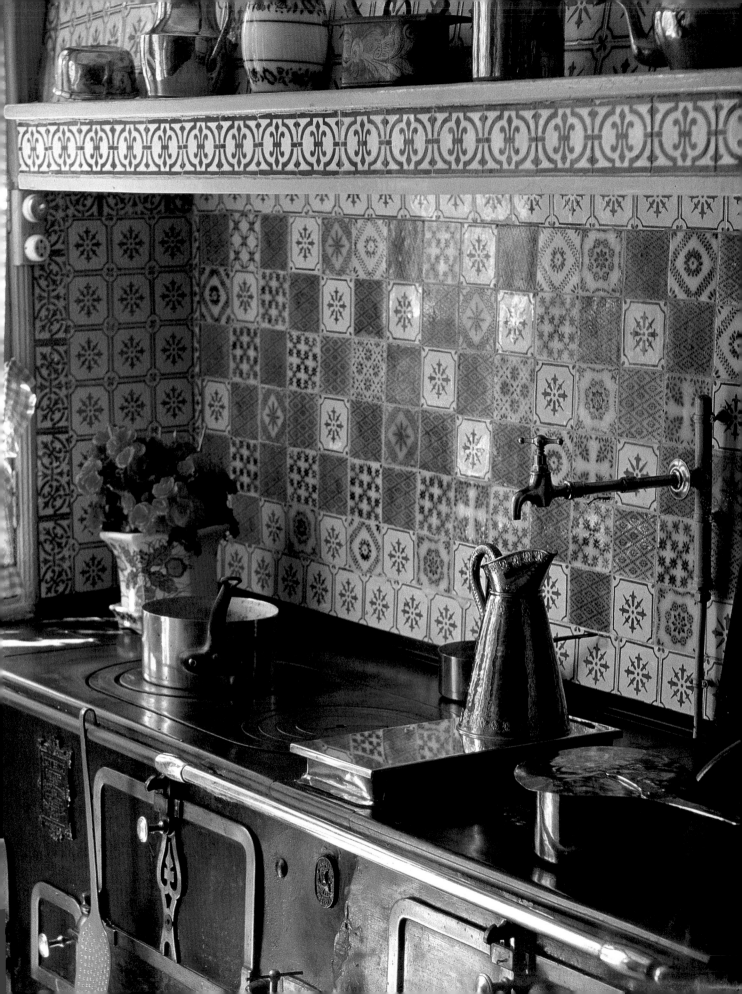

克勞德‧莫内
Claude Monet

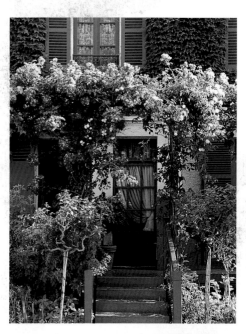

　　由於長壽和藝術成就來得很晚，這才使得克勞德‧莫内
(Claude Monet，1840～1926年)能夠有機會實現他的最
大夢想：他位於法國吉維尼的住家房子和花園。他已不再
年輕，也已經沒有矯健的身手可以在鄉間挖出一條溝渠，
可以讓他從一個特別的角度或在某種特定光線下作畫，於
是他著手創造一處極其繁茂和美麗的花園。莫内用高超的
技巧和知識來策劃和建設這處花園，他選擇特定植物與花
朵來種植，不管是普普通通的或是極其特殊的異國花木都
有，讓這處花園可以根據不同季節展現出各種色彩構圖，
並且還能迎合他的心境。他在花園裡加進一個很大的人工
湖，種滿各種美麗的水生植物，並有一座日本式的拱橋，
這使得他在自己家裡就可以得到他繪畫時要用到的很多理
想題材──他著名的《睡蓮》(Water Lilies)系列作品，就
是最有名的例子。他也在吉維尼累積極其可觀的藝術品收
藏，有他的朋友們創作的大量作品，包括素描、油畫和雕
刻作品，同時也收藏了當時一些極佳的日本版畫作品。吉
維尼因此成為有點像是印象派的藝術寶庫，一手創建這座
藝術寶庫，並且經常不斷更新其內容的這位大畫家，不僅
最後被公認是印象派的領導人物，更是印象派畫家中最傑
出的代表。莫内的名氣，把小小的吉維尼村轉變成一處充
滿活力和風景如畫的藝術殖民地，全世界的藝術家紛紛前
來朝聖，其中最主要的是來自美國的藝術家，他們作出極
大的貢獻，因而使得莫内和他的作品得以享有目前這種半
神聖的崇高地位。

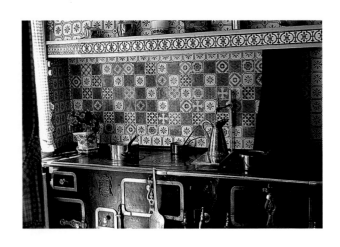

繪畫與樂園大門：
克勞德‧莫內在吉維尼

「想要了解克勞德‧莫內，他的特點，他的生活方式，他的內在天性，」藝術評論家古斯塔夫‧吉歐福洛伊(Gustave Geoffroy)如此說：「你必須親自到吉維尼看看。」莫內之所以會搬到位於法蘭西島區(île-de-France)與諾曼第區交界處的這棟房子裡，絕不是偶然。「真希望我在這兒可以找到落腳之處。」他先是在艾頗特(Epte)河河谷尋找了好久，然後在踏上塞納河河岸後，才終於說出這句話。沒錯，他會落腳在法國這一地區，絕不是偶然的。他在1876年就已經發現它，當時，他經常到羅登堡莊園(Rottembourg)作客，這是當時一位極有影響力的富商恩尼斯特‧霍斯席德(Ernest Hoschédé)的鄉間別墅，此人也是很專業的藝術品鑑賞家，買過莫內的幾幅作品。莫內也到他的畫家朋友卡洛魯斯‧杜蘭(Carolus-Duran)家中作客幾次。卡洛魯斯‧杜蘭的住處離霍斯席德的莊園不遠。

莫內在這個地區察看了幾個星期之後，最後決定在吉維尼住下。他之所以作出如此重大的這個決定，主要是基於幾個重要考慮。便利是很重要的一個因素——從這兒到巴黎相當快，而且很方便，因為有小火車行駛在從吉維尼到費南(Vernon)的一條鐵路支線上，到了費南，就可以換車前往巴黎。但最重要的是，他被這兒變化無窮的天空、令人神魂顛倒的美麗風景深深吸引，尤其是這兒就在塞納河岸邊，因為他很喜歡這條河流，並且很驕傲地擁有4艘小船。另外還有2條河流蜿蜒流過這個地區，也是促使他作出決定的重要原因之一，這使得他深信，這一大片溫和、翠綠的鄉間土地，正是他理想的住處。瑪莉安妮‧艾凡特(Marianne Alphant)對於他為何作出這項決定，提出客觀的分析：「就如同先前在亞爾嘉杜(Argenteuil)和維特尼(Vétheuil)，他並沒有看錯，身為風景畫家，他本能地遵守在挑選定居地點時的最古老原則——位於河谷中的某段，要有一條蜿蜒流過的河流，並要有一個地理屏障，可以提供保護。這些地形上的完美條件，正好符合他的需要。莫內這時正好走到他生命的一半。展現在他眼前的，不僅僅是這處點綴著白楊木的美麗景色，這兒還有盛開的蘭花，象徵著充滿希望的前途，還有遠處的藍色山脈；他放眼凝望的這處景色，也包含了藝術冒險的種子，讓他的藝術旅途在往後又沿續了43年之久。」

讓莫內深深著迷的這棟房子，屬於來自法屬哥德洛普島(Guadeloupe)的一位商人，他把這棟房子裝修得帶有幾分殖民地色彩，更增添它的迷人氣息。它的大小剛剛好，一樓有4間房間，二樓有4間臥室，2間閣樓，1間地窖，另外還有1間

廂房，莫內可以把畫室設在裡面。他決定把它租下來，並在1883年4月底搬了進去，另一位印象派畫家馬奈(Edouard Manet)去世的消息也正好在這時候傳到他耳中。還有，這一年一開始就很不順利，他在杜朗‧魯埃(Durand-Ruel)畫廊舉行的個展並未獲得好評：「徹底失敗。」他如此苦澀地說。他可能必須再等上7年，才有能力把這棟房子買下。在他的經紀人宣布破產後，他的日子過得更艱苦，而他的生活方式又讓他完全無法省下錢來(他仍然聘請2位廚師，而他當時的收入卻越來越少，不僅必須負擔他自己子女的教育費用，還必須負擔愛莉絲‧霍斯席德(Alice Hoschédé)子女的教育費用，因為他的丈夫恩尼斯特在1877年突然在財務上遭遇重大挫折，逼得他離家出走)。但在1889年，在和羅丹舉行過一次聯展後，他開始受到一些重視。這使得他得以對房子進行大整修，並著手興建第二間畫室，把花園擴大，並建造一間溫室，種植很多熱帶植物。接下來，他更把菜園也擴大了。

他相當費心照顧花園，不斷播種和種植新品種的花，還故意完全不遵守任何建築原則——他採用跟他作畫時的相同構圖方式來安排他花園裡的花。吉歐福洛伊(Geoffroy)每次拜訪吉維尼時，都會有全新的感受，他企圖說出那樣的感受：「在推開吉維尼的那扇小小的大門後，幾乎不管任何季節，你都會覺得，好像踏進樂園的大門。這兒是花的國度，充滿醉人的色彩和香氣。每個月分都有盛開的鮮花，從紫丁香、鳶尾花到菊花與金蓮花。杜鵑花、繡球花、毛地黃、蜀葵、勿忘我、紫羅蘭，開得極其燦爛的大花朵和楚楚動人的小花，混雜在一起，交互替換，受到技藝最高超的園丁的照料，大師那一雙永遠不會看錯的眼睛則在一旁嚴厲監視。」在他的朋友當中，莫內對那些也同樣愛好園藝的朋友特別重視。其中一位就是歐塔夫‧米爾伯(Octave Mirbeau)，他是新聞記者和藝術評論家，並且是距吉維尼不遠的瑪德琳莊園的住戶，他寫信給莫內，「我非常高興，你邀請我和內人前去作客，我們可以聊聊花園的事情。藝術和大自然其實都很無意義，只有土地才是最重要的……我可以盯著一塊泥土看上好幾個小時……我深愛腐爛的植物和泥土，把它看成好像是美麗的婦人。」

除了花園，那處人工湖也擴大和改建。莫內甚至獲得市長的許可，把他的花園擴大到鐵路線的另一邊，但這使得克里蒙梭(Georges Clemenceau)忍不住抱怨說，莫內有自己的私人鐵路、同時還能夠改變艾頗特河的河道，以便製造出一連串的小池塘！

左頁
吉維尼廚房內一角。美食家莫內都是親自調製沙拉，然後把它端上餐桌。對於一些特別的美食，他都有很好的構想，像是蘆筍不應該煮得過熟，豬肉應該加上大蒜在火爐裡用橄欖油烹煮，在烤鴨時，最後的處理步驟都由他親手處理。他的鵝肝醬都來自亞爾薩斯產地(Alsace)，松露則來自培里哥(Périgord)，在烹煮扁豆時，則一定要加進香特尼美酒(Chanturne)，他喜歡的美食可說不勝枚舉。

下圖
廚房裡的廚具。莫內一直抱怨找不到令他感到完全滿意的廚師，吉維尼的廚房人手的流動率一直很高。最後，他總算找到一位真正高明的廚師，瑪桂萊(Marguerite)，廚藝無人能及。莫內對她極其欣賞，當她結婚時，莫內立即聘請她的丈夫當他的美酒總管，以便把她留下來。

下頁
莫內收藏的彩色陶器，全都擺在餐廳裡。

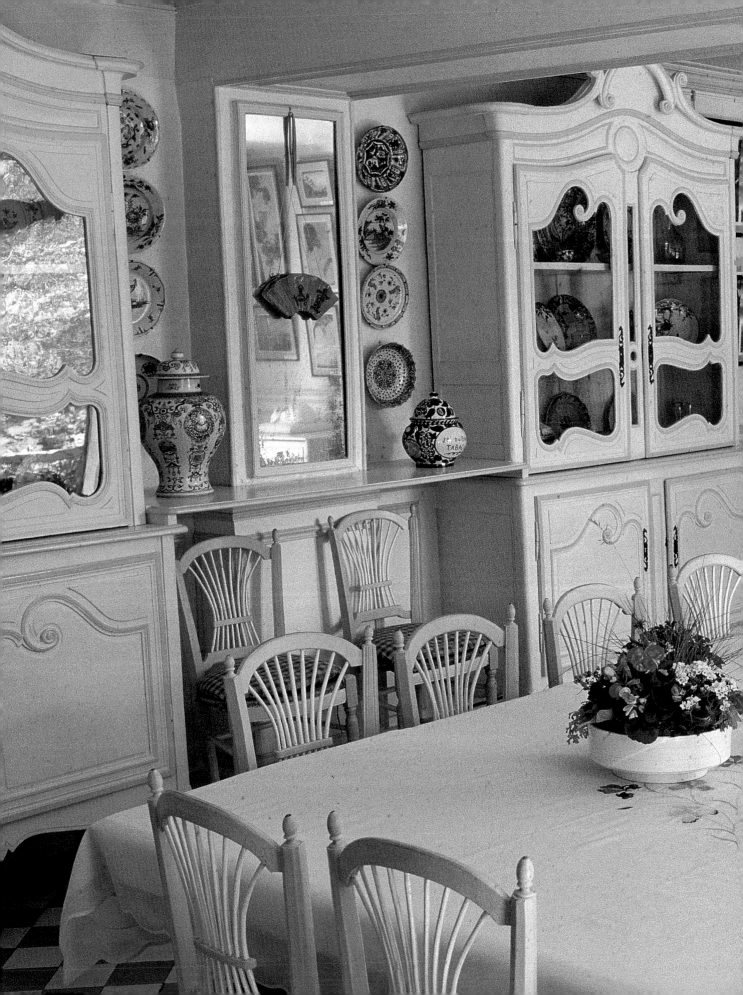

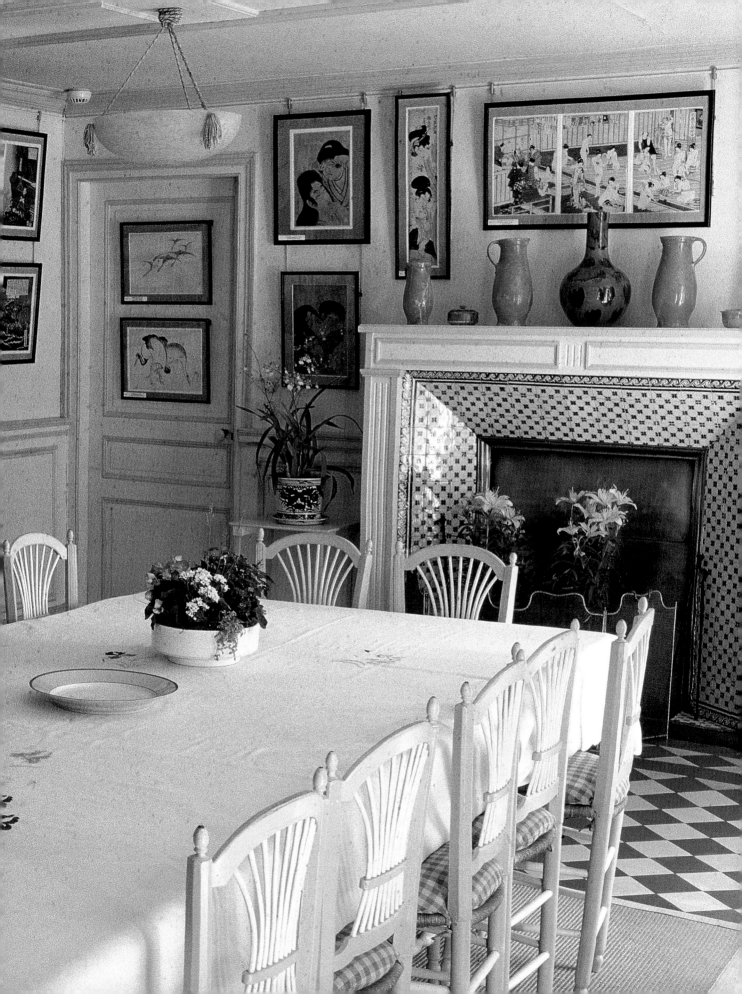

右圖
餐廳櫥櫃裡放著莫內收藏的精美彩陶器。

下圖
莫內眾多日本浮世繪收藏中的幾幅。他的日本浮世繪收藏是當時法國最佳和最豐富的：莫內對日本浮世繪的知識，已經達到鑑賞行家的程度，他的興趣不在風景畫，而在於描繪日本城市與農村人民生活的畫面，以及劇院及仕女畫等。1880年代末期，他暫時不畫風景畫，轉而專心畫仕女畫，甚至找到一位特別適合他的模特兒。但他的妻子，愛莉絲，十分生氣，揚言說，如果那個模特兒膽敢踏進家門一步，她就離家出走，所以，莫內放棄計畫，再度恢復他最喜歡的繪畫題材，而且從此不敢再畫仕女畫。

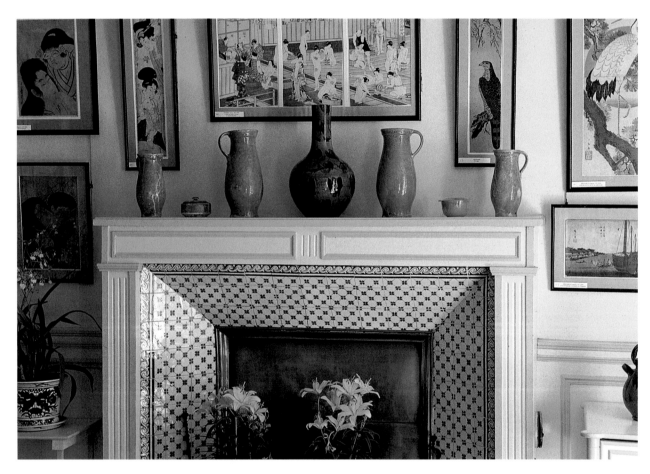

「3月播下草種，再種些金蓮花，除了花園裡的植物，還要特別注意溫室裡的大岩桐、蘭花等等。整理庭園周圍的花壇，架上鐵線，供鐵線蓮和玫瑰攀爬……」

克勞德・莫內，寫給他的園丁的信，1900年

楊柳樹點綴在湖邊，湖上還有一座紫藤纏繞的日本橋，要上橋必須經過一條長滿竹子、杜鵑和雲杉的濃密森林的小徑。湖中的另一種裝飾特色——睡蓮，不僅成為莫內無數靈感的來源，同時也是他遭遇的最大和最大膽的挑戰，這項成就最後終於讓他獲得一項殊榮：巴黎的橘園博物館(Orangerie)展出他的睡蓮巨幅創作。

吉維尼附近鄉間，在1890年為莫內提供兩項重要的繪畫題材，白楊樹和乾草堆。這一家子共有8個小孩，一部分是莫內的小孩，其餘則是愛莉絲的，愛莉絲更在2年後成為他的合法妻子。這麼一大家子早已引起當地人的很大興趣。他們甚至更驚訝地發現，莫內正在畫他們田埂間的樹木，而且畫得幾近瘋近，他們馬上揚言要把這些樹砍掉，除非他付錢給他們。當他把注意力轉移到乾草堆時，這些狡滑的農人再度威脅他，揚言如果不給他們錢，他們就要把這些草堆拆掉。面對這些不友善的態度，莫內覺得很厭煩，於是待在自家花園裡的時間越來越長，園裡四季不斷變化的美景，帶給他源源不斷的靈感和快樂。

這全家人的生活節奏，全都由莫內操控。每天早上4到5點之間，他會拉起百葉窗，看看天空，如果天氣不好，他可能再回到床上睡覺，享受稍晚再度起床的樂趣。吉維尼的早餐是英國式的，是莫內早年在倫敦居住時養成的習慣，內容有茶、牛奶、乳酪、冷肉、蛋、烤香腸、麵包與火腿。吃完早餐，他開始工作，可能到戶外寫生，或是在他的兩間畫室的其中一間工作。11點左右，他回到屋裡，12點午餐。餐後，喝點咖啡，休息一下，他就回去工作，一直到吃晚餐前才停止。晚餐在7點準時開動。全家人必須嚴格遵守他的時間表，不得違背。

除了繪畫和難得離開吉維尼出外旅行之外，最占據他的時間和讓他分心的，就是絡繹不絕的訪客，以及家人的來訪，在星期天時往往讓花園裡到處是他的小孩和孫子。他的朋友也很多——馬拉米(Stéphane Mallarmé)、莫里梭(Berthe Morisot)、杜朗‧魯埃、西斯利(Sisley)、畢卡索(他有一陣子住在吉維尼附近)、瑪莉‧卡沙特(莫內以前的學生)、雷諾瓦、凱利波特(Caillebotte)和吉歐福洛伊，吉歐福洛伊還介紹克里蒙梭與莫內認識。

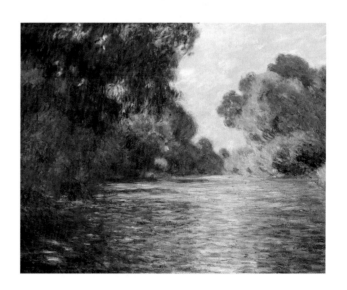

右圖
從藍色客廳過去的廚房，莫內在吉維尼接待過很多訪客，一開始都是他的家人及親戚，人數成倍數增加。藝術收藏家和經紀人也是常客，像是杜朗‧魯埃和伯恩罕兄弟。這些訪客的拜訪過程都一成不變，先是參觀畫室，接著，到花園走一走，然後再回到屋裡。

最右圖
藍色客廳裡的書櫃。莫內很喜歡讀書，最欣賞當時一些作家的作品，其中有些作家還是他的好朋友。

下圖
藍色客廳裡的老掛鐘和日本浮世繪版畫。

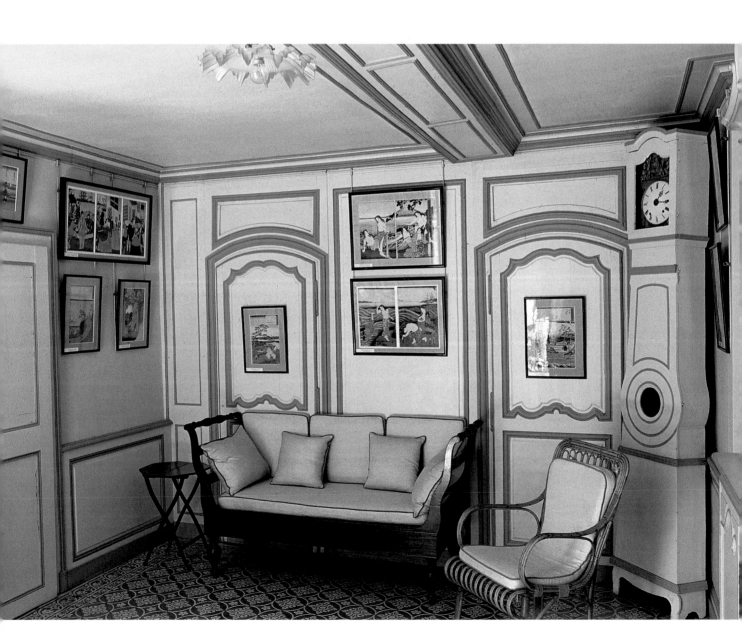

「冬天，一間中等大小的溫室，保護著他最寶貝的菊花，黃金色和深色，各種色彩都有，除此之外，還有很多美麗絕倫的蘭花。到了夏天，花兒盛開，苔蘚組成像綠色天鵝絨的地毯，流水滴落，發出潺潺聲。在寧靜的鄉間裡，這像是一處綠洲，默默佇立在大雪中。」

古斯塔夫·吉歐福洛伊，《莫內的生平與作品》(Monet, sa vie, son oeuvre)，1922年

塞尚在1894年11月來訪，住在吉維尼的鮑迪旅館(Hôtel Baudy)，但後來卻不告而別，也沒有留下他的畫作。最後則是來自美國的一些藝術家，他們是來朝聖的；第一位來到的是席奧多·魯賓遜(Theodore Robinson)，受到莫內熱烈款待。接著來訪的，有米卡福(Willard Metcalf)、福萊西克(Frederick Carl Frieseke)、布瑞克(John Leslie Breck)、米勒(Richard Emil Miller)以及巴特勒(Theodore Earl Butler)。巴特勒後來還娶了愛莉絲的女兒蘇珊妮。鮑迪旅館不斷進行整修，以便接待這些絡繹不絕的藝術家，並增建一處網球場和2間畫室，甚至還提供繪畫材料給這些不尋常的住客。不久，這個原本寧靜的小村落出現了至少40位畫家的畫室，世界各地的藝術家不斷來到吉維尼，希望加入印象派的這個勝利行列，其中包括來自捷克的拉丁斯基(Radinsky)，來自挪威的索雷(Thornley)，來自英國的華森(Watson)，以及來自蘇格蘭的戴斯(Dice)。莫內的名聲這時已經很大，以至於一位新聞記者在他的信中還特別附上吉維尼當地流行的這樣一首歌謠，「莫內先生，不管是在冬天寒冷或夏日酷熱，他的眼睛永遠不會出錯，在吉維尼生活和畫畫，靠近在尤里的費南。」

莫內工作時精力充沛，同時也很喜歡看書，他最喜歡的作者有巴爾札克、雨果、托爾斯泰、福樓拜、易卜生、龔顧爾(Edmond de Goncourt)、左拉、米爾伯，以及威哈倫(Verhaeren)。他花了很多時間和精力看他收藏的這些藏書。他的家具——除了一些珍貴的塔斯卡尼產品之外——都很簡單，但他的藝術品收藏卻很傑出。其中很多作品都是禮物，像是卡洛魯斯·杜蘭替莫內畫的一幅畫像，以及羅丹的一些

小雕像，其他的收藏則是莫內拿他自己的作品交換朋友的作品而來。吉歐福洛伊曾經很高興地描述莫內的臥室，他把所有的寶物都收藏在那兒，「這不僅僅只是一間臥室，同時也是畫廊，更是博物館，收藏了很多他同輩藝術家，或是他很欣賞的藝術家的作品。環顧四周，他可以看見法國畫家柯洛(Corot)畫的一幅義大利風景畫、4幅戎金(Jongkind)作品、戴拉克魯瓦的2幅水彩和1幅素描、水彩，楓丹·拉圖爾(Fantin-Latour)的1幅素描、蓋斯(Constantin Guys)的一套素描、布廷(Boudin)的2幅寫生、4幅馬奈作品、竇加的一幅作品、《浴缸》(The Bathtub)、2幅凱利波特作品、畢沙羅(Pissarro)的三幅風景畫、席斯利的一幅風景畫……」這分長長的收藏清單也包括12幅塞尚作品、9幅雷諾瓦作品、5幅莫里梭作品、1幅維亞爾(Vuillard)作品，和1幅馬爾凱(Marquet)作品。

除了這些收藏，莫內還特別喜歡日本的浮世繪版畫。他收藏大量日本浮世繪版畫，在當時眾多同輩藝術家中，毫無疑問的，他收藏的日本浮世繪版畫最多、最好，甚至還超過梵谷在安特衛普的收藏精品。莫內宣稱，他對日本江戶時期的浮世繪版畫產生興趣，最早是在1871年他前往荷蘭薩安丹旅行寫生期間，而歐塔夫·米爾伯則在他的小說《La 628-E8》中改編了莫內的這段經歷：「在這趟旅程中，我經常想到克勞德·莫內大約50年前的那次荷蘭神奇繪畫之旅，他打開一個包裹，看到他這輩子曾經見過的第一幅最精美的日本浮世繪版畫……莫內回到家裡，興奮得有點好像精神錯亂，他把這幅畫攤開來」。

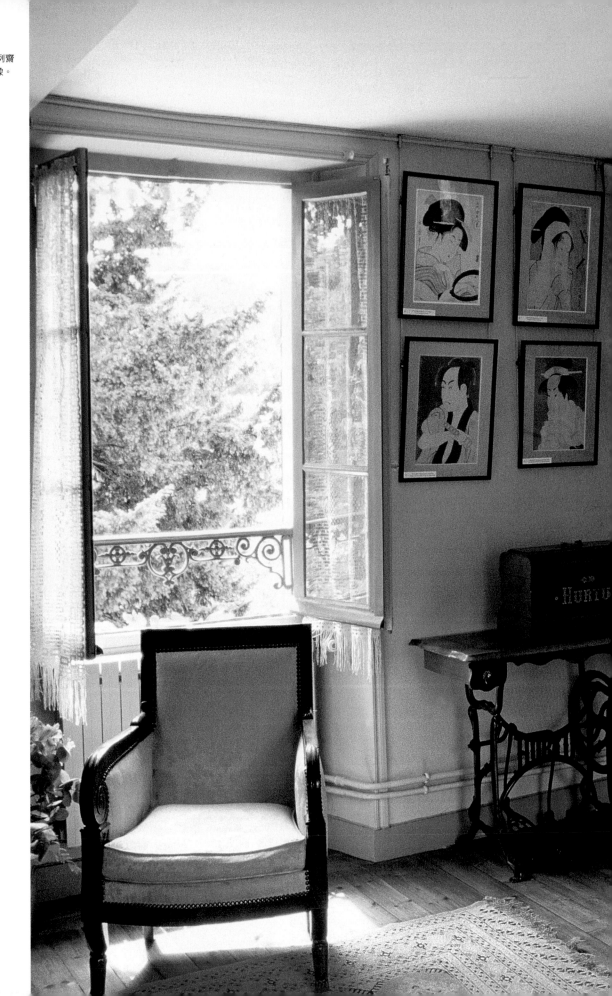

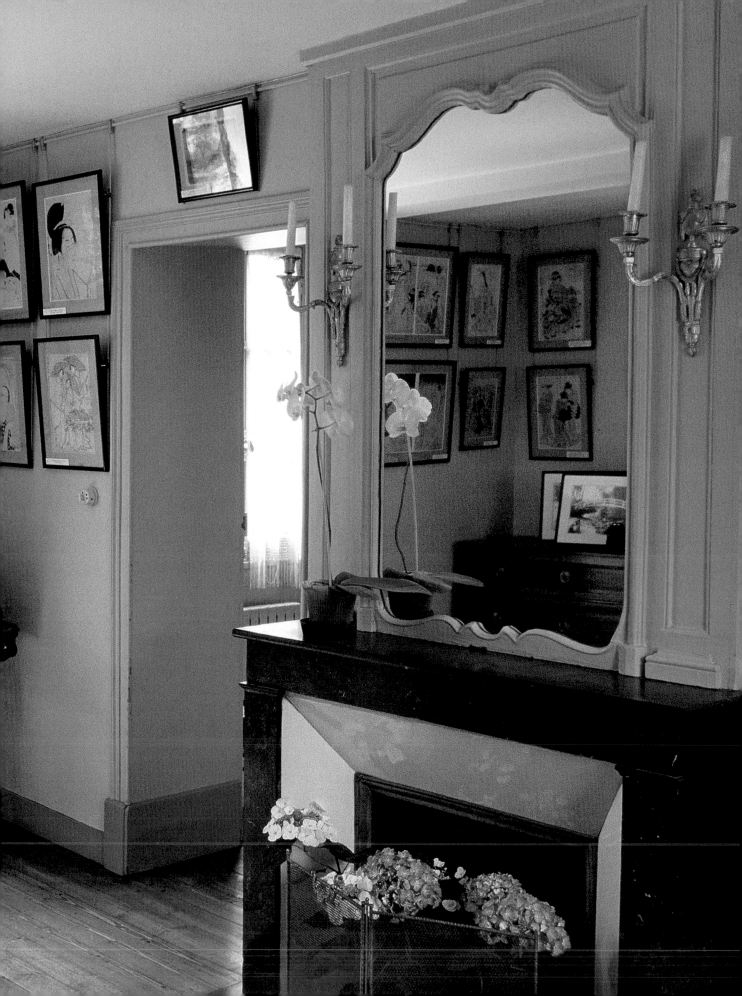

米爾伯小說中繼續描述:「他當時還不知道,他的這些收藏中,最精美和最珍貴的是葛飾北齋(Katsushika Hokusai)和喜多川歌麿(Kitagawa Utamaro)這兩位浮世繪大師的作品……這不但代表莫內開始進行他往後著名的藝術品收藏,也象徵19世紀末法國繪畫的一次新發展。」

這則故事的真實性還有待證實,但莫內本人很喜歡把這則故事告訴他的朋友與家人。但是這種說法倒是很有可能,因為他極著名的一幅標題為《沈思:坐在沙發上的莫內夫人》(Meditation: Madame Monet on the Sofa)的作品,就是莫內在這一年旅行途中畫的,畫面中可以看到紙扇和瓷器這些日本風格的裝飾品。撒穆爾‧賓(Samuel Bing)在1879年開設畫廊,專門出售日本浮世繪版畫,莫內成了他的忠實客戶。

龔顧爾說:「莫內經常造訪賓的畫廊,一頭鑽進專門用來存放日本浮世繪版畫的那間小而簡陋的閣樓。」吉維尼的另一位訪客是日本學者林忠正(Tadamasa Hayashi)。龔顧爾當時正在撰寫有關北齋和歌麿的研究論文,林忠正提供他一些相關資料。林忠正同時也是藝術品經紀商,是很精明的商人,但也很欣賞印象派作品,所以莫內才能夠用他自己的作品,向他交換日本浮世繪大師的作品,包括古代和現代。莫內的收藏當中,雖然只有很少的幾幅鈴木春信(Harunobu)的作品,但他還是設法收藏了大量的其他日本浮世繪大師的作品,包括葛飾北齋、喜多川歌麿和歌川豐國(Toyokuni),另外還有東洌齋寫樂(Toshusai Sharaku)畫的3幅很精彩的能劇演員畫像,以及一些19世紀末的作品,當時的畫面中已經開始有外國人出現。令人感到奇怪的是,他對於以花鳥為題材的浮世繪作品竟然一點興趣也沒有。

1892年莫內的盧昂大教堂(Rouen Cathedral)系列作品極其成功,1895年冬天他前往挪威進行一次完美的繪畫之旅,此後他專心在他的花園與湖上作畫,這也等於是他的藝術實驗室。對此,瑪莉安妮‧艾凡特(Marianne Alphant)提出她的細密觀察,「莫內逐漸放棄在畫室裡作畫……改而採取一種複雜的繪畫路線,有點神祕地結合了他的繪畫、花園和他的住屋。沒有固定的繪畫路線,而是根據季節、一天當中的時間、以及親近程度而不斷進行變化。」到了他漫長一生的最後階段,莫內已經分不清他的畫和花園,這兩者就好像在鏡中對看,對於像莫內這樣的畫家來說,這種情況讓他覺得很得意,同時也很沮喪,因為莫內一直不滿意自己的作品,並且一直不斷努力地要使自己的作品達到更完美程度。

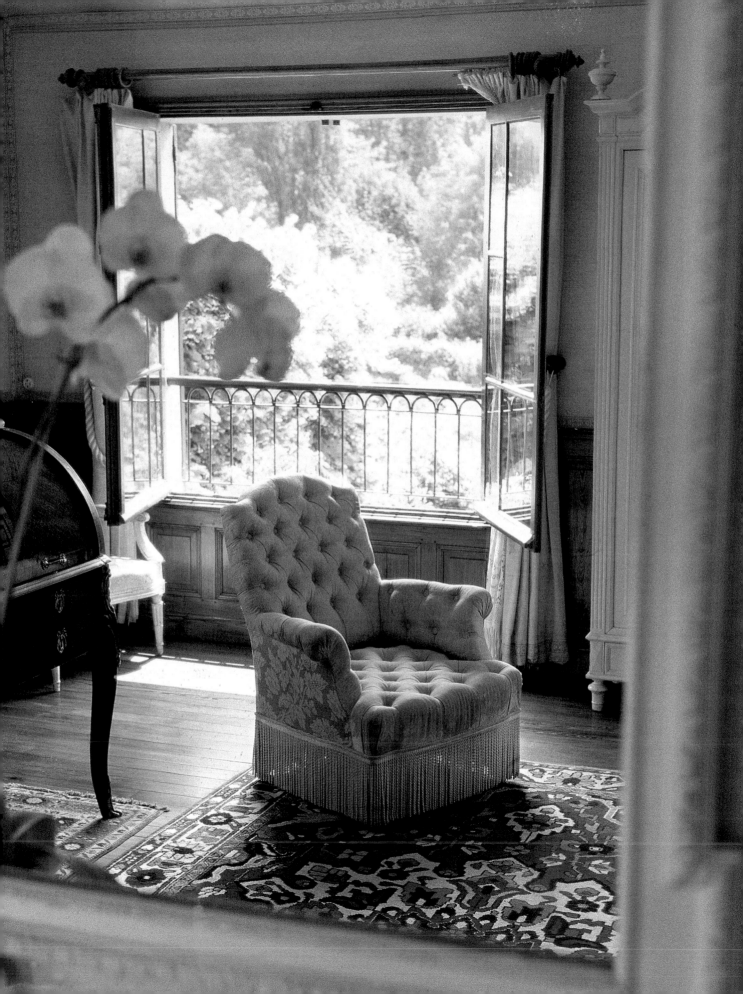

莫內搭建在湖上的日本式拱橋，周遭有茂密的植物。莫內的好朋友歐塔夫‧米爾伯曾經很興奮地描述吉維尼的這處花園，「這時正好是春天，桂竹散發出它們最後的香氣，牡丹、神聖的牡丹已經凋零；風信子也死了。金蓮花和金英花已經開始冒出頭來，前者的嫩葉帶著銅綠色，後者像肩帶似的葉子則呈現細緻的淡綠；背對著背景中盛開的果園，花壇裡的鳶尾花展現出它們奇異曲線的花瓣，帶有些許白色、淡紫、黃色與藍色，和四周開得正燦爛的蘭花，相映成趣……」

《睡蓮》(Water Lilies)，克勞德‧莫內，1904年

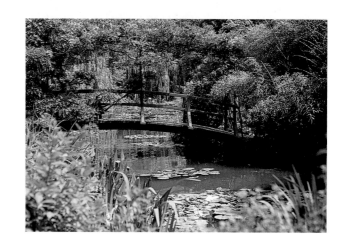

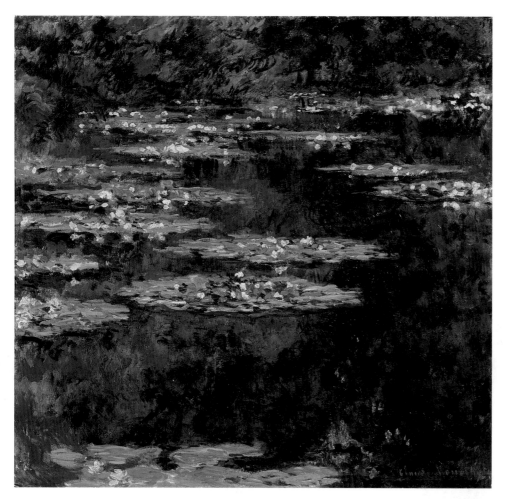

「因此，莫內在這處深湖水邊的夢想會繼續存在下去。美得有如一首詩的這種景色如果破滅，那將是大災難和令人難以想像的，因為這處庭園就像結構簡潔的畫面，觀賞者就是畫面的中心點，如果把這些畫分成碎片，送到全世界各地，每一個碎片只能展現出這幅傑作的一個片斷。這兒將是未來的博物館，前所未見的博物館，未來的後代子孫將會來到這兒，欣賞這首宇宙之詩，思考時空的廣大無垠。」

古斯塔夫‧吉歐福洛伊，《莫內的生平與作品》(Monet, sa vie, son oeuvre)，1922年

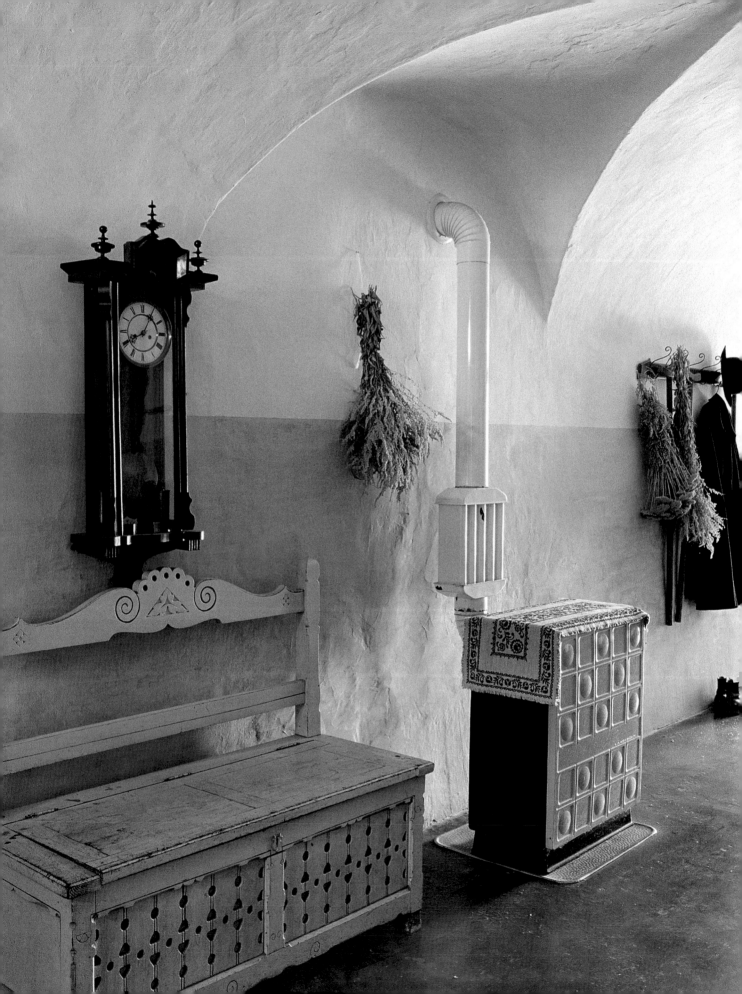

左頁
門口走道。

右圖
艾福瑞‧庫賓畫像，葛洛斯曼(Rodolf Grossman)
作品，1920年。

下圖(2張照片)
艾福瑞‧庫賓在慕尼黑完成學業後，在奧地利北部
林茲區的史韋克里特住了將近50年。在經歷康定斯
基領導的「藍騎士」團體的實驗性生活後，庫賓繼
續與當時的藝術運動保持距離；雖然他選擇過著隱
居的生活，但仍然和多位藝術家與作家保持書信往
來，並且積極參與他的祖國的藝術生活。在他悲慘
與不快樂的早期生活後，他終於找到這棟房子，並
在居住其中的隱居生活中找到平靜的感覺。

艾福瑞‧庫賓
Alfred Kubin

　　艾福瑞‧庫賓(Alfred Kubin，1877～1959
年)童年和青少年時期都很不幸。由於家庭發
生悲劇，他初中就被勒令退學，轉學到薩爾斯
堡的應用美術學校，情況也沒有改善，並且被
送去工作──當他的叔叔克拉根福爾
(Klagenfurt)的攝影師助手；19歲時，甚至在
他母親的墳上企圖自殺。1898年，他前往慕
尼黑攻讀美術；在那兒看到克林格(Max
Klinger)的作品《手套的冒險》(Adventures of
a Glove)，這使他發現了他自己的風格。
1902年在柏林舉行過第一次個展後，他又和
維也納分離派畫家舉行聯展。1904年，他認
識了瓦希里‧康定斯基，2年後，他在巴黎遇
見歐迪隆‧魯東(Odilon Redon)。他接著在上
奧地利(目前的捷克)林茲(Linz)地區的史韋克
里特(Zwickledt)買了一棟房子，和他的妻子希
黛薇(Hedwig)住了下來，一直住到他在此去
世。1911年，他成為藍騎士藝術團體的一
員，開始有了名氣。第一次世界大戰後，他實
際上過著隱居生活，主要在史韋克里特從事設
計和插畫工作，並在這段期間把這棟平靜的房
子逐漸轉變成圖書館，也等於是一座獨一無二
的特殊博物館。

「經常作夢是一種警訊，可是，我們太容易對此裝聾作啞。然而，我們應該重視這種警訊，因為，我們在夢裡會比在其他時間裡覺得更敏感和肯定。在夢裡，我們是在輕聲細訴，而非大聲交談，隱約出現的人影需要我們去猜測和感受，而不是要我們認出及說出他們的姓名。同樣的，也可以期待像這樣的徵兆應該出現在藝術家的夢境王國裡，沈浸在來自潛意識的影像裡，謎樣的象徵深刻在物體中，邀請作更深入的調查——所有這一切，對他們來說都很熟悉。」

恩斯特·容格，1949年

艾福瑞·庫賓
的牽掛之屋

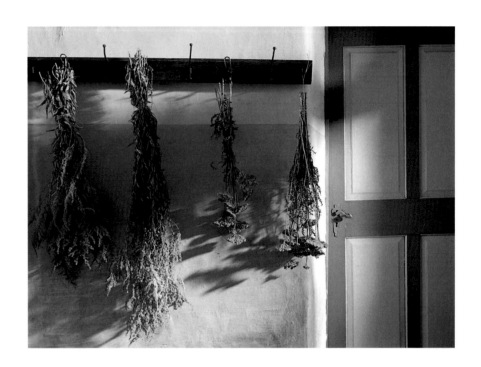

　　艾福瑞·庫賓那棟漂亮的房子座落於史韋克里特，藏匿在林茲外面的蒼翠青綠的鄉間裡，今天前去參觀這棟房子的人，一定會大為吃驚。在這兒，所有一切都散發出寧靜與和諧氣息；乾淨、整潔、明亮，和庫賓筆下那種陰暗、痛苦的室內景色，完全相反。他曾經很詳細地描述他的痛苦的形而上的追求，「生命只是一場夢！對我來說，所有一切都比不上這句名言這樣真實！結合我們的意識的日與夜領域的這種奇異關係，如果深入調查，會讓我們覺得既驚訝，但也很熟悉。」也許，他內心的黑暗世界，與為了逃避歷史傷痕與現代生活沈重壓力，而選擇隱居的這處寧靜鄉間景色和美如圖畫建築之間的這種強烈對比，只是表面而已。也許，他發現有需要從這棟典型的奧地利房子裡找尋安慰，因為它代表的是在德國國王約瑟夫一世(Franz Josef I)統治期間更幸福的生活，唯有如此，才能對抗對他的想像的猛烈攻擊。看起來好像是這棟房子的這種撫慰的特性，正好顯示庫賓內心急切需要找到一個安全的避難所和一個保護繭。

　　無情的命運緊緊跟著庫賓。在他童年與青少年時期，不幸如雨水般降落在他頭上。他的母親在1887年死於肺結核，當時他只有10歲。2年後，他父親的第二任妻子在生產他的同父異母妹妹蘿莎莉(Rosalie)時死亡。他受教育的過程也是災難連連；1890年，他被薩爾斯堡初中勒令退學，轉學到薩爾斯堡應用美術學校就讀，讀完毫無希望的第一年後，就在1892年再度退學。他的父親當時正被自身的問題煩得要命，於是送他去學攝影；庫賓的叔叔兼老師，就是攝影師艾洛易斯·比爾(Alois Beer)。

　　庫賓十分敏感，且有過精神病史，造成他和同事及上司之間的關係十分緊張；1896年他離家出走，自行找到他母親的墓地，打算在那兒用一把左輪手槍結束自己的性命，但沒有成功。在發生這次不愉快事件後，他設法加入軍隊，但只在警衛隊待了3個星期，就因為精神崩潰而被送進葛拉茲(Graz)的軍醫院。1903年，他前往史加定(Schärding)看望父親，遇見愛咪·貝爾(Emmy Bayer)，並墜入愛河，而且，幸運之神似乎總算終於對他展現了笑容。

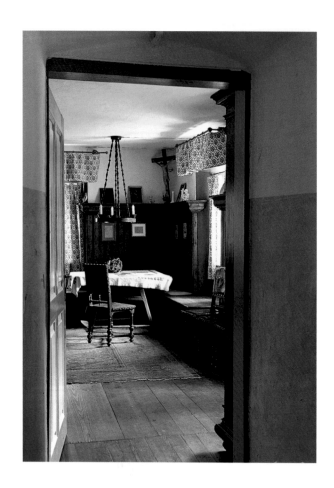

一年後,他娶了希黛薇‧格蘭德勒(Hedwig Gründler),她是作家奧斯卡‧史密茲(Oscar A.H. Schmitz)的妹妹,但她同年12月生了重病,在之後幾年當中多次發病。發生這麼多不幸之後,他的父親在1907年不幸去世,帶給他極大打擊。庫賓在1911年完成多篇自傳文章,他在第一篇形容當時的絕望心情:「我仍然無法克服喪失親人的這種令人震驚的痛苦,而且,我必須花很大的力量來壓抑所有跟它有關的情緒。這場悲慘事件發生當時,我感受到的那種真正空白的感覺,是如此強烈,因此,不管我改變我的財富或意識,都不能改變這種情況。」

更糟糕的是,他的妻子再度病倒,並且必須到外地接受治療。1914年,他前往巴黎旅行,不但感到很愉快,更具有啟發性,但回來後,第一次世界大戰爆發,讓他再度受到打擊,對他的世界觀產生永遠無法消除的陰影。他從慕尼黑時期就認識的好朋友,法蘭茲‧馬克(Franz Marc),以及法國的一位女性友人都在前線死亡,這樣不幸的消息更進一步打擊他原已十分脆弱的精神狀態。

更糟的不幸緊接著來到。1916年,他被截至當時為止最嚴重的一次不幸事件的全力打擊,他並且形容他經歷了一次「士氣崩潰」。「我把自己跟外界隔離,不接觸我的朋友和家人,甚至我的妻子,並且斷絕和他們的連絡,我對我的財產作了極度自然的安排,好像我的那些作品變得跟我十分陌生,我完全無動於衷。我妻子請求我,至少回屋裡睡覺,於是我把家裡的一個角落變成一間「牢房」,裡面只有一床床墊和一個洗臉盆架。」一連漫長的10天,他都生活在完全孤獨的世界裡,並且出現幻覺。「在這種精神連續昏迷的情況下,我看到極不尋常的事物,類似我以前作畫時的那些幻想,而且或多或少都跟聖安東尼傳奇的幻覺有關係。」

專心閱讀格林兄弟童話以及佛教經典,再加上呼吸練習,總算讓他當時偶爾可以舒緩一下情緒,但在其餘時間裡,他的痛苦卻只有更為加劇。「我經常好像聽到連續不斷的各種腳步聲,離我越來越近,然後消失,或者,出現某種嗡嗡聲,或是好像一大群人發出的叫聲和呻吟。」

「對我來說，這個世界就像一座迷宮。我很想找出離開這座迷宮的路徑，而且，身為一位畫家，我更應該這樣做。從我小時候起，幻覺和奇異的影象就一直是我生活中永遠存在的一部分；它們老是困擾著我，有時候會讓我怕得渾身發抖。我一直很想抓住這些不真實、難以理解的怪物。但我並不關心這種現象的來源。一種無法抗拒的衝動，迫使我去畫出從我靈魂陰影中跳出來的這些影象。如何把一個不斷移動的影象固定在畫中？練習！我會迷失在沈思中，但也會以藝術家的本能喚醒這些影象，我分析這些影象，將它重建出來，並且企圖創作出我夢境中一個清晰的影象。」

艾福瑞·庫賓，《結構與節奏》(Construction and Rhythm)，1924年

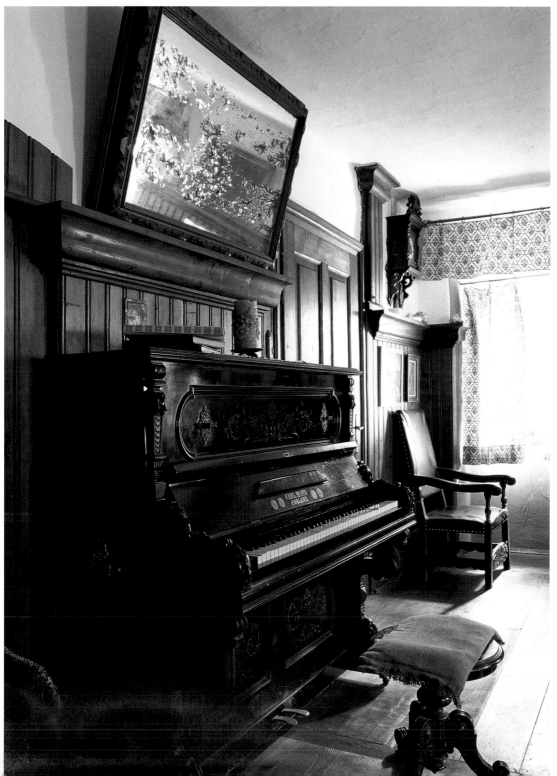

左圖
緊貼著餐廳牆板
的鋼琴。

「生活只是一場夢！在我看來，再也沒有什麼比這句名言更真實的了！經過實質調查後，連結我們意識裡白天與黑夜領域的這種奇怪的關係，雖然令我們感到驚訝，但同時卻也覺得很熟悉。這些領域中的每一個，都是另一個領域的試金石！夢的「創造者」和他創造出來「怪物」──夢中的影像之間的緊密關係，在夢的領域裡表現得特別清晰。」

艾福瑞‧庫賓，《我的夢境經驗》(My experience of dreams)，1922年

當我跟人們交談時，所有一切都呈現出雙重意思，即使是最普通、最世俗的事情也會變得極其特別；石頭、土堆、樹幹和其他類似物體，在我看來，似乎都會表現出如此重大的藝術質量，以至於雖然內心裡我對某樣東西感到溫暖和喜悅，但我幾乎不敢正眼看看它們；所有這些物體就像鬼魂和面具，正在嘲笑我。」他越陷入更深的冥想和神祕主義，越會出現嚴重的妄想，和難以治療的失眠。接著，最後終於得到啟發；於是斷然放棄佛教思想，並且停止令人疲憊的運動，單純回復正常生活模式，好像什麼事情也沒有發生過。他感受到一種完整的感覺，甚至還有一點兒幸福感。「從那時候起，」他承認說：「我不僅感受到最寧靜的一刻，也同時體會到最快樂和最完整的有如天堂般的喜悅。」

大戰結束，以及弗朗茲‧約瑟夫皇帝的奧匈帝國在1918年被分裂後，庫賓個人雖然深深受到這些重大事件影響(由於他出生於北波希米亞一個講德語的家庭，並且1879年搬到薩爾斯堡的家庭，所以奧地利實際上就是他的祖國)，但他還是感到很高興，因為他擔心的全球會毀於大戰的情況已經不再存在。接著而來的和平宣言，更帶來令他在職業生涯中獲得相當程度滿意的：他在慕尼黑舉行他第一次的回顧展，這是代表他已經獲得官方正式認可的第一個跡象，以及德國藝術在

這時候已經居於領導地位，而且，直到下一場世界大戰來臨之前，這種地位一直未受到挑戰。

庫賓買下位於史韋克里特的這棟很不錯的房子時，正好是他這一生當中，生活中很多不同層面的基本因素都在這個時候同時出現。在經過密集創作和多產的一段時期之後，他碰到極大的困難：如何把他的藝術作品推向更進一步的發展，如同他在自傳中所回憶的，「我發現自己處於極深的沮喪中，因此，當我父親要我注意，有機會可以在上奧地利的英河(River Inn)附近買下一棟小房子時，我馬上被這個想法吸引。事實上，我當時在藝術上的兩難局面，已經使得慕尼黑的氣氛對我不再具有吸引力。我們就在那時候搬到史韋克里特，此後就一直住在那裡。」他在慕尼黑必須忍受很多問題，這已經使得他再也無法繼續在那兒生活下去。然而，慕尼黑也讓他有很多收穫，因為他在那兒遇見麥斯‧道森迪(Max Dauthendey)，道森迪介紹他認識慕尼黑的多位知識分子；例如，漢斯‧韋伯(Hans van Weber)，後來成為他的第一位出版商；分離主義畫派的成員，後來邀請他在1904年與他們舉行聯展；還有，瓦希里‧康定斯基，邀請他參加方陣美術學校畫展。

最左圖
從樓梯口看過去的小客廳。

左圖
從小客廳看到的樓梯口。

下圖
小客廳以及它後面的畫室：庫賓的
畫室跟其他畫家的畫室有很大的不
同，他的畫室有一張大桌子，還有
一個櫃子，用來存放素描、版畫和
不同尺寸的畫紙。

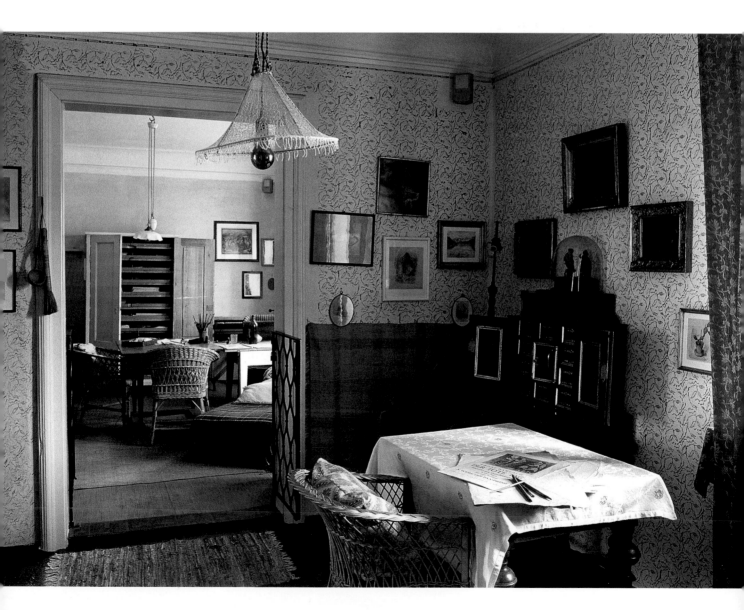

「我之所以喜歡你的畫，不只是因為它們表現出來的像詩一樣的精神，以及它們的生動與精湛的技巧——這些從來就不是什麼太難達成的。我也對你的作品有一種很大的親切感。我認為他們的誕生，很像是我的詩的創作過程：通常是在一個失眠的夜晚裡，把紙放在膝上，揮筆疾書……我想像，你的大多數畫就是如此產生的，雖然可能不是在夜裡，也可能不在床上。從你對某種主題或影象的著迷與狂熱，以及對於線條或筆劃的欣喜，就會產生完全自然和事先並無計畫的某種作品。這是很嚴肅的一場遊戲；任何真正的遊戲都是如此；但這樣的嚴肅其實很輕鬆，沒有壓力，就像肥皂泡沫般飄浮在半空中。」

赫曼·赫西(Hermann Hesse)，寫給艾福瑞·庫賓的信，1942年4月

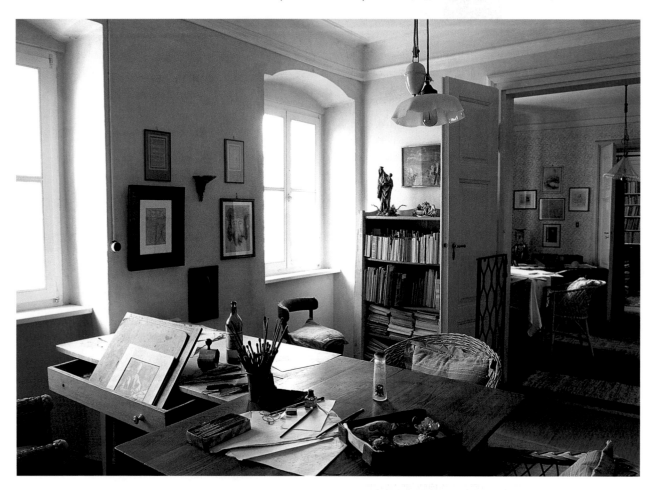

「在原始構想剛開始出現時，我只是受到一種模模糊糊的衝動所驅策，但如果想要完成創作，就必須同時十分精準與細微地動用到兩手兩眼；在從事這樣的創作時，我必須完全且毫不保留地把自己投入在我意識中的這項創作。」

艾福瑞·庫賓，《從潛意識創作》(Creating from the Unconscious)，1933年

「內心深處全部都是幻想。藝術家只是神聖想像力量反映出來的無數影象之一；作品內含的想像力越多，它在這個地球上的重要性也越大。當然，這種重要性的程度並不會立即表現出來。想要對此有更大的了解，我們必須向靈魂日益強大的力量屈服，不僅要積極主動，也要發揮個人天生擁有的神聖想像力本質。在這種情況下，藝術創作的所有祕密，以及其神奇時刻，都會一一顯現。」

艾福瑞‧庫賓，《自白》(Confession)，1924年

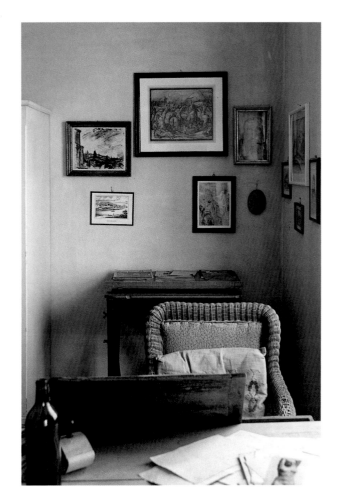

　　他維持著和這個城市的關係，因為慕尼黑這時已經成為前衛藝術家心目中的聖地，他還在1908和瓦希里‧康定斯基、嘉布列‧明特、賈倫斯基、韋夫金以及法蘭茲‧馬克等人一起加入「新慕尼黑藝術協會」。最後，他更在1913年在慕尼黑舉行了他第一次個展。

　　不管是什麼原因，庫賓發現，從他搬到史韋克里特與外界隔離的那一刻起，他的藝術創作開始以前所未見的速度向前大邁進。買下這棟房子，當然是他和妻子希黛薇一起作成的決定，而且，在希黛薇的陪伴下，他才能夠維持精神狀態的安定和工作能力(他痛苦的內心常會影響到他的工作能力)。但搬到史韋克里特後，儘管還是偶爾會出現精神沮喪情況，但他終於能夠設法再度激起他對外在世界的興趣，例如，在他父親死後的那段時間就是如此。「我讓自己沈溺於觀察我養的寵物和其他動物：一頭極其活潑的猴子、一頭馴服的小鹿、小貓、水族缸裡的魚，以及一群甲蟲。我花了好幾個小時在森林和原野之間遊蕩，慢慢的，我再度拿起鉛筆，在好幾本筆記本裡填上我的各種幻想……在春天和夏天，我一直忙著這些事。」但在和他的朋友赫茲曼諾夫斯基(Fritz von Herzmanovsky)前往義大利北部旅行之後，他發現，光是繪畫已經不再足以表達他的情感。

　　1908年，在這棟充滿他夢想的房子裡，他開始撰寫他的第一本、同時也是唯一的一本小說《另一邊》(Die Andere Seite)，共花了8週時間完成。他再花1個月時間完成插圖，主要是把他1年前的一部分作品拿出來再度應用。那是他替古斯塔夫‧梅林克(Gustave Meyrink)的作品《泥人》(The Golem)畫的插圖，但後來並沒有完成。甚至在他到達慕尼黑之前，他就已經對文學和哲學產生極大興趣。所以，他會想要替他喜歡的作家(不管是古典或現代作家)畫插圖，應該是很合理的。他在這方面獲得的第一個機會，是在1903年設計湯馬斯‧曼(Thomas Mann)的《崔斯坦》(Tristan)的卷頭畫。從這次設計之後，他奠定了在插圖界的良好名聲，從此，不斷替一些偉大的文學作品畫插圖，範圍涵蓋各個時代和所有作家。

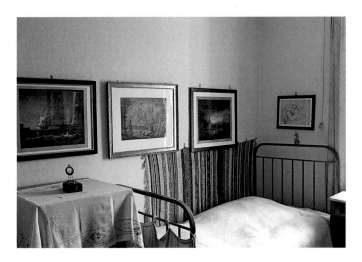

比較出名的包括諾瓦爾(Gérard de Nerval)的《艾蜜莉亞》(Aurélia)、霍夫曼(Edgar Hoffmann)的《夜之故事》(Tales of the Night)、保羅·薛巴特(Paul Scheerbart)的《Lesabèndio》、恩斯特·容格(Ernst Junger)的《大理石懸崖》(On the Marble Cliffs)、《一千零一夜》、喬格·崔克爾(Georg Trakl)的詩集、魯道夫·艾力克·拉斯彼 (Rudolph Erich Raspe)的《孟男爵冒險記》(Adventures of Baron Miinchhausen)、杜斯妥也夫斯基的《替身》(The Double)、巴爾貝·多爾維利(Jules Barbey d'Aurevilly)的《魔女記》(Les Diaboliques)、法蘭茲·韋非爾(Franz Werfel)的《一個小中產階級之死》(Death of a Petit-Bourgeois)、赫塞(Hermann Hesse)的作品(他在1928年和庫賓成為好朋友)、愛倫坡的小說,以及立克特(Jean-Paul Richter)的作品。他也和「藍騎士」的其他成員一起完成以聖經為題材的一些插圖;他替聖經但以理書《Book of Daniel》畫的20幅插圖,一直到1924年才出版。

在此同時,庫賓繼續寫他的幻想故事和藝術評論文章,他也很勤於寫信。他有一間很不錯的書房,裡面有很豐富的藏書,在第二次世界大戰期間及結束後,他對這些藏書更是極盡細心保護。對於納粹第三帝國的崩潰,庫賓極其高興,但在大戰末期,小小的史韋克里特也無法保持平靜,他在自傳中回憶,「1945年,從5月1日到2日的轟炸,造成3個人無端犧牲性命……我只來得及把一些作品搬到安全地點,但我們很幸運,因為老房子受到一波榴彈攻擊,造成很嚴重的損壞……」當時,他的珍貴收藏都存放在漢堡,當地也遭到很嚴重的空襲和轟炸。幸運的是,他們委託的保管人柯特·奧特(Kurt Otte),極有遠見,事先就把庫賓的13個木箱的收藏存放在漢堡市的公共圖書館的地下室,圖書館建築雖然在轟炸中起火燃燒,但這些收藏只受到輕微損壞。

1955年庫賓(他是卡夫卡的朋友和同輩作家)把他自己的作品、他的藏書以及他的房子全部當作禮物送給奧地利政府。尤其是他的這棟房子,在長達50年的歲月中,見證了他數以千計的繪畫創作,而且每一幅作品都比前一幅更令人感到驚奇和意外。庫賓在1959年8月去世,在接下來的3年裡,管理單位把他的房子全面整修及盡量保持原來的氣氛,這也就是我們今天看到的庫賓博物館的原貌。

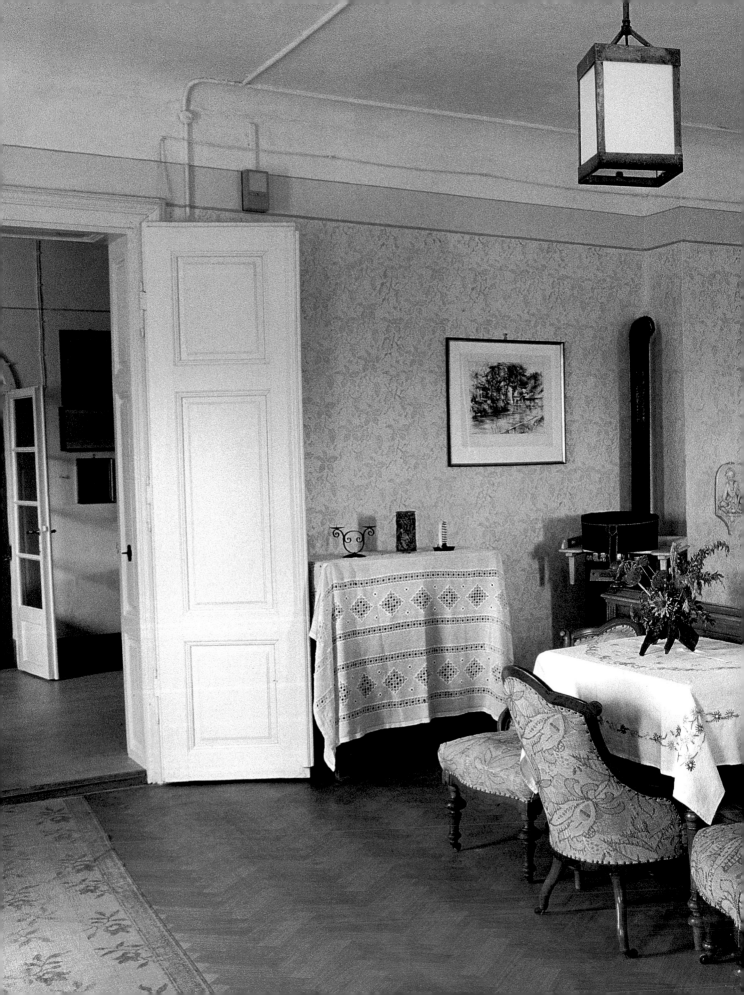

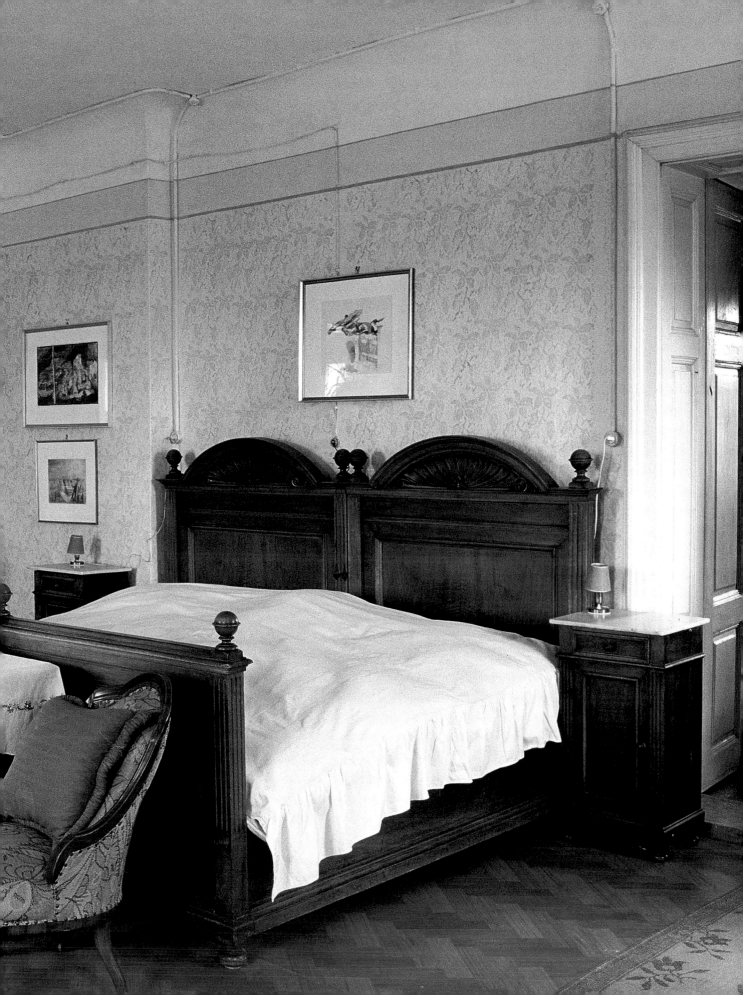

下圖

書房；後面是客廳和畫室。文學在庫賓的生活中扮演很重要角
色。他不僅替很多文學作品畫插圖，古典和現代文學都有，他自
己更寫了一本小說《另一邊》，在德語國家裡深受好評，他還寫了
很多短篇小說，不定期發表，一直到他去世為止。這些文學創作
全都成為他繪畫作品不可或缺的延續與附屬，他並且經常表明要
替自己的作品畫插圖。

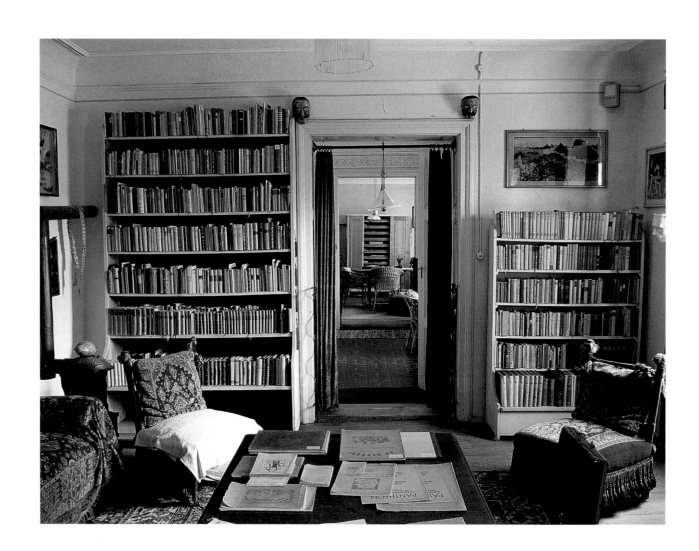

「今天，在我們眼前，如同在往日大師眼前，展現出
世界的大海洋——充滿各種難解之謎的一個景象，其
無垠的表面，閃耀著無數倒影，邀請藝術家和設計家
來繼續解放他們的行動。」

艾福瑞・庫賓，《畢蘭》(Bilan)，1949年

右圖
小客廳，後面是書房。

右下圖
書房的2張扶手椅。

左下圖
書房的小擺飾。

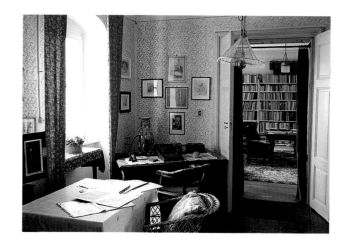

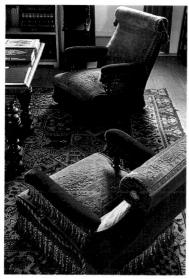

喬吉歐‧奇里科
Giorgio de Chirico

1909年喬吉歐‧奇里科(Giorgio de Chirico，1888～1978年)站在義大利佛羅倫斯的但丁雕像前，心中熱情澎湃，眼前浮現出一個美麗願景，而這個願景則改變了他此後的藝術創作路線。從那時候起，他放棄先前受到貝克林(Arnold Böcklin)啟發、並一直專心從事的神話題材的創作，改而畫出抽象風格作品，並在作品中加進一種神祕與奇異的不安氣氛。在巴黎期間，他的畫吸引了阿波利奈爾(Guillaume Apollinaire)的欣賞，被稱許為是具有驚人創意的傑出藝術家。第一次世界大戰後，他和薩維尼歐(Alberto Savinio，他的弟弟)、卡拉(Carlo Carrà)、皮西斯(Filippo de Pisis)、以及莫蘭迪(Giorgio Morandi)一起發動一項運動，被稱之為「形而上畫派」(Metaphysical School)，並且和《造型價值》(Valori Plastici)這本雜誌建立起密切關係。1920年代時他回到巴黎，先是受到超現實主義者的奉承，但接著就因為賣畫給收藏家杜塞特的事情，而遭布列東(André Breton)指責。這次的破裂很徹底，奇里科於是返回義大利，並著手開創另一種藝術型態。他死後留在羅馬公寓那些大房間裡的作品，全都展現出他從1930年代以來作品的主要精神，混和了以前一些繪畫大師的風格，再加上他自己的形而上世界的嘲諷式的自我諷刺，好像他已決心來個新舊和解──而室內的裝潢則全都帶有一種稍微不真實的感覺，讓人覺得好像置身在1950年代的電影中。

下圖

一樓客廳和接待室，裡面擺設了奇里科親手挑選的家具，融合各式風格。這兒懸掛奇里科的2幅自畫像，其中一幅奇里科身穿17世紀服飾，另一幅則全身赤裸。他的作品的內容，一定和嘲諷精神脫不了關係。他妻子伊莎貝拉．法兒的文章透露出，奇里科企圖針對現代藝術發動全面性的聖戰。她在《畫像與靜物》(Portraits and Still Lifes)一書中寫道，「今天的繪畫已經不再是偉大藝術。今天的繪畫只是裝飾品和出版品⋯⋯」

右頁

接待區和客廳相連的房間，奇里科在這兒擺設大量的戰後畫作收藏，顯示他對藝術的不凡看法：他在1910年後追求形而上畫風，但在1920和30年代後則回歸傳統風格。他生前曾經要把這些收藏捐給羅馬的現代藝術國家美術館，但被拒絕。

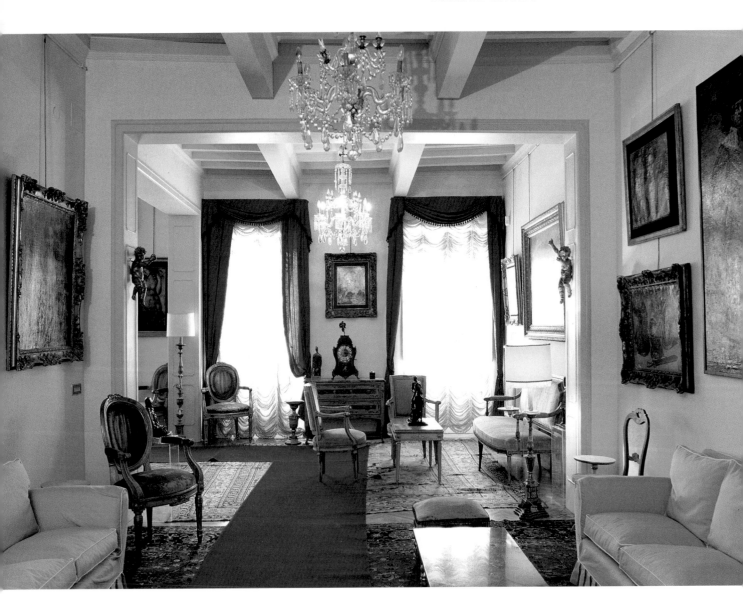

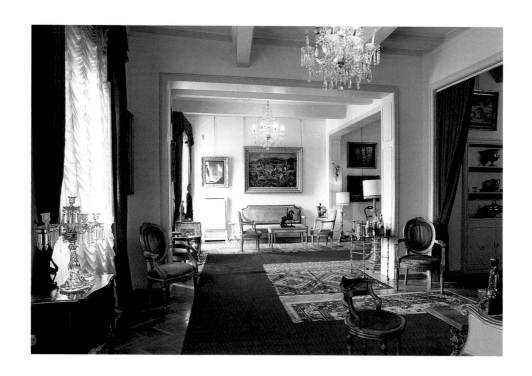

羅馬天空下的
喬吉歐‧奇里科畫室

「從各方面來看，西班牙廣場的房子都很值得
租下，最主要是因為它的中心地理位置。對於
那些我們或多或少需要經常去的地點和商店，
我們這間公寓都很接近。在西班牙廣場，有很
多一流的商店、銀行、國際性書店、旅行社、
快遞公司、高格調的美髮師、畫廊、男女精品
店等等。」

喬吉歐‧奇里科，《喬吉歐‧奇里科回憶錄》(The
Memoirs of Giorgio De Chirico)，1962年

喬吉歐‧奇里科在第二次世界大戰期間都是住在佛羅倫
斯，戰後在1945年回到羅馬。他在這個永恆之城的市中心
找到一間裝潢好、附帶家具的公寓，就位在馬里歐費歐里街
(Via Mario de' Fiori)。他形容這處地點「陰暗與憂鬱」，但他
真正喜歡的是這條街的名聲，這兒本來是妓女最喜歡聚集的
地方，但後來新法通過，城裡妓院全部關門。2年後，他聽
說附近西班牙廣場(Piazza di Spagna)有一間公寓要出租，
馬上跑去看看，並且很快就跟他妻子伊莎貝拉‧法兒
(Isabella Far)，帶著一些必要的家具搬了進去。在進行過一
些大整修，以及他在回憶錄中所說的，「在房子內徹底大消
毒，因為屋內爬滿大大小小、五顏六色的蟑螂」後，他終於
能夠坐下來，好好享受這棟公寓的絕佳位置，從樓上可以向
外眺望壯闊宏偉的聖三一教堂(Trinitá dei Monti)，以及著名
西班牙廣場的貝里尼(Bernini)噴泉。同時，在一樓，則可以
欣賞通往人民廣場(Piazza del Popolo)的三叉路(Trident)上
的熱鬧景象：藝術家、藝術經紀商和旅客在這條路上絡繹不
絕。廣場附近的康多提大道上，則是歷史悠久的著名「希臘
咖啡館」(Caffé Greco)，他常是座上客。奇里科在《秋天午
後的鄉愁》(Nostalgia for an Autumn Afternoon)中描述了他
對城市市中心的無可救藥的迷戀，「我一直或多或少想要住
在大城市的市中心，對郊區總是懷有一種絕對的恐懼。所
以，在巴黎時，我有一陣子住在梅索尼埃路(r u e
Meissonier)；在米蘭時，住在吉蘇街(Via Gesú)，就在蒙特
拿破崙大道的角落上；在佛羅倫斯時，則有一陣子住在共和
廣場，也就是以前的維托里奧‧艾曼紐二世廣場；在其餘城
市裡也是如此。」

奇里科夫婦對新房子的裝潢很特別，至少可以這麼說。一
樓包括一個特大的客廳，裝潢成路易十六風格，並且分成一
間客廳和一間餐廳。客廳本分再分成幾個部分，本來是要用
來舉行豪華和時髦的宴會。

「現代的藝術鑑賞家，甚至從來沒有想到，畫家本身本來就不應該也是一種藝術作品。他認為，畫就是一種影象，它的價值完全決定於它所描繪的主題。因此，今天的藝術鑑賞家就很順從地接受鬱悶、泥濘的風景畫、根本不存在靜物，以及空虛、不成形狀的人像。」

喬吉歐‧奇里科，《杜隆先生》(Monsieur Dudron)，大約在1945年

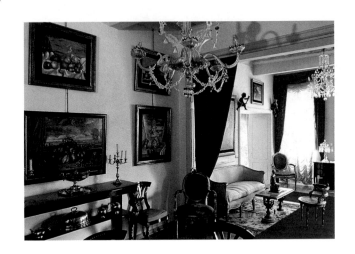

散置四處的沙發和扶手椅，全都套上珍珠(淡灰)色椅墊(和窗廉的鮮紅色正好形成強烈對比)、東方地毯、18世紀家具、巴洛克雕像和現代咖啡桌，這一長排的房間比較像是男士們的祕密俱樂部，反而不像一位藝術家的住家，因為這位藝術家儘管這時已經成名，但作風仍然還是相當狂野和直言不諱。這一層樓雖然是奇里科用來交際之用，但同時也是他的畫廊。他在這兒掛上從1950年代以來的大約50幅作品，讓人回想到他在1910年後在巴黎的那些作品，也就是第一次世界大戰期間他的費拉拉(Ferrara)時期的形而上風格的畫，以及他的自畫像，不是穿著透製服裝，就是全身赤裸。其他作品則是毫不在乎地抄襲魯本斯、戴拉克魯瓦和庫爾培(Courbet)這些古典大師的作品，就如同他也抄襲自己的作品——可能是基於諷刺精神和故意神格化，而且毫無疑問的，他一定完全相信，他已經是(並且已經有好多年了)這個傑出的眾神廟中的一員。

主題一再重複的一些小小的銅雕像，也擺設在各處，在桌上、在螺形支架上和在五斗櫃上。但在整間公寓裡，完全看不到他敬佩和研究過的那些大師們的任何一幅作品，也沒有他曾經大肆評論過的任何一位畫家的作品，更別提跟他同輩的畫家的作品了。必須要提的是，在大戰結束後，奇里科立即展開他個人和經紀商及偽造者之間的戰爭，他指控一些人，但也被其他人告上法院。他也大肆攻擊一些藝術評論家、新聞記者、和任何膽敢畫出現代「爛畫」的畫家。

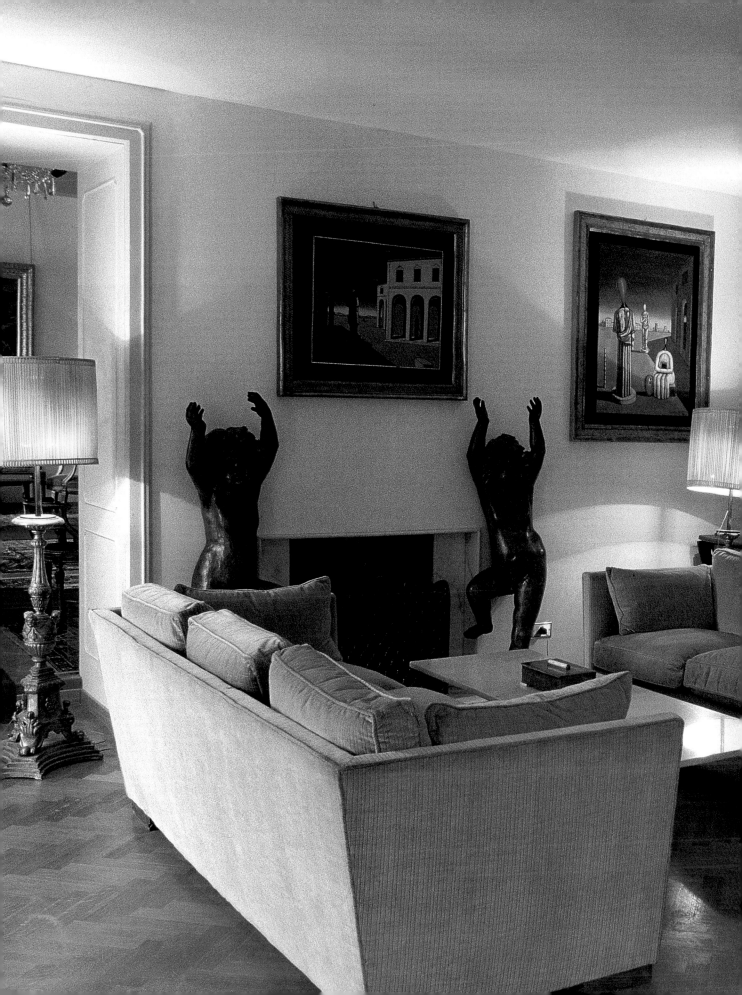

下圖
奇里科的戲劇世界。

右頁
總深很長的這間房間，給人一種很正式的印象。雖然奇里科的形而上構圖是20世紀藝術的基石之一，但它們卻代表著(就像他的弟弟薩維諾的作品)深深懷念著中世紀以前的古典畫風和文藝復興。對過去的懷念一再出現在他的作品中，不過，都以各種不同形式表現出來。這些房間選擇的家具，反映出他不僅渴望整合不同的時期，同時也把過去的豐富陰影投射在現在。

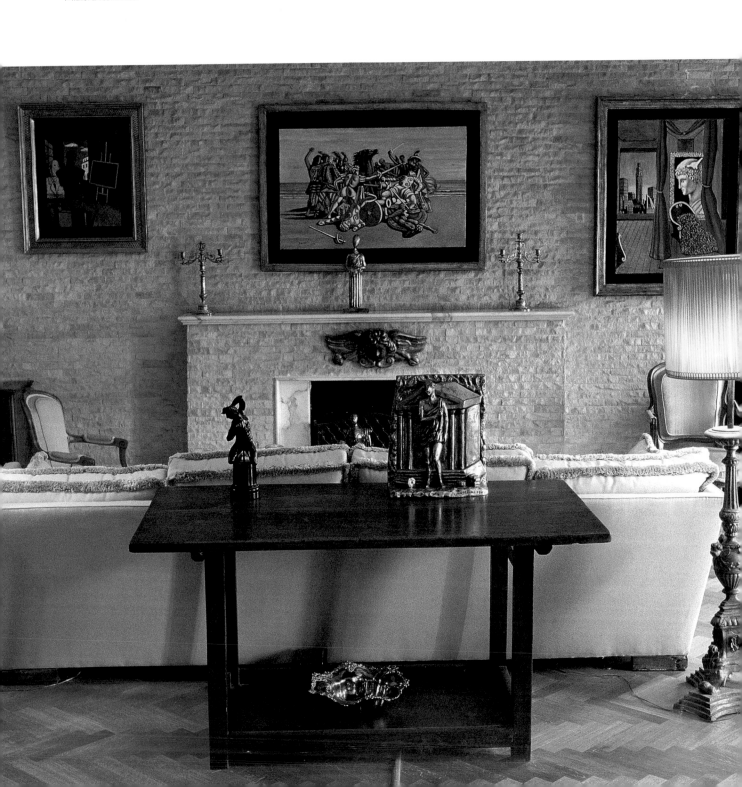

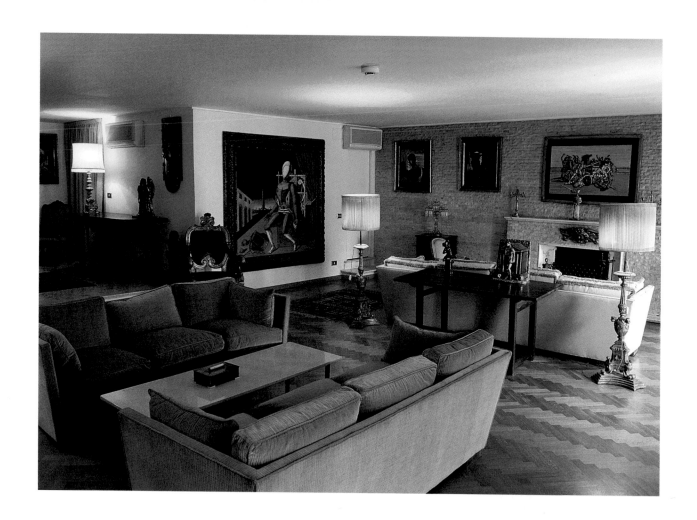

在他眼中，這個空間本來是設計(我們大概可以想像得到)來高雅地交換意見，但事實上，這其實是一處彼此相互鬥劍的競技場，也是一處戰場，而且他已經下定決心，一定要在這兒擊潰他的敵人。

上一層樓，也是這棟公寓建築的頂樓，則是奇里科和他的妻子的臥室，以及他自己的畫室。他的臥室跟拿破崙的臥室很相似、很狹窄、很簡樸，只有一張窄窄的床和最基本的一些家具。相反的，他的妻子的臥室則相當大和舒適，裝潢得很漂亮。對奇里科來說，他睡覺的地方其實並不重要(即使在他的藝術作品和寫作中，夢都扮演著極其重要的角色，像是他的2部小說，《一週7天》(Hebdomeros)和《杜隆先生》(Il Signor Dudron)都可以很清楚看出夢的重要性。在他的回憶錄中，在觸及他的私生活時，都被罩上一層神祕面紗，對於他最後住家的內部裝潢，完全隻字未提。但在描述他的畫室時，談到書架和絕佳的視野時，他就停不下筆，「我的畫室，位在頂樓，視野極佳。從陽臺看出去，我經常可以看到天空的美麗景色、晴朗的天空、或是迷霧的天空、光芒萬丈的落日、銀色月光照耀的夜空、銀黃色輪廓的雲朵的夜空，

好像某些畫家筆下的海景畫。我手中經常拿著鉛筆和顏料，以便記錄下這些自然美景，當我日後畫畫時，這些素描對我極有幫助。」基本上，一個抽象的風景畫家，在形而上畫面中都是借用現實世界中的某些元素，而這些元素通常都被賦予另一種空間，並被冠上不同的意思，奇里科從來不寫生，這和他最為敬佩的大畫家柯洛(Corot)完全不一樣。

如果一個家可以透露出它的主人的很多祕密，那麼，很明顯的，位於西班牙廣場的這棟公寓，則可能是一個例外。奇里科不讓這棟房子透露出他個人的任何訊息，也許只留下一些豪華品味，以及被神話包圍的一種經過淨化的過去，這幾乎可以確定是因為他一直在等待獲得官方的正式肯定，但即使等了很久，卻一直沒有等到。訪客今天在這兒(目前由伊莎貝拉與喬吉歐·奇里科基金會管理)看到的畫，是奇里科想要捐給羅馬的現代藝術國家美術館的禮物，但等待他的卻是他這輩子最後一次的難堪與羞辱，因為文化部長和美術館董事會拒絕接受他的捐贈。這就是為什麼奇里科仍然把這些畫掛在這些宏偉房間內的原因，而且奇里科的形而上神祕在這兒似乎並不會顯得很不適當。

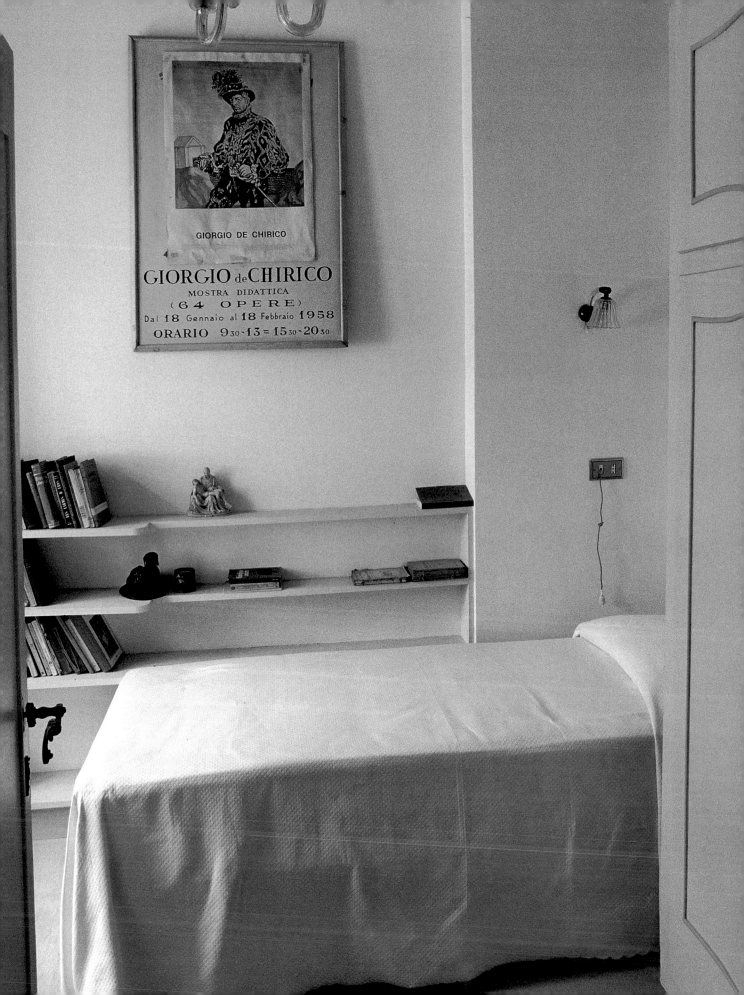

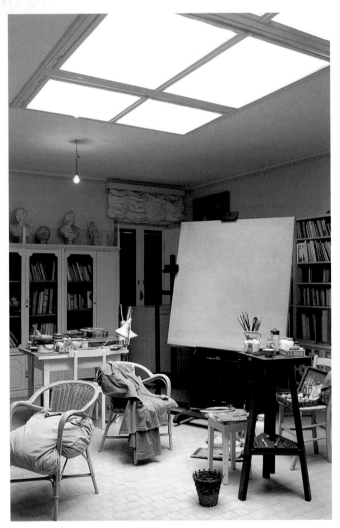

左上圖
通往奇里科畫室的走道。

右上圖
畫室中的顏料。

左圖
奇里科也把他的大部分藏書放在畫室裡。他一直很喜歡閱讀，尼采和叔本華的作品，在他的形而上畫風的發展過程中，扮演了決定性的角色。他也是很有才華的作家，他在1929年寫的小說，《一週7天》，仍然被視為是超現實主義運動中最偉大的文學創作之一。

「上帝，讓我成為一個每日進步的畫家，
直到我生命的最後一天，哦，主呀，
讓我的畫幫助我進步。
哦，主呀，賜我更大的智慧和力量，
更堅強的身體與意志，
如此，我也許就能調出更好作畫顏料，
如此，它們就會對我更有幫助……」

喬吉歐·奇里科，《一位真誠畫家的晨禱》，1942年

藝術家住家指引

安德瑞・德朗
安德瑞・德朗之家
(André Derain House)
64 grande rue
78240, Chambourcy
France
TEL: 013 074 7004
EMAIL: maisonderain@free.fr
URL: http://maisonderain.free.fr

布倫斯伯利文藝圈
查爾斯敦(Charleston)
Charleston Firle
Lewes East Sussex
BN8 6LL
England
TEL: 01323 811 626
EMAIL: info@charleston.org.uk
URL: www.charleston.org.uk

法蘭提塞克・畢列克
畢列克之家(Bilek Villa)
Mickiewiczova 1
160 00 Prague 6
Czech Republic
TEL: +420 224 322 021
EMAIL: ghmp@volny.cz
URL: www.citygalleryprague.cz

阿豐斯・慕夏
考尼基宮(Kaunicky Palác)
Panská7
110 00 Prague 1
Czech Republic
TEL: 420 224 216 415
EMAIL: info@mucha.cz
URL: www.mucha.cz

雷內・馬格利特
雷內・馬格利特博物館
(René Magritte Museum)
135 rue Esseghem
1090 Brussels
Belgium
TEL: 32 2 428 26 26
EMAIL:
magrittemuseum@belgacom.net
URL: www.magrittemuseum.be

羅莎・邦賀
羅莎・邦賀博物館與畫室
(Rosa Bonheur Museum and
Studio)
Château de By
12 rue Rosa-Bonheur
77810 Thomery-By
France
TEL: 33 (0) 1 60 70 04 49

古斯塔夫・摩侯
古斯塔夫・摩侯博物館
(Gustave-Moreau Museum)
14 rue de La Rochefoucauld

F-75009 Paris
France
TEL: 0033 1 48 74 38 50
EMAIL: info@musee-moreau.fr
URL: www.musee-moreau.fr

威廉・莫里斯
克姆史考特莊園(Kelmscott Manor)
Kelmscott
Lechlade
Glos.GL7 3HJ
England
TEL: 01367 252486
EMAIL: carolstark1@aol.com
URL: www.kelmscottmanor.co.uk

嘉布列・明特
明特之家(Münter House)
Kottmüllerallee 6
82418 Murnau
Germany
TEL: 0 88 41 62 88 80
URL:
www.murnau.de/english/art/muenter

詹姆斯・恩索
詹姆斯・恩索之家
(The James Ensor House)
Vlaanderenstraat 27
8400 Oostende
Belgium
TEL: 059 80 53 35

克勞德・莫內
克勞德・莫內基金會
(Claude Monet Fundation)
84 rue Claude Monet
27620 Giverny
France
TEL: 00 33 2 32 51 28 21
EMAIL: contact@fondation-monet.com
URL: www.fondation-monet.com

艾福瑞・庫賓
庫賓之家(Kubin House)
A-4783 Wernstein am Inn (Innviertel
00)
Zwickledt 7
Austria
TEL: 07713 6603
URL: www.alfredkubin.at

喬吉歐・奇里科
喬吉歐・奇里科住家／博物館
(Giorgio De Chirico House-
Museum)
Piazza di Spagna, n. 31
00187 Rome
Italy
TEL: 0039 06 679 6546
EMAIL: fondazionedechirico@tiscali.it
URL: www.fondazionedechirico.it

照片提供者

p.6最上圖：©Bernard Lacombe
p.6上圖：©Sergio Birga
p.9右上圖：©Harlingue/Viollet
p.9上圖：©DR
p.15：Tate Gallery©Adagp, Paris 2004
p.21右上圖：©Rue des Archives/The Granger
Collection NYC
p.21上圖：©Michael Boys/Corbis
p.29：©Private Collection
p.31：©The Bridgeman Art Library/The
Bloomsbury Workshop, Londron, Private
collection
p.37：©Archives, Galerie de la ville de Prague
p.49：©Museum Gust De Smet, Sint-Martens-
Latem (Derule, Belgique)
p.53：©Christie's Images/Corbis
p.54：©Christie's Images/Corbis
P57右上圖：©Corbis/Mucha Trust/Adagp, Paris
2004
p.69：©Rue des Archives/The Granger
Collection NYC/Mucha Trust/Adagp, Paris 2004
p.70：©Varma/Rue des Archives/Mucha
Trust/Adagp, Paris 2004
p.73右上圖：©Akg-images, Paris/Daniel
Frasnay
p.74：©Akg-images, Paris 2004, Musée
communal de la Louviéres, Belgium
p.83：©Akg-images, Paris 2004, of The Art
Institute
p.87右上圖：©Hulton-Deutsch Collection/Corbis
p.92：©The Bridgeman Art Library, Musée
Condé, Chantilly
p.95右上圖：©Rue des Archives
p.95上圖：©Roger-Viollet
p.107右上圖：©Bettmann/Corbis
p.121右上圖：©Akg-images, Paris/Adagp, Paris
2004
p.126：©Akg-images, Paris/Adagp, Paris 2004,
Milwaukee Art Museum
p.128左下圖：©Akg-images, Paris/Adagp, Paris
2004, Städt galerie im Lenbachhaus, Munich
p.128右下圖：©Adagp, Paris 2004/Photo
CNAC/MNAM Dist. RMN
p.131右上圖：©Rue des Archives
p. 131上圖：©Stedelijke Musea, Ostende,
Belgium
p.142右圖：©Akg-images, Paris/Adagp, Paris
2004, Menard Art Museum
p.145右上圖：©Bettmann/Corbis
p.151：©Photo RMN-Hervé
Lewandowski/Adagp, Paris 2004, Musée
d'Orsay
p.159：©Photo RMN-C. Jean/Adagp, Paris
2004, Le Havre, Musée des Beaux-Arts
p.161：©Akg-images, Paris
p.173：©Photo CNAC/MNAM dist.RMN/Adagp,
Paris 2004
p.179右上圖：©Bettmann/Corbis
p.187：©Christie's Images/Corbis/Adagp, Paris
2004

很高興您選擇了太雅生活館(出版社)的「生活品味」書系，陪伴您一起享受生活樂趣。只要將以下資料填妥回覆，您就是「生活品味俱樂部」的會員，將能收到最新出版的電子報訊息。

這次購買的書名是：生活良品／歐洲藝術大師的家 (Life Net 031)

1.姓名：_____ 性別：□男 □女

2.生日：民國_____年_____月_____日

3.您的電話：_____

　地址：郵遞區號□□□_____

　E-mail: _____

4.你的職業類別是：□製造業　□家庭主婦　□金融業　□傳播業　□商業　□自由業
　　　　　　　　□服務業　□教師　□軍人　□公務員　□學生　□其他_____

5. 每個月的收入：□18,000以下　□18,000~22,000　□22,000~26,000
　　□26,000~30,000　□30,000~40,000　□40,000~60,000　□60,000以上

6.你從哪類的管道知道這本書的出版？□_____報紙的報導　□_____報紙的出版廣告
　□_____雜誌　□_____廣播節目　□_____網站　□書展　□逛書店時無意中看到的
　□朋友介紹　□太雅生活館的其他出版品上

7.讓你決定購買這本書的最主要理由是？
　□封面看起來很有質感　□內容清楚資料實用　□題材剛好適合　□價格可以接受
　□其他_____

8.你會建議本書哪個部份，一定要再改進才可以更好？為什麼？

9.你是否已經帶著本書一起出國旅行？使用這本書的心得是？有哪些建議？

10.你平常最常看什麼類型的書？□檢索導覽式的旅遊工具書　□心情筆記式旅行書
　□食譜　□美食名店導覽　□美容時尚　□其他類型的生活資訊　□兩性關係及愛情
　□其他_____

11.你計畫中，未來會去旅行的城市依序是？ 1._____ 2._____
　　3._____ 4._____ 5._____

12. 你平常隔多久會去逛書店？ □每星期　□每個月　□不定期隨興去

13. 你固定會去哪類型的地方買書？ □連鎖書店　□傳統書店　□便利超商
　　□其他_____

14. 哪些類別、哪些形式、哪些主題的書是你一直有需要，但是一直都找不到的？

填表日期：_____年_____月_____日

| 廣　告　回　信 |
| 台灣北區郵政管理局登記證 |
| 北 台 字 第 1 2 8 9 6 號 |
| 免　貼　郵　票 |

太雅生活館　　編輯部收

10699台北郵政53-1291號信箱
電話：(02)2880-7556
傳真：**(02)2882-1026**
(若用傳真回覆，請先放大影印再傳真，謝謝！)

太雅生活館

有品味的生活學習，從太雅生活館開始